# L'ART
### DE
# LA RELIURE
### EN FRANCE

*Tiré à 300 exemplaires sur papier vergé
et à 8 exemplaires sur papier de Chine.*

# L'ART
## DE
# LA RELIURE
## EN FRANCE
### AUX DERNIERS SIÈCLES

PAR

EDOUARD FOURNIER

---

PARIS

Chez J. GAY, Éditeur

QUAI DES AUGUSTINS, 41

—

1864

Tous droits réservés

# L'ART
## DE
# LA RELIURE
## EN FRANCE

---

### I

Nous ne prétendons pas écrire ici l'histoire si attendue de la Reliure. Plus elle est à faire, moins nous voulons l'entreprendre. Notre but, plus modeste, est simplement d'indiquer comment, depuis le moyen âge, le livre, profane ou sacré, fut toujours trouvé digne de devenir un joyau, et le devint en effet sous la main soigneuse d'ouvriers, la plupart inconnus, dont cet art de la parure des livres fut la brillante industrie. De là nous arriverons naturellement à montrer après quelles intermittences d'oublis rapides et de

réveils incertains, et par quelles intelligentes imitations de son passé le plus éclatant, cet art a reparu de nos jours, non-seulement digne de ce qu'il était, mais se surpassant lui-même.

Le moment est bien choisi, je crois, pour lui rendre publiquement cette justice qui lui est depuis longtemps faite dans le monde des amateurs. Jamais le livre, en effet, n'a, je pense, été plus estimé à cause de son enveloppe, et n'a dû mieux à la belle toilette de sa reliure le bon accueil qu'on lui fait dans les ventes. Quel qu'il soit maintenant, quelque trésor de savoir ou d'esprit qu'il renferme, il ne lui est plus permis de se présenter sans ce mérite extérieur. C'est le premier qu'on exige de lui; souvent même il fait passer rapidement sur les autres plus intimes, et qu'il faudrait se donner la peine de chercher. La spirituelle épître de Sedaine *à son habit* est maintenant moins applicable aux hommes de mérite bien mis qu'aux bons livres bien reliés. Pour plus d'un qui, mal vêtu, ne sera pas même honoré d'une enchère, et que sa toilette en maroquin armorié fait monter au contraire à des prix invraisemblables, les vers célèbres :

Ah! mon habit, que je vous remercie!
Que je valus hier, grâce à votre valeur!

sont tout à fait de mise. Dernièrement, un exemplaire de *Télémaque*, d'une édition peu recherchée, fut poussé dans une vente jusqu'au chiffre de 2,000 francs [1]. Pourquoi ? parce que sa reliure était de celles qu'on attribue au célèbre Boyer, qui reliait sous Louis XIV, et parce qu'on voyait sur les plats la fameuse *Toison d'or* que Longepierre, vengé par sa réputation de bibliophile de l'oubli où il est tombé comme poëte, faisait mettre sur tous les livres de sa bibliothèque, en souvenir sans doute du succès de sa tragédie de *Médée*. Dernièrement aussi, M. Brunet [2] constatait le haut prix que des volumes presque dédaignés à la vente du duc

---

[1]. *Catalogue des livres et manuscrits composant la bibliothèque de M. Félix Solar*; 1860, in-8, t. I, p. vi.

[2]. *Manuel du libraire*, 5ᵉ édit.; 1860, in-8, t. I, p. 562. — Le savant bibliothécaire de Bordeaux, M. Gergerès, constate un fait de ce genre dans l'*Histoire et description* de la Bibliothèque dont il est chargé : « On a vu, dit-il, à la vente de M. Léon Cailhava, en 1862, monter jusqu'à 217 fr. un livre latin de Rob. Estienne de 1555, in-8º, maroquin, belle reliure de Thouvenin, alors que le même livre en reliure de veau, ordinaire, ne vaudrait pas plus de 30 fr. » *Histoire et description de la Bibliothèque publique de la ville de Bordeaux*, 1864, in-8, p. 187, 188.—A la vente de la bibliothèque de M. Coste, les dix volumes à la reliure de Grolier qui s'y trouvaient ne produisirent pas moins de 7,530 francs. « La Bibliothèque impériale en a payé un seul 1,500 francs. » A. de Fontaine de Resbecq, *Voyage littéraire sur les quais de Paris*, 1864, in-12, p. 95. Il y a de cela dix ans. Aujourd'hui, ces dix Grolier iraient à 20,000 francs !

de la Vallière, où leur mérite de reliure n'était pour ainsi dire qu'un mérite d'uniforme, avaient atteint à la vente de Bure. Un exemplaire de la traduction des *Confessions de saint Augustin*, par Arnaud d'Andilly (1676, in-8º), n'y fut adjugé que sur une enchère de 361 francs! Chez M. de la Vallière on l'avait vendu 6 livres 7 sous. Alors, ce qui faisait sa plus-value, la reliure en maroquin rouge, doublé de même, n'avait paru qu'un détail insignifiant. Le livre avait été estimé pour lui-même, et non pour son habit. Les six volumes de la traduction des *Lettres de saint Augustin*, par l'académicien Goibaud-Dubois (1684, in-8º), eurent un sort pareil. Chez M. de la Vallière, on les avait adjugés pour 35 livres; chez de Bure, ils montèrent à 600 francs. La reliure, en *maroquin rouge avec encadrements dorés, et le chiffre* H. R. *surmonté d'une couronne ducale,* passait pour être de ce fameux Dusseuil, Desseuil ou Dusseil, dont le nom provoque des doutes et des hésitations qui ne s'élèvent point pour son talent.

Nous pourrions citer mille faits du même genre, surtout si, remontant jusqu'aux reliures du XVIe siècle, nous voulions nous perdre dans les surenchères presque incroyables dont elles font gratifier des volumes qui, sans ce magnifique habit, iraient mourir en lam-

beaux sur les quais, ou en cornet chez l'épicier. Un livre, quel qu'il soit, sot ou sublime, peu importe, car on le vend sans l'ouvrir, qui porte la devise de Grolier et l'éclatante livrée de sa bibliothèque, se vend aujourd'hui 3,000 ou 4,000 francs, et tout autre qui porte sur son vêtement une marque authentique de son passage dans la bibliothèque de ce Maioli dont on ne connaît rien que ses livres, ne s'élève pas à moins de 2,000 francs !

Nous nous en tiendrons à ces chiffres. Ils suffiront dans cette matière d'art, où l'on ne comptait pas sur leur éloquence pour prouver que jamais la reliure ne fut mieux en faveur, et n'eut par conséquent plus de droits à quelques mots d'histoire.

II

Jusqu'à l'époque de la découverte de l'imprimerie, les progrès de l'art du relieur avaient été assez lents. Il n'avait encore rien qui lui fût propre. C'était un simple métier qui ne se faisait un art que lorsque les autres lui venaient en aide pour rehausser et enrichir ses ouvrages. Souvent même le relieur n'avait qu'une très-faible part de travail dans l'habillement des beaux livres.

Il faisait simplement l'office de *liéeur* (lieur), c'est-à-dire qu'il se contentait de joindre et attacher ensemble les différents cahiers par des ligatures faites sur corde, et toujours fort grossières [1] ; quant au riche vê-

[1]. *Annuaire de la Bibliothèque royale de Bruxelles;* 1847, in-12, p. 17.

tement à donner au volume, c'est l'orfévre ou l'ouvrier en ivoire qui en prenait soin.

Les livres magnifiques qui peuvent être encore admirés dans quelques spécimens, ces riches manuscrits des saintes Écritures dont, aux premiers siècles, Cassiodore dessinait de sa main la splendide parure [1], et que l'abbé de Saint-Riquier, Angelramne, historiait lui-même en orfévrerie [2]; ces merveilleux *Évangéliaires* carolingiens qui se survivent dans l'un des plus beaux qui aient jamais existé, celui dont Charles le Chauve enrichit le trésor de Saint-Denis, et qui se trouve aujourd'hui à Munich, n'ont pas été façonnés et ornés autrement [3]. La *reliure* proprement dite en est des plus grossières, mais le reste est d'un prix inestimable. Dans l'Évangéliaire de Munich, par exemple, les plats de la couverture sont des plaques d'or bosselé, ornées de reliefs, mêlées de perles et de pierreries. Le même procédé d'ornementation, où le *lieur* est pour une si

---

1. Cassiodore, *De institut. divin. Scriptur.*, cap. xxx. — *Bulletin du Bibliophile*, 1838, p. 1047.

2. *Chronic. Centulense*, cap. xvii, *Spicilége de L. d'Achery*, t. IV.

3. Il ne faut pas le confondre avec la fameuse *Bible* dite aussi *de Charles le Chauve*, qui se trouve à la Bibliothèque impériale, mais mutilée de treize feuillets, arrachés on ne sait par qui, dès le siècle dernier, et intercalés aujourd'hui dans le volume 7551, Plut. XLVI, H. de la collection Harleyenne au *British Museum*.

petite part et l'orfévre pour une si grande, se retrouvait dans ce *Livre des sacrements*, tout enrichi d'or et d'ivoire, dont a parlé Flodoard [1], et dans ce manuscrit carolingien donné par Charles V à la Sainte-Chapelle, après qu'il l'eut fait revêtir d'une couverture d'or du poids de huit marcs environ [2].

Dans tous ces ouvrages, encore une fois, le relieur n'avait presque rien à voir; le travail tout entier revenait à l'orfévre, soit qu'il eût fait, comme c'était assez l'ordinaire, les plats du volume au repoussé, en fort relief, soit qu'il en eût travaillé les ornements avec plus de soin et de perfection, comme en est la preuve le dernier livre que j'ai cité, et qu'on peut encore admirer à la Bibliothèque impériale. Sur le plat supérieur de la couverture, une des miniatures du manuscrit se trouve reproduite par une fine gravure nielléee, qui se détache sur un fond fleurdelisé, tandis que sur le plat inférieur, la *crucifixion* est représentée en figure de haut relief dans un double encadrement de pierres fines.

1. *Histoire de Reims*, liv. III, ch. 5.
2. Il se voit encore à la Bibliothèque impériale, sous le n° 8850 du fonds latin. On peut consulter, pour d'autres manuscrits avec reliure d'ivoire et d'orfévrerie qui se trouvent dans le même fonds, l'*Inventaire des manuscrits*, par M. Léopold Delisle, 1863, in-8, p. 32, 34.

Ce livre-joyau, présent de Charles V, est d'un art plus avancé que le précédent, mais non d'une décoration plus riche. Sous Charlemagne et ses successeurs, l'ornementation des évangéliaires était en effet arrivée à une magnificence qui ne pouvait être surpassée que par plus d'élégance et de délicatesse.

Vous connaissez déjà celui de Charles le Chauve, à Munich; nous pourrions encore vous en citer un autre du même temps à peu près, qui, de la chapelle de Louis le Débonnaire, était venu à l'abbaye de Saint-Hubert, où il resta plusieurs siècles, et qu'on appelait l'*Evangéliaire d'or*, à cause de sa splendeur [1].

Ces livres, tout précieux qu'ils fussent, n'étaient pas rares dans les trésors des princes. Le comte Évrard, gendre du Débonnaire, à qui l'église de Césoing, qu'il avait fondée dans le diocèse de Tournay, devait tant de richesses, possédait à lui seul plusieurs de ces magnifiques volumes. On l'a su par son testament, daté de l'année 837. Il y est parlé d'un *évangéliaire* et d'un *lectionnaire* recouverts d'or, de livres de plain-chant enrichis d'or, d'argent et d'ivoire; d'un évangile monté en argent, etc. [2]. Il n'a rien survécu de cette

---

[1]. Reiffenberg, *Monuments*, etc., t. VII, Introduction, p. 18.
[2]. Marchal, *Notice sur le testament du comte Évrard*, dans le *Bulletin de l'Académie de Bruxelles*, t. VII, 2ᵉ part., p. 111-117.

pieuse et splendide bibliothèque, et l'on doit d'autant plus le regretter qu'Évrard, qui était comte de Frioul, avait dû confier l'ornementation de ses livres à des ouvriers italiens, et qu'on aurait pu juger par eux de cette partie de l'art en Italie au IX<sup>e</sup> siècle [1].

Les saints livres que Childebert, au dire d'Aimoin, avait apportés d'Espagne, ne sont pas moins regrettables, comme échantillons de la reliure d'orfèvrerie au delà des Pyrénées à l'époque mérovingienne. Le même chroniqueur a négligé de nous faire de ces livres une description qui, faute de mieux, aurait eu son prix. Il s'est contenté de parler des cassettes où ils étaient soigneusement enfermés. Or, si par l'écrin on peut juger du diamant, ces évangéliaires devaient être d'un prix énorme. Les cassettes étaient aussi précieuses que les plus précieux reliquaires, car les saints livres allaient alors de pair avec les plus saintes reliques : elles étaient d'or massif (*solido auro*) et toutes couvertes de pierres précieuses [2].

---

[1]. M. Alfred Darcel a fort bien fait remarquer de quel prix sont, pour l'histoire de l'art, ces reliures d'or et d'ivoire. (*Revue française*, 1<sup>er</sup> novembre 1857, p. 48.)

[2]. Grégoire le Grand (lib. XII, epist. 7) et Grégoire de Tours (*Lib. de Glorios. confess.*, cap. LXIII ; *Hist. Franc.*, lib. III, cap. X) ont parlé de ces riches étuis des livres saints.

## III

L'or et l'argent, lorsqu'ils ne constituaient pas eux-mêmes la matière dont était faite la couverture du livre, n'étaient employés dans son ornementation que pour les riches fermoirs avec leurs *ombilici*, ou boutons, et les clous ouvrés qu'on jetait comme un semis brillant sur le velours ou le cuir qui lui servait de robe. On ne s'était pas ingénié encore des moindres délicatesses de la dorure pour ajouter à la richesse et à l'élégance des livres. Le luxe des cuirs dorés de Cordoue, *cuir doré, argenté et figuré, cuir de mouton argenté frisé de figures de rouge*, comme on lit dans plusieurs comptes royaux, était réservé à la tenture des chambres et des *retraits*.

Quand même le relieur, qui n'était au moyen âge qu'un humble servant de l'Université, un pauvre clerc en librairie [1], eût alors connu les secrets de cet art de la dorure, les priviléges du métier dont c'était l'industrie, nous dirions aujourd'hui la *spécialité*, lui eussent interdit de s'en servir. Il lui fallait même se dispenser du maniement de tous les accessoires précieux qui entraient dans l'habillement des livres de prix. Ils étaient du ressort des orfévres, qui n'avaient garde de s'en dessaisir. Leur droit s'étendait même alors sur les tissus rares, tels que le *veluyau* (velours), le *camocas* et autres riches étoffes de soie [2].

Sous Charles VI, l'argentier du duc d'Orléans, Denis Mariotte, délivre à Josset d'Esture 3 livres 10 sols tournois, « pour tissus de soie » fournis par lui et destinés à la couverture de « vingt des livres de la librairie de mondit seigneur. » Or, qu'était ce Josset d'Esture? Un orfévre de Paris. Il avait *façonné les fermouers, semblant d'argent doré*, il les avait *esmaillez aux armes* du duc, et il avait reçu pour cela la somme de 80 francs 5 sols 4 deniers. De plus, comme vous

---

[1]. Voir, dans le *Livre d'or des métiers*, notre *Histoire de la librairie*, p. 20, 21, 31.

[2]. Au XVIIIe siècle, le commerce des étoffes rares se faisait encore chez les bijoutiers. (Voir les *Annonces-Affiches* de 1769, p. 46.)

venez de le voir, il avait fourni les étoffes « pour yceulx fermouers ». Le pauvre *liéeur*, circonscrit, garrotté dans son métier par les priviléges des autres, n'aurait rien pu de tout cela.

Pour échapper, quand on s'occupait de la parure des livres, aux réclamations des industries voisines, et avoir le droit de la faire complète, sans leur donner prise contre soi, il fallait être moine dans un de ces monastères à la porte desquels expirait tout privilége autre que ceux de la maison, ou bien se trouver au service de quelque prince ou grand seigneur assez haut titré pour faire de son hôtel un lieu de franchise industrielle.

Arnett, en son curieux ouvrage sur *l'Histoire des livres et des arts qui s'y rapportent*[1], parle de l'Irlandais Dagaens, qui était tout à la fois habile calligraphe et bon relieur, c'est-à-dire qui pouvait tout ensemble écrire le manuscrit et l'habiller d'or et d'argent. Ce Dagaens était un moine ; la multiplicité de ses talents, et surtout le droit qu'il a de les employer tous, ne s'expliquent qu'ainsi. Ailleurs il n'aurait pu en avoir qu'un seul à la fois tout au plus. Les écrivains l'eussent forcé de n'être qu'écrivain, et les relieurs de n'être

---

[1]. *An Inquiry into the nature and form of the Books*, etc.; London, 1837, in-8, p. 34, 45-47, 170-172.

que relieur, en se gardant bien d'empiéter sur l'art des orfévres!

On comprend par là comment le progrès marcha dans les cloîtres et ne fit pas un pas dans les villes.

Bilfild, de Durham, à qui l'on devait la reliure, éblouissante d'or, d'argent et de pierreries, qui couvrait l'admirable manuscrit du VII<sup>e</sup> siècle connu sous le nom de *Texte de saint Cuthbert*, et qui se trouve aujourd'hui à la bibliothèque Cottonienne, plus modestement vêtu de cuir de Russie, Bilfild était moine, comme Dagaen. L'Irlandais Ultan, si vanté comme habile relieur dans l'épître en vers de l'évêque Ethelworf à Egbert, était un moine aussi; et Henri, qui, après avoir transcrit, en 1178, Térence, Boëce, Suétone, Claudien, les groupa sous une seule reliure qu'il fit lui-même, et qu'il orna de bossettes de cuivre, Henri était un moine encore; il appartenait à l'abbaye des Bénédictins d'Hyde [1].

Les gens des cloîtres monopolisaient si bien à leur profit les droits de tous les métiers, surtout pour l'industrie du livre, depuis sa transcription jusqu'à sa re-

---

1. *An Inquiry into the nature and form of the Books*, etc.; London, 1837, in-8, p. 34, 45-47, 170-172. — Voir, dans les *Curiosités bibliographiques* de M. Ludovic Lalanne, 1845, in-8, p. 25, la citation d'un passage de Tritheim, abbé de Spanheim au XV<sup>e</sup> siècle, sur les différents détails de l'industrie du livre dans les cloîtres.

liure, qu'ils allaient jusqu'à fabriquer eux-mêmes le parchemin du manuscrit et la peau nécessaire à sa couverture. Ils la prenaient sur le vif même. D'ordinaire, c'est le cuir de cerf qui servait à cet usage. Ils chassaient donc vaillamment le cerf dans leurs bois, et, quand on les y entendait giboyer, on pouvait dire : Ce sont les religieux qui vont se fournir de cuir pour leurs livres. S'ils n'avaient pas d'assez vaste forêt pour cette chasse à la reliure, quelque seigneur voisin leur prêtait les siennes, avec permission d'abattre tous les cerfs qu'ils pourraient trouver ; la chair était pour le réfectoire, la peau pour la bibliothèque. Gossuin d'Oisy, seigneur d'Avesnes, accorda aux religieux de Liessies un privilége de ce genre dans tous les bois de ses domaines [1].

Ce droit d'industrie universelle que possédaient les moines, les princes, nous l'avons dit, l'avaient de

---

[1]. Jacques de Guise, *Chronique*, t. XI, p. 138. — Lorsqu'ils ne pouvaient pas faire contribuer ainsi les seigneurs pour la reliure de leurs livres, les moines se dédommageaient en mettant les gens du métier à contribution. Les religieux de Saint-Ricquier, par exemple, avaient mis à la charge de la corporation des armuriers la dépense de leurs reliures, et les armuriers ne pouvaient se racheter de cette dépense qu'au prix, alors considérable, de trente sols : « *Vicus scutariorum omnia voluminum indumenta tribuit, conficit, consuit : Valet triginta solidos.* » Vie de saint Angilbert, par Hajiulfe, dans les *Acta sanctorum*.

même. Ils le mettaient surtout à profit pour enrichir leurs *librairies* de livres magnifiques, dont les écrivains et les miniaturistes-enlumineurs attachés à leurs maisons avaient calligraphié et *enluminé* les pages, en attendant que des relieurs, qui étaient aussi « de leur domestique », s'appliquassent à parer ces splendides volumes d'un vêtement digne d'eux. Le frère de Charles V, Jean, duc de Berry, qui fut en son temps l'un des princes dont la librairie était la plus riche en beaux livres, avait ainsi à son service, en même temps qu'un certain nombre de calligraphes et de miniaturistes, tout un atelier de relieurs, ayant droit de faire et parfaire en tous ses détails l'habillement complet d'un livre. On lit dans l'*Inventaire de sa librairie :* « Unes belles Heures très-bien et richement historiées, couvertes de veluyau vermeil à deux fermoirs d'or, es quelz sont les armes de M. S. (Monseigneur) de haulte taille... Lesquelles Heures monseigneur *a fait faire par ses ouvriers*[1]. »

Le droit du simple relieur des villes, attaché à la glèbe de son métier, était aussi restreint que celui de ses pareils des cloîtres ou des palais était libre et étendu. Tout ce qu'il pouvait se permettre, après avoir fait

---

1. Cité par M. L. de Laborde dans son *Glossaire*, p. 140.

ses grossières ligatures sur corde, c'était de *travailler à ampraintes* et de *marqueter* de son mieux le cuir dont il couvrait ses volumes.

Nous rencontrerons souvent alors, dans les plus riches *librairies*, de ces livres *tympanisés*[1], c'est-à-dire *gaufrés*, sans dorure. Ainsi, dans l'Inventaire de Charles V : *Un livre couvert de cuir rouge à ampraintes;* ailleurs encore : *Le service de la chappelle du roy, couvert de cuir rouge marqueté; un grand livre couvert de cuir vermeil et ampraint de plusieurs fers.*

---

1. Sur les mots *tympaneurs, tympaniser*, etc., voir un curieux article de M. Auguste Bernard, relatif à Vérard, dans le *Bulletin du Bibliophile*, octobre 1860, p. 1600, 1601.

## IV

Quand le livre avait été solidement lié, puis ainsi vêtu de cuir ouvragé ou de velours par le relieur sans privilége, il passait de ses mains dans celles de l'orfévre, qui seul avait droit de l'orner d'un *fermail*, de le parsemer de clous d'or, d'argent ou de laiton, sur le dos ou sur les coins, et d'achever ainsi sa toilette, suivant la condition de celui à qui il appartenait, ou plutôt encore suivant le prix convenu d'avance. Le relieur ne le reprenait que pour adapter sur son riche habit une sorte de vêtement de tous les jours, qui pût lui permettre d'aller de main en main sans dommage. C'est ce qu'on appelait *chemisette à livre*. On la faisait ou de *chevrotin*, espèce de cuir très-léger, ou même

de cette sorte de soie peluchée qu'on appelait *cendal*, lorsqu'il s'agissait d'un livre très-précieux. Dans les *Comptes royaux de* 1360, on trouve un article pour *cendal à doubler la couverture du messel du roy.*

Il ne fallait pas moins que ces enveloppes d'étoffe solide, dont la chemise de cendal rouge qui recouvre les *Heures* de saint Louis, au musée des Souverains, donne une idée exacte, pour garantir la toilette d'un livre avec tous ses joyaux. Rien n'était trop riche pour entrer dans cette parure. Tout ce qui brillait y était bon. Sur les uns on mêlait les perles aux clous de vermeil, « cloans d'argent doré », comme sur le livret des *Oraisons* qui appartenait au duc de Bourgogne Philippe le Hardi; sur d'autres on semait les rubis. Dans la même bibliothèque, on voyait « ung livre de Boccace, *Des Cas des nobles,* couvert sur les ais de velu vermeil, et sur les ais a chacun lez a cinq gros ballais. » Il en est où turquoises et rubis se mariaient, sur les plats et sur le fermoir, avec les cornalines. Dans les *Comptes royaux de* 1539, se trouve décrit « un livre d'heures, escript en parchemin, enrichi de rubis et turquoises, couvert de deux grandes cornalynes, et garny d'un rubis servant à la fermeture d'icelluy [1]. »

---

[1]. Peignot, *Catalogue d'une partie des livres composant la bibliothèque des ducs de Bourgogne;* 1841, in-8, passim.

Aux premiers temps du moyen âge, les plus riches émaux avaient étincelé sur la couverture des missels. Le musée de Cluny possède deux magnifiques plaques d'émail incrusté de Limoges, qui, selon toute vraisemblance, avaient fait partie d'une de ces reliures. A Milan, dans le trésor de la cathédrale, un livre qu'on suppose être des premières années du XIe siècle, et avoir été donné par l'archevêque Aribert à son église, portait sur sa couverture une profusion d'émaux ainsi incrustés, avec des entourages en cabochons de couleur.

Il arriva quelquefois que cette ardeur à parer les saints livres de tout ce qui semblait devoir les orner amena de singulières confusions des choses saintes avec les choses profanes, de bizarres accouplements de l'Évangile avec quelque précieux débris des temps païens. Sur un évangéliaire qui fut longtemps conservé à la Sainte-Chapelle [1], et qui se trouve aujourd'hui parmi les manuscrits de la Bibliothèque impériale, on voyait enchâssé dans la reliure en vermeil, au recto, juste au-dessous d'un groupe figurant *Jésus en croix, entre la sainte Vierge et saint Jean*, une magnifique améthyste représentant, en *intaille*, le buste de

---

[1]. Morand, *Histoire de la Sainte-Chapelle*, p. 56.

profil de Caracalla. On avait pris pour saint Pierre cet abominable empereur, et grâce à cette méprise il avait été adoré pendant des siècles, de compagnie avec le saint livre sur la reliure duquel il était si étrangement dépaysé [1].

L'art du peintre, auquel l'intérieur des volumes devait ses plus délicats ornements, concourait aussi quelquefois à leur décoration extérieure. Sur la couverture se voyaient, par exemple, de petits tableaux en façon de *camahieu*, c'est-à-dire enluminés de blanc et de noir, qu'on recouvrait, pour les garantir sans les voiler, d'une feuille de feldspath, ou *gif*, qui faisait alors l'office de vitre, et dont on se servait encore pour couvrir d'un abri transparent la plaque de métal portant le titre du manuscrit, et fixée sur l'un des plats de la reliure [2]. C'était une première défense, mais qui ne suffisait pas. On la complétait par une seconde, tantôt en mettant le livre dans une de ces cassettes précieuses dont nous avons parlé, tantôt, s'il était petit, en le logeant avec soin dans un étui, magnifique lui-même, puisqu'il était quelquefois tout en « brodeure d'or, » mais le plus souvent en le re-

---

1. Chabouillet, *Catalogue des camées de la Bibliothèque impériale*, p. 273, 274.
2. L. de Laborde, *Glossaire*, p. 330.

couvrant de cette enveloppe de soie mentionnée plus haut, et qui était pour les livres du moyen âge ce que la *camisa manutergia* était pour ceux de l'antiquité.

Cette sorte de surtout était souvent taillé de telle façon qu'il ne servait pas seulement à garantir et à défendre le livre contre tous les hasards d'un usage quotidien, mais qu'il était encore une commodité pour celui qui le portait. Cette enveloppe, en effet, dépassait souvent du double le format du volume. On glissait dans sa ceinture cet appendice flottant, et le livre ainsi soutenu embarrassait moins que s'il eût fallu le tenir à la main ou sous le bras [1].

Quelques livres d'usage quotidien, faits pour être dans la main à toute heure, et de taille à tenir dans la poche, où ils n'avaient plus besoin d'autre défense, étaient dispensés de cette enveloppe embarrassante. On les maniait dans leur reliure, qui en ce cas n'était ornée qu'autant qu'il fallait pour n'être pas trop gâtée par un frottement continuel. Le duc Philippe le Hardi avait un petit livre de prières, ou *Heurettes*, qu'il portait ainsi sans couverture. Sur l'un des côtés se trouvait un très-curieux accessoire. C'était une platine d'argent doré, avec une petite niche « pour y mettre

---

[1]. L. de Laborde, *Glossaire*, p. 232.

lunettes, afin qu'elles ne fussent cassées [1]. » On ne s'attendait point à cet ingénieux compartiment. Nous ne l'avons trouvé qu'une fois [2].

Il est d'autres combinaisons, d'autres accessoires de reliure, dont l'usage était des plus fréquents : ainsi les *pippes*, tiges légères faites de métal ou de pierre précieuse, auxquelles on attachait les *signeaux* ou *signets*, qui sont aujourd'hui fixés au *tranche-fil* [3]. Il y en avait d'argent doré « à plusieurs signeaulx de soye [4] », d'autres faits « d'une grosse perle », avec signets « d'un camocas de plusieurs sortes ». Quelquefois les signets

---

1. G. Peignot, p. 52.
2. J'ajouterai pourtant un détail du même genre, d'après le *Scaligerana*, 1667, in-12, p. 67 : « A Dordrec, dit Scaliger, l'imprimerie s'inventa. On gravoit sur des tables, et les lettres étoient liées ensemble. Ma grand'mère avoit un pseautier de cette impression, *et la couverture estoit epaisse de deux doigts ; au dedans de cette couverture estoit une petite armoire, où il y avoit un crucifix d'argent.* » Quelquefois les couvertures de livre avaient une autre utilité, et servaient comme d'almanach. C'est ainsi qu'on trouve dans l'Inventaire du duc de Berry une Bible « à tixus de soye vert » dont la reliure portait en relief de vermeil, sur ses plats, un zodiaque, un cadran et un astrolabe : « *Et dessus l'un des ais a un quadran d'argent doré, et les douze signes à l'environ : et dessus l'autre ais a une astrolabe avec plusieurs escritures.* » Bibliothèque protypographique, ou Librairie des fils du roi Jean, etc. Paris, 1830, in-8, p. 69.
3. *Revue archéologique*, 25 juin 1850, p. 234 ; *Bulletin du Bibliophile*, janvier 1853, p. 676, 677, note.
4. Inventaire du duc de Berry.

avaient eux-mêmes leur richesse; on y attachait à l'extrémité une perle ou un rubis, de même qu'aux lanières ou *tiroirs* qui terminaient les *fermoirs*, et qui étaient ou des rubans de soie, ou des chaînettes d'or.

« Les belles et riches Heures » données comme présent par Marguerite d'Autriche à l'évêque de Paris, en 1515, nous seront un magnifique spécimen de ce luxe des livres *frétés* de perles, ainsi qu'on disait, « chappitulés de plusieurs soies », et ayant une pierre précieuse en guise de *pippe* pour tenir le *registre* des signets. « Elles étoient toutes garnies d'or; il y avoit sur les fermaux deux superbes tables de dyamant, et pour tenir le registre un grand balay, longuet, tout à jour, que l'on estimoit plus de mille florins, et auquel étoient attachés les cordonnets de soie, au nombre de vingt-cinq, garnis chacun d'une perle. »

Il y a loin de cette richesse à la pauvreté du bon prêtre dont parle Molinet, lequel n'avait que des fleurs pour marquer les pages de son bréviaire :

>Dom prieur, vers l'après-disnée,
>Si trouva à sa sainturelle,
>Deux ou trois brins de violette
>Qu'il portoit pour seigner ses Heures.

## V

Je n'ai parlé jusqu'ici que de la couverture et de ses ornements, sans m'expliquer sur ce qui fait le fond même de la reliure : les *plats du livre* soutenant l'enveloppe; il serait pourtant bon d'en dire un mot.

Ce n'étaient d'ordinaire que des *ais* de bois plus ou moins amincis, suivant la forme du volume. Ils devaient le défendre, mais ils contribuaient bien plutôt à sa destruction. Il arrivait, en effet, qu'avec ces planchettes facilement vermoulues le livre portait toujours en soi et tenait pour ainsi dire enfermé dans ses flancs un ennemi impitoyable, intime, c'est bien le mot ici. Au bout d'un certain temps, les vers sor-

taient du bois par fourmilières, et les pages envahies étaient bientôt criblées, dévorées.

Ces ais de sapin, d'orme ou de charme surtout, qu'on fixait sur le livre, étaient de véritables portes; aussi l'œuvre des relieurs s'exprimait en ce temps-là bien moins encore par le mot *lier* (*ligare*) que par les mots *fermer*, *calfeutrer* (*claudere*). On le voit par l'une des suscriptions que les ouvriers en reliure mettaient en lettres rouges, avec une date, au bas des livres sortant de leurs mains : *Explicit primum volumen Summe de casibus quem ligavi et clausi pro necessitate hujus ecclesiæ Domini*, 1469.

Ici l'ouvrier ne s'est pas nommé; il n'était pas toujours aussi modeste. Quelques relieurs étalaient leur nom au beau milieu de l'encadrement qu'ils frappaient sur le cuir des *plats;* ainsi faisait le relieur belge, Louis Bloc, qui travaillait au XVe siècle, et qui relia entre autres un fort beau manuscrit conservé dans la bibliothèque de Tournai. Voici son inscription :

<div style="text-align:center">

LUDOVICUS BLOC

OB LAUDEM

CHRISTI LIBRUM HUNC

RECTE LIGAVI [1]

</div>

1. Dibdin, *Bibliograph. Decameron*, t. II, p. 467; Arnett, p. 90,

La piété de l'invocation sauve l'orgueil de la signature.

Un autre relieur belge, Joris de Gaitère, trouvait aussi moyen de glisser sur ses reliures son nom au beau milieu de quelque litanie. On lit sur un volume que possède la Bodléienne :

JORIS DE GAITERE ME LIGAVIT IN GANDAVO OMNES SANCTI ANGELI ET ARCHANGELI DEI ORATE PRO NOBIS[1].

Le latin ne servait pas seulement pour ces inscriptions ; au XVᵉ siècle encore nous le trouvons dans certains comptes de relieurs.

La quittance qui va suivre, pour la reliure en bois d'un *antiphonaire* appartenant à une église de Beauvais, en sera la preuve. On y verra en outre qu'en 1450 l'usage de garnir les livres avec des tablettes de bois (*asseres*)

---

174. — Nous ne connaissons que fort peu de noms de relieurs au moyen âge. On sait par la *Batavia*, d'Adr. Junius (1588, in-4, p. 258), qu'il existait au XIVᵉ siècle, à Harlem, un vieux relieur nommé Corneille, qui raconta à son élève, Nicolas Gellius, l'histoire de Laurent Coster ; et nous avons appris par le *Catalogue des Archives Joursanvault*, t. I, p. 143-145, le nom de Guillaume Deschamps, qui de 1495 à 1499 reliait pour le duc d'Orléans ; celui de J. Richier, et celui de Simon Accard de Chauny, que le duc et la duchesse employaient aussi quelquefois.

1. Arnett, p. 90, 175.

existait encore, comme au VIIIe siècle, alors que fut relié le *Nouveau Testament* à reliure de chêne recouvert de satin noir qui se voit à la Bibliothèque du Louvre dans la *Collection Motteley*, et comme au IXe siècle, quand fut faite la reliure du curieux psautier latin-saxon, acquis en 1856 pour la *Collection Stowe* [1]. On y apprendra de plus que l'emploi du cuir de cerf pour les fortes reliures ne s'était pas perdu : « ITEM, *pro duobus asseribus ad cooperiendum dictum antiphonale*, II den.; ITEM, *pro corio cervi proposito super dictos asseres*, II gol. III den. »

Voilà des relieurs qui, dignes suppôts de l'Université et des cloîtres, étaient bien stylés en latinité. Tous n'étaient pas de cette force; il en était même un dans le nombre qui était obligé de ne pas savoir lire : c'est celui qui était chargé de relier les volumes de la Chambre des comptes, et aux mains duquel par conséquent l'on remettait tous les mystères de la recette et de la dépense, choses que les gouvernements n'ont jamais trouvé bon de révéler. On se fiait peu à la discrétion du relieur, et l'on voulait que son ignorance en fût une garantie : c'était prudent. Ce fait très-curieux, sur lequel un passage des *Recherches de la*

---

1. *Chamber's Journal*, octobre 1856.

*France*, d'Estienne Pasquier [1], nous avait édifié déjà, nous a été confirmé par l'acte de réception de Guillaume Ogier, qui, pour être admis, le 30 juillet 1492, comme *relieur des comptes, livres et registres de la chambre de céans...*, a dit et affirmé par serment qu'il *ne scet lire ne escrire* [2].

Chez les Alde, à Venise, il était loin d'en être ainsi ; et peut-être même que notre relieur latinisant de tout à l'heure n'y eût pas été de force suffisante. Il fallait, là, pouvoir lire et comprendre le *grec* couramment. Dans le deuxième volume de son *Aristote* [3], et dans le

[1]. Liv. II, ch. v.

[2]. *Chambres des comptes*, année 1492, *Mém.* F, fol. iiij. En 1556, François Desprez avait cette charge ; nous le voyons intervenir avec le titre de « commis à relier les livres de la chambre des comptes, » dans un acte du 29 janvier, pour l'acquisition d'une maison rue du Colombier. Le *mémoire* où nous l'avons trouvé cité ne dit pas s'il se conformait à la bizarre condition d'ignorance que lui imposait sa charge. On l'y voit bien passer un acte de vente, mais il n'est pas dit qu'il soit ou non signé. V. nos *Variétés historiques et littéraires*, t. IV, p. 109. — Nous ne savons jusqu'à quelle époque l'obligation de ne pas savoir écrire fut maintenue pour le relieur des comptes. En 1677, il prenait la qualité de « commis à la reliure et couverture des comptes de la chambre des comptes, » et celui qui était alors en fonctions s'appelait Pierre de Resnel. Voir Anatole de Montaiglon, *Dépenses et menus plaisirs de la chambre du roi pendant l'année 1677, analyse d'un manuscrit de la Bibliothèque de Rouen*; Paris, 1857, in-8, p. 14.

[3]. P. 269.

premier de ses *Rhetores Attici* [1], Alde a inséré un avis au relieur, et c'est en grec qu'il l'a écrit. M. Ambroise-Firmin Didot est le premier qui, dans son excellent travail sur la *Typographie* [2], ait remarqué cette particularité, et il en a trouvé aussitôt la raison. Suivant lui, les relieurs employés dans la maison des Alde étaient des Grecs qui, de même qu'un grand nombre d'autres ouvriers ou artistes, avaient dû passer en Italie après la chute de Constantinople, et qui avaient mis leur industrie au service du riche imprimeur vénitien [3].

Selon M. Didot encore [4], « l'expression *brocher à la grecque*, connue dans tous les ateliers de brochure, se

---

1. 1513, in-fol., t. I, p. 15, 16.
2. *Encyclopédie moderne*, t. XXVI, p. 642, 643.
3. On ne s'étonnera pas, après cela, de voir des caractères grecs sur les reliures italiennes du XVIe siècle. Le *Bulletin du Bibliophile* de 1853 a publié le fac-simile d'une de ces reliures, au centre de laquelle est une empreinte entourée de plusieurs mots grecs. Le livre que recouvre cette reliure en maroquin noir est un *Quintus Calaber* in-8, imprimé en 1541, chez Sébastien Gryphe, dont les volumes avaient pleine faveur en Italie, tandis que ceux des Alde, dont il n'était que l'imitateur, étaient au contraire fort à la mode chez nous. Il a été vendu chez M. Solar une *Bible grecque* de 1526, in-8, dont la couverture, qui est d'une grande élégance, porte de chaque côté une inscription grecque très-correctement écrite.
4. *Encyclopédie moderne*, t. XXVI, p. 643, note.

rattache probablement à ce mode d'opérer venu de Constantinople. »

L'importation de ce procédé byzantin, auquel nous devrions ainsi les premiers livres brochés et même reliés sans nervures apparentes, « et s'ouvrant jusqu'au fond », comme dit Furetière[1], était un progrès pour l'art de la reliure[2].

Il en avait fait bien d'autres encore à cette époque de la Renaissance.

---

1. Voir son dictionnaire, au mot *Grecquer*.
2. Les *reliures à la grecque* ne furent jamais abandonnées, comme nous le verrons plus loin; mais elles reprirent tout à fait faveur quand Thouvenin, Simier et Bradel se furent mis à faire des volumes à dos unis et à dos brisés. Voir Reiffenberg, *Annuaire de la Bibliothèque royale de Bruxelles*, 1850, p. 196.

## VI

D'abord, pour un grand nombre de volumes, on avait commencé à abandonner l'usage désastreux des reliures en bois. C'était une sauvegarde, une garantie de conservation pour les livres nouveaux ; mais, il faut bien tout dire, c'était aussi, sans que l'on s'en doutât, une cause de destruction pour les livres anciens.

Le carton alors ne se fabriquait pas comme aujourd'hui ; on le faisait avec des feuilles de papier collées l'une sur l'autre, et c'étaient les pages des vieux livres qui servaient naturellement à cet usage. Tout volume qui semblait avoir fait son temps était dépecé sans merci, et sa dépouille allait servir de vêtement et de parure à quelque nouveau venu.

Combien de livres n'ont-ils pas disparu de cette façon ! Combien d'images aussi : car tout était bon à ces cartonneurs, surtout les feuilles de papier amples et épaisses, comme celles qu'on employait pour les gravures sur bois et les almanachs ! Par contre, et comme consolation dois-je ajouter bien vite, combien, en sachant un peu chercher, combien de précieux fragments, de documents imprévus ne retrouverait-on pas sous ce carton friable, et qui, pour peu qu'on le laisse tremper dans l'eau, ne demande qu'à rendre ce qu'il a pris ! Pour qui sait les mystères du cartonnage des anciens relieurs, chaque livre ancien est toujours un peu double, et souvent l'inconnu qui enveloppe vaut bien mieux que le livre trop connu qui est enveloppé. Il y a là quelque chose qui fait songer à Herculanum et à Pompéia superposées. Seulement, ici c'est la chose morte qui recouvre la chose vivante.

Si l'on possède encore quelques cartes à jouer des premiers temps, on le doit à ces fouilles intelligentes dans le cartonnage des vieux livres[1].

En 1830 ou 1831, je ne sais pas au juste, M. Hénin, à qui l'iconographie de l'histoire de France devra tant, acheta chez un bouquiniste de Lyon un manu-

---

1. P. Lacroix, *Curiosités de l'histoire des arts*, p. 36.

scrit in-4° qui semblait destiné à ne pas rencontrer d'acheteur, et dont la vente étonna même celui qui le vendait. Où se trouvait donc sa *curiosité ?* Dans la couverture. C'était une feuille de *cartes à jouer* du XVe siècle, aux figures entamées, percées de trous afin de laisser passer les lanières de la reliure, mais assez complètes cependant pour qu'un fin amateur comme M. Hénin devinât d'abord tout leur prix. Il jeta le livre au feu et ne conserva que le couvercle. Un peu plus tard, une gravure, qui lui sembla plus précieuse encore, l'ayant alléché dans la boutique de M. Colnaghi, à Londres, il fit un échange avec lui, et c'est de chez cet habile marchand que la fameuse pièce revint chez nous, en 1833, à la Bibliothèque de la rue Richelieu, où elle est encore [1]. Il n'est pas de monument plus précieux de la gravure au XVe siècle. Le *Saint Christophe* de 1423 n'est probablement pas plus ancien [2].

1. Duchesne aîné, *Observations sur les cartes à jouer*, dans *l'Annuaire de la Société de l'histoire de France pour 1837*, p. 204, 205.

2. P. Lacroix, p. 36. — Pour deux autres très-grandes cartes à jouer, d'un style fort ancien, qui sont collées à l'intérieur de la reliure d'un manuscrit de la Bibliothèque impériale, voir le *Bulletin de l'Alliance des Arts*, 10 juillet 1847, p. 17. — Les manuscrits du fonds latin de la Bibliothèque impériale portant les nos 10,399 et

Les *Glagolitische Fragmente,* publiés par les docteurs Hofler et Schafarich, à Prague, en 1857, faisaient de même partie d'une reliure. M. Schafarich les trouva dans le carton qui recouvrait le *Praxapostulus* de la bibliothèque du chapitre métropolitain de Prague.

Plus récemment, M. Lorédan-Larchey, dépeçant le couvercle d'un manuscrit, y trouva toute une chanson de troubadour écrite sur vélin [1].

Un très-ardent et très-regrettable chercheur, M. Veinant, découvrit aussi dans la couverture de je ne sais quel maussade in-folio, parmi plusieurs débris moins intéressants, un long fragment d'une *farce* très-curieuse et jusqu'alors inconnue. Il se hâta de le publier dans le *Journal de l'Amateur de livres* [2]. Les pièces les plus précieuses et les plus rares qui composaient la collection de gravures de C. Leber, à Orléans, ont été, il me l'a dit souvent, ainsi trouvées par lui dans les flancs de vieux cartons habilement dépecés.

10,400 sont presque entièrement formés de fragments trouvés ainsi dans les reliures. Léopold Delisle, *Inventaire des manuscrits*, etc., 1863, in-8, p. 73.

1. Au mois de juin 1847, M. Holtropp, bibliothécaire du roi de Hollande, à La Haye, découvrit, sous la couverture d'un volume in-folio du XVe siècle, le fragment d'un poëme latin du XIIe, *De pugna psalmorum.*

2. 15 novembre 1848, p. 342-346.

M. Vallet de Viriville, en effondrant la reliure vermoulue d'un manuscrit de sa bibliothèque, a mis la main sur un *Almanach de cabinet* de l'an de grâce 1501, et ce fragment de calendrier, reproduit avec les vignettes qui l'ornaient par le journal *l'Illustration* [1], nous a renseignés d'une façon tout à fait inattendue, mais très-peu claire il faut en convenir, sur la manière dont on réglait le temps sous le roi Louis XII.

En 1856, on retrouva de la même manière, dans la reliure vermoulue d'un manuscrit de la Bibliothèque impériale, la ballade *illustrée* qu'un chapelier de Paris, du temps de Louis XI, avait composée comme réclame rimée, et chantée à la gloire des hauts bonnets, sa marchandise [2].

Enfin, nous-même, il y a cinq ou six ans, n'avons-nous pas, de concert avec notre savant ami M. Burgaud des Marets, fait acheter par la Bibliothèque impériale trois ou quatre feuillets d'un prix inestimable, que le libraire Guillemot avait découverts en décartonnant un mauvais petit livre d'Heures qui provenait

---

1. 13 avril 1846, p. 101.
2. La ballade a été publiée par M. Anatole de Montaiglon, *Recueil des poésies françoises des XVe et XVIe siècles*, édit. Elzévir, t. IV, p. 326-332, et la gravure a été reproduite dans le *Magasin pittoresque*, t. XXIV, p. 379.

de la vente des doubles de la Bibliothèque d'Orléans ? Ces feuillets n'étaient pas moins que des *fragments* de deux des almanachs que Rabelais fit imprimer à Lyon de 1533 à 1550[1], et au sujet desquels il y avait, depuis tantôt cent ans, dispute envenimée entre les biographes du grand Alcofribas ; les uns prétendant qu'il avait en effet composé des calendriers, les autres soutenant le contraire. La petite découverte à laquelle nous sommes heureux d'avoir pris part régla cette affaire importante et les mit d'accord de la façon la plus inespérée. C'est beaucoup. Les découvertes qui font taire les savants au lieu de les faire parler ne sont pas si communes.

1. Voir l'édition de *Rabelais* donnée par MM. Burgaud des Marets et Rathery, chez F. Didot, t. I, p. xxvii.

## VII

La découverte de l'imprimerie, qui popularisa le Livre, porta par contre un terrible coup à son luxe. Il lui fallut subir le sort de tout ce qui se démocratise ; il dut, pour pénétrer enfin chez le peuple, se faire plus humble d'apparence, plus simple d'habit[1]. Chez les grands seigneurs et dans les abbayes, il ne changea rien d'abord, il est vrai, à sa magnificence extérieure. Ainsi Louis de Bruges, sire de la Grutuyse, dont Louis XII acheta la bibliothèque, continua, par exemple, à faire revêtir ses volumes de velours uni ou ciselé

---

1. Cette remarque a déjà été faite dans l'article du *Chamber's Journal* cité tout à l'heure.

et de diverses couleurs [1], par d'habiles ouvriers, dont Livin Stuart [2] semble avoir été le plus expert [3]; ainsi l'abbé de Saint-Bavon, Livin Huguenois, célébré par Érasme, ne se départit pas non plus de la somptueuse habitude qu'il avait prise de ne posséder que des livres illustrés de peintures et habillés d'or et de soie, « *bysso auroque.* » Mais ailleurs, chez les lecteurs nouveaux que la vulgarisation du livre avait fait surgir, et qui s'étaient multipliés avec lui, il fallut, comme je l'ai dit, que, devenu chose du peuple, il se présentât dans un déshabillé plus populaire.

Tout changea en lui. Dans l'intérieur des volumes, le papier chiffon, depuis longtemps connu, mais presque toujours dédaigné, remplaça le parchemin, et en revanche aussi le parchemin, qui n'avait guère osé jusqu'alors se montrer que sur les cahiers et les livres

---

1. Van Praët, *Recherches sur Louis de Bruges*, Paris, 1831, in-8, p. 81.

2. Paulin Pâris, *Manuscrit françois de la Bibliothèque impériale*, t. I, p. 59-65; t. II, p. 314-323. — Le baron de Saint-Genois, *Catalogue des manuscrits de Gand*, p. 46.

3. Son nom indique qu'il était d'Écosse, où l'on comptait alors en effet d'excellents relieurs. Voir Arnett, p. 173-180. — Les Anglais avaient aussi excellé dans la reliure au moyen âge. (*Id.*, p. 170-175.) Parmi les dix relieurs de Paris qui figurent dans la taille de 1292, deux sont Anglais.

d'écoliers [1], remplaça sur les couvertures le velours et la soie. Ce fut un grand avantage pour les pauvres *liéeurs* de livres, qui végétaient sans pratiques rue d'*Erembourg de Brie*, ou bien non loin de Saint-Jacques, vers la rue de la *Haumerie* [2]. Ils eurent dès lors une clientèle plus nombreuse, et que le bon marché des nouvelles matières employées pour les reliures leur permit de satisfaire sans peine. L'industrie du parchemin avait toujours marché de compagnie avec la leur, mais sans jamais s'y confondre. L'une prospérait, l'autre restait précaire. Désormais, leurs intérêts étant de plus en plus unis, elles se mêleront, et l'Université, de qui toutes deux dépendent, laissera faire. On trouvera dans le quartier de la science beaucoup de relieurs, *vendoyeurs de parchemin* [3].

Ce sera pour le livre imprimé un grand bien, un grand profit, que cette mode d'habiller les volumes avec du vélin, mais ce ne sera pas un moins grand mal pour les livres manuscrits; car, afin de vêtir

1. *Dialogues* de Matthieu Cordier, liv. II, dial. 9.
2. Dans la nomenclature des ouvriers de Paris, qui se trouve au quatrième chapitre de la deuxième partie du livre de l'Anonyme de Senlis, *De artificibus manualibus*, on voit que les relieurs et enlumineurs demeuraient vers la rue de la *Parcheminerie*.
3. Chevillier, *Histoire de l'Imprimerie*, p. 336.

ceux qui leur succèdent, ce sont eux qu'on dépouillera. Beaucoup, et des plus précieux, s'en iront mourir dépecés, taillés, mis en morceaux chez les relieurs avides de parchemin, et avec eux disparaîtra le texte, souvent unique, écrit sur leur surface. La plupart des manuscrits que la Bibliothèque de Clermont devait au père Sirmond avaient été retirés par lui, moyennant cinquante écus, des mains d'un relieur lorrain qui s'apprêtait à tailler en plein drap, dans leur vélin, des habits pour je ne sais quels mauvais volumes [1]. Les écrits d'Agobard, si curieux pour savoir l'état de la science théologique au IXe siècle, eussent péri de même sans Papire Masson. « Voici comment, lisons-nous dans un livre peu connu du XVIIIe siècle [2] : il étoit à Lyon dans la rue Mercière, où il cherchoit des livres ; et il y trouva les œuvres d'Agobard, qu'un relieur alloit déchirer pour s'en servir à couvrir des livres qu'il relioit. Il acheta ce manuscrit, qui est encore dans la Bibliothèque du roi. »

De notre temps encore l'usage se conserva de mettre dans la couverture des livres, surtout ceux des

---

1. *Colomésiana*, dans le tome IV des *Œuvres de Saint-Évremond*, p. 192.
2. *Recherches historiques curieuses et remarquables*, 1713, in-8, p. 320.

classes, des débris de pages déchirées d'anciens volumes, débris que les écoliers lisent toujours avant le livre même. C'est ainsi que François Arago, étant au collége, trouva, non pas un fragment d'ouvrage inconnu, mais sa vocation. On lui avait donné à étudier le *Traité d'Algèbre* de Garnier, avec lequel, tout en le lisant, il cherchait à se distraire. Une feuille imprimée doublait l'un des plats du volume ; il la lut et la relut, puis, pensant que la suite se trouvait sous le papier bleu qui couvrait le carton de la reliure, il l'humecta légèrement et parvint à l'enlever. L'imprimé continuait en effet sur cette page, et Arago vit que c'était un fragment d'une lettre de d'Alembert à un jeune homme qui lui faisait part des difficultés de ses études. « Allez, monsieur, écrivait le philosophe, allez, et la foi vous viendra. » Le conseil, qui peut-être d'abord avait été stérile, trouva sa terre féconde en tombant dans l'esprit d'Arago. Depuis lors, c'est lui-même qui l'a dit, il suivit comme une lumière cette parole de d'Alembert, et il marcha sans s'effrayer à travers ces ennuis de la science, qui ne sont si lourds que parce qu'ils sont gros de savoir et d'avenir [1].

1. Nous avons trouvé cette anecdote dans l'*Annuaire du Bibliophile* de M. L. Lacour, 1re année, p. 109.

## VIII

La mode des reliures de carton, tout en prenant faveur au XVIe siècle, n'avait pas complétement fait disparaître l'usage des reliures en bois.

Comme il arrive en toutes choses aux époques de transition, l'on hésitait encore, chez quelques routiniers gênés, entre la vieille manière, qui était fort coûteuse, et la nouvelle, qui à bien meilleur marché était aussi élégante; on ne savait pas trop si pour la couverture du livre on adopterait le velours et la soie, tant employés par les anciens relieurs des palais et des cloîtres, ou si l'on se déciderait, plus économiquement, pour une bonne reliure en veau de nouvelle façon; enfin si on la ferait gaufrer avec des fers à froid, comme c'était

auparavant l'usage, ou si plutôt on la ferait orner de ces dorures légères dont on commençait à guillocher les livres. Cette perplexité des amateurs se trouve très-curieusement indiquée à la première page du *Cymbalum mundi* [1], où nous voyons Mercure envoyé sur terre par Jupiter pour faire relier à neuf le *Livre du Destin*.

« Il est bien vrai, dit-il, qu'il m'a commandé que je lui fisse relier ce livre tout à neuf ; mais je ne sais s'il me le demande en *ais de bois* ou *en ais de papier*. Il ne m'a point dit s'il le veut en veau ou couvert de velours. Je doute aussi s'il entend que je le fasse dorer et changer la façon des fers et des clous, pour le faire à la mode qui court... »

Après ces questions, Mercure se pose encore celle-ci, qui n'est pas la moins importante :

« Où est-ce qu'on relie le mieux ? à Athènes, en Germanie, à Venise ou à Rome ? Il me semble que c'est à Athènes. »

Et Mercure avait raison, car Athènes c'était Paris, c'était Lyon, c'était la France, et nous prouverons qu'alors, en effet, à l'époque de Grolier, c'est là qu'on faisait les reliures les plus splendides.

---

1. La première édition est de 1537.

## IX

C'est en Italie que l'art de la reliure avait fait ses premiers progrès d'élégance et de luxe. Pendant que tous les autres y trouvaient leur *renaissance*, il y trouvait ses commencements.

C'est là qu'on avait rompu d'abord avec les traditions et les grossières pratiques du métier. L'usage de relier les livres avec des planches de bois, des coins et des fermoirs de cuivre, — usage barbare sous tous les rapports, puisqu'un volume de ce lourd calibre [1] étant tombé sur la jambe de Pétrarque, le blessa si

---

[1]. C'étaient les *Lettres familières*. Ce volume se voit encore aujourd'hui à la Bibliothèque *Laurentienne*, avec la reliure moins massive qu'on lui donna au XVIe siècle.

grièvement qu'il fallut presque en venir à l'amputation, — avait été peu à peu abandonné [1].

On avait aussi bientôt cessé de couvrir les livres avec de la *peau de truie,* comme cela se pratiquait presque partout au moyen âge. Ce genre de reliure, dont la *Bible de Sauvigny,* aujourd'hui à la Bibliothèque de Moulins, est le plus ancien spécimen, avait été à peu près laissé aux Allemands, qui s'en servirent encore pendant tout le XVIe et le XVIIe siècle, sans y épargner les gaufrures. Au XVIIIe siècle même, quoique l'emploi du maroquin fût devenu général en Europe, la *peau de truie* estampée était encore en faveur chez les relieurs d'Allemagne. Les livres ou manuscrits les plus précieux ne recevaient pas d'eux une autre couverture. M. Solar possédait un petit in-folio de ce temps-là, contenant une suite fort curieuse de sept cent sept dessins de sceaux allemands ou italiens, d'après les chartes de l'abbaye de Polling en Bavière, dont la reliure était ainsi faite [2].

---

[1]. Un manuscrit in-4 sur vélin, exécuté en Italie au XVe siècle : *Galeotti Martii Narniensis, liber excellentium ad serenissim. Carolum Juniorum Regem Galliarum,* fut vendu en 1785, chez M. d'Aguesseau, revêtu d'une reliure en bois aussi lourde et aussi grossière.

[2]. *Catalogue des livres et manuscrits composant la bibliothèque de M. Félix Solar,* 1860, in-8, t. I, p. 352.

Le progrès, chez les relieurs allemands, n'avait donc pas été bien grand depuis trois siècles. Ils en étaient encore en 1744, date du dernier des dessins contenus dans le manuscrit cité tout à l'heure, où en était, vers 1469, le chapelain Jean Rychenbach, de Geislingen en Souabe, qui reliait lui-même en peau de truie ses livres, les gaufrait, les semait de clous de cuivre, et, chose bien plus curieuse, les signait, ce dont personne avant lui ne s'était avisé pour la reliure des imprimés. On connaît, entre autres livres sortis des mains de ce chapelain relieur : un exemplaire de *l'Apocalypse* et de la *Bible des pauvres*, avec la date de 1467 ; une *Bible* latine d'Eggesteyn, datée de 1469 ; un exemplaire du *Saint Jérôme*, de Mentelin, édition de 1470, et un autre du même livre, sans date. Ce volume, que Rychenbach relia pour maître Jacob, recteur des Écoles de Gmind, en Souabe, est on ne peut plus précieux. Il se trouve aujourd'hui à la Bibliothèque impériale, pour laquelle il fut acquis, en 1792, au prix alors énorme de 1,199 francs 19 sous, à la vente du cardinal de Loménie. Il est couvert d'une reliure de peau de truie, parsemée d'ornements et garnie de huit coins de cuivre doré. On lit sur l'un des plats de la couverture l'inscription suivante, en caractères gothiques, empreinte

à l'aide d'un fer chaud[1] : *Hieronimi Eusebii Sophronii epistolare, Lib. plz, Mgro Iacobo, rectori scolarû in Gmind.* Sur l'autre plat se trouve empreinte, de la même manière, cette autre inscription : *Per me Ioanez Richenbach, capellanum in Gyslingen, illigatus est, ano D. 1469*[2].

Ces sortes de reliures, avec *impression à froid sur cuir*, ont souvent cela de curieux qu'elles reproduisent de beaux spécimens d'anciennes gravures sur bois ou sur métal, dont aucune impression sur papier n'a pu survivre, et qu'on ne connaîtrait pas sans ces reproductions faites par les relieurs. Il se pourrait même que ce système d'impression sur cuir pour la décoration des volumes eût devancé l'autre, et qu'avant d'introduire la gravure dans l'intérieur du livre, on en eût fait d'abord un des ornements de son habit. Ce qui semble certain, c'est que de très-anciens manuscrits, reliés sans doute à l'époque même où ils sortirent de la main du copiste, portent sur les plats des couver-

---

[1]. M. Van Praët, *Catalogue des livres imprimés sur vélin*, 1813, in-fol., p. 99, a reproduit la disposition bizarre des mots de cette inscription.

[2]. Une reliure faite par le même chapelain se trouve indiquée dans le *Treizième Catalogue* de M. Edwin Tross, 1854, in-8, n° 2159.

tures des gravures en *tympanure* qui semblent antérieures aux plus vieilles gravures sur papier.

En Italie, ce genre de reliure assez vulgaire fut aussi très-longtemps en usage ; mais à l'époque de la Renaissance il fut abandonné pour d'autres plus élégants et plus riches. Quelques relieurs lui restèrent toutefois fidèles, même en ce beau temps des livres somptueusement habillés. Un amateur de Milan possédait, il y a quelques années, dans sa bibliothèque, un *Orlando furioso* in-4°, imprimé en 1554 à Venise, avec figures sur bois, qui n'avait pas d'autre habit qu'une peau de truie avec impressions à froid [1]. Cette reliure assez grossière portait, avec la date de 1555, d'assez belles armoiries : ce qui prouve qu'un livre habillé sans luxe, à la mode allemande, pouvait encore, en plein XVIe siècle, avoir droit de bourgeoisie dans la bibliothèque d'un seigneur italien [2].

---

[1]. *Catalogue de livres rares et précieux, manuscrits et imprimés, composant la bibliothèque de M. C..., R..., de Milan.* Paris, Potier, 1856, in-8, p. 132.

[2]. Un assez beau livre de la *Collection Motteley* à la Bibliothèque du Louvre, n° 6284, n'a aussi d'autre vêtement qu'une reliure en peau de truie gaufrée. C'est le *Vitruve* de Jean de Tournes, à Lyon, 1552, in-folio.

X

C'était, il faut le dire, une exception; les reliures en veau fauve ou en maroquin, avec dorure sur la tranche et dans tous les ornements, se trouvaient alors, et cela depuis le milieu du XVe siècle, les seules qui fussent vraiment recherchées par les amis des livres. La mode s'en était même assez rapidement répandue dans le reste de l'Europe. L'Allemagne, alors assez barbare, s'interdisait ce luxe; mais en Hongrie on se le permettait.

Le roi Matthias Corvin, « ce grand dévorateur de livres », comme l'appelle Brassicanus dans sa préface de *Salvien*, in-folio [1], exigea cette magni-

---

1. Bâle, 1530.

fique parure pour la plupart des cinquante mille volumes qui peuplaient son immense bibliothèque de Bude et y rayonnaient au milieu d'un monde de statues antiques. En même temps qu'il entretenait à grands frais à Florence « quatre fameux copistes dont la seule et unique occupation était de lui transcrire tous les auteurs grecs et latins les plus célèbres qu'il n'avait pas pu faire venir de Grèce », il mettait en besogne une foule d'ouvriers, venus aussi d'Italie, qui donnaient à ces volumes, presque tous manuscrits, un vêtement digne d'eux. Ils étaient reliés en maroquin de couleur rehaussé de dorure et de peintures avec des fermoirs en or et en argent. Par malheur, il n'est presque rien resté de cette incomparable bibliothèque, où l'art des relieurs italiens éclatait avec toute sa grâce primitive, encore un peu nue parfois, un peu sobre peut-être, mais d'autant plus charmante. En 1526, les Turcs de Soliman, vainqueurs à Mohacz, s'emparèrent de Bude et se ruèrent, entre autres trésors, sur les cinquante mille volumes amassés et ornés pour Matthias avec tant de frais et de soins. Ils arrachèrent les fermoirs d'argent, raclèrent les dorures, puis jetèrent au feu ces pauvres livres déshonorés. Quelques milliers, auxquels la barbarie iconoclaste ne pouvait se prendre, furent mis dans des bateaux et emportés sur le

Danube et la mer Noire jusqu'à Constantinople, où ils sont toujours, dans l'impénétrable bibliothèque du sérail.

Quelques-uns, que l'indigence de leur parure avait sauvés, et que les Turcs avaient dédaigné de détruire ou d'emporter; d'autres, qui se trouvaient dans une tour isolée dont ils n'approchèrent pas, furent, de cette merveilleuse *librairie*, les seuls livres qui survécurent. La plupart, en trop petit nombre, furent achetés par Busbecq et déposés par lui à la Bibliothèque impériale de Vienne, où ils se trouvent encore.

Wolfenbuttel en possédait quelques-uns. Il n'y en a que quatre parmi les manuscrits de notre Bibliothèque impériale; « mais on peut assurer, dit M. Van-Praët, qu'ils sont des plus beaux que renfermait celle de Bude [1]. » Le premier, *Divi Hieronymi Breviarium in Psalmos David*, est un admirable manuscrit in-folio d'une écriture très-nette, en lettres rondes, à longues lignes, sur le plus beau et le plus fin vélin. Le titre est en capitales d'or sur fond d'azur avec des devises de Matthias Corvin. Le premier feuillet, tout en figures et en emblèmes, représente les armes du prince, supportées par quatre anges. Le nom du copiste est en capitales

---

[1]. *Catalogue des livres imprimés sur vélin*, 1813, in-fol., p. 17.

rouges au recto du 370ᵉ et dernier feuillet. La mention où il se trouve enchâssé indique, comme nous l'avons dit, que les artistes qui travaillaient pour Matthias étaient d'Italie et que les volumes lui arrivaient tout écrits, sans doute aussi tout reliés, de Florence. Voici cette inscription finale : *A. Sinnibaldus.... exscripsit Florentiæ. A.* 1488, *pro Matthiâ rege Unghariæ* [1]. Le second est un *Missale Romanum* in-folio, qui tire son principal prix des miniatures nombreuses dont il fut orné par le célèbre enlumineur florentin Attavante, dont a parlé Vasari [2]. Longtemps conservé à la Bibliothèque royale de Bruxelles, où il semble avoir été apporté par la sœur de Charles-Quint, Marie d'Autriche, reine douairière de Hongrie, ce beau manuscrit nous appartient depuis 1795 [3]. Le troisième, dont voici le titre : *Claudii Ptolomæi geographia, lib. VIII, ex versione latina Jacobi Angeli*, a cent neuf feuillets écrits en lettres d'or sur le plus fin et le plus beau vélin. Quarante-huit de ces feuillets sont des cartes géographiques peintes en or et en couleurs. Ce manuscrit, avec ses innombrables

---

[1]. Voir sur ce manuscrit, qui provient de la vente du duc de la Vallière, le livre que nous venons de citer, p. 19.

[2]. T. II, p. 226.

[3]. Voir une Notice de l'abbé Le Chevalier sur ce manuscrit, dans les *Mémoires de l'Académie de Bruxelles*, t. IV, p. 491.

initiales en or, et ses ornements sur les pages, blasonnées presque toutes aux armes de Hongrie, alternant avec celles de Dalmatie, ou avec le corbeau de Corvin, serait une merveille sans pair, si l'humidité n'avait endommagé quelques feuillets et altéré l'éclat de sa reliure, en veau fauve, chargé d'or. Il vient de Constantinople, d'où le baron de Tott l'envoya, pour la Bibliothèque du Roi, à M. de Vergennes, chez qui il resta jusqu'à sa mort en 1794[1].

Enfin le quatrième manuscrit contient, en outre de quelques traités en italien, le *Tractatus Pauli Santini Ducensis, de Re militari*, avec des figures d'hommes d'armes, d'instruments et de machines de guerre. En tête se trouve une note écrite en français, par laquelle on apprend comment M. de Girardin, notre ambassadeur près la Porte Ottomane, réussit à le tirer de la bibliothèque du sérail pour l'envoyer à l'abbé Louvois, en 1688.

Il est donc de ceux qui firent, par le Danube, le voyage de Bude à Constantinople. On voit, du reste, à ses mutilations, qu'il a passé par les mains des Turcs : tout ce qui était or dans les armes, les enlumi-

---

1. Pour de plus longs détails sur les manuscrits de la bibliothèque de Matthias conservés à Vienne, à Dresde, à Venise, etc., voir Van-Praët, p. 15-17.

nures et sur le plat de la reliure, a été impitoyablement raclé.

Puisque les plus beaux ont été détruits, on ne peut apprécier que d'une manière incomplète, par ce qui reste de ces livres, ce qu'était l'art auquel Matthias Corvin avait fait appel pour leur ornementation. Mais on peut, Dieu merci, s'édifier autrement sur les progrès de la reliure italienne à cette époque.

## XI

Ne connaissons-nous pas les admirables livres, à splendides dorures, reliés pour les Médicis, les della Rovere, les d'Este, etc., et dont la parure extérieure fut peut-être due aux artistes les plus célèbres de la Renaissance en Italie ? Si, comme on l'a remarqué, un architecte aussi distingué que Brunelleschi consentait, après avoir fait la grande coupole du dôme de Florence, à disposer les pieuses marionnettes d'une *capanuccia*; si de grands peintres ne dédaignaient pas de se faire pour ainsi dire coiffeurs, enlumineurs, et de colorier eux-mêmes, on dirait aujourd'hui de *maquiller*, la figure des belles Florentines qui allaient au bal[1], pourquoi n'admettrait-on pas que des artistes d'égal

---

1. Voir *Di Cennino Cennini trattato della Pittura, con annotazione di G. Tamboni.* Roma, 1821, in-12.

mérite, les mêmes peut-être, se prêtèrent volontiers à tracer les dessins que le vêtement des livres devait prendre pour broderie ? Il est, par exemple, hors de doute que le merveilleux *Missel* imprimé en 1505, à Venise, par A. de Zanchis, et relié aussitôt pour le cardinal Sigismond de Gonzague, n'a dû sa parure qu'à un artiste des plus distingués et du plus grand goût.

Rien n'égale ce qu'il y a d'art et de magnificence dans l'ornementation de ce volume, avec peinture sur les plats, armes au centre, etc. Beaucoup que je pourrais citer sans m'éloigner de l'Italie ne sont pas d'une moins élégante richesse. Ceux qui nous viennent de Thomas Maioli se distinguent entre tous.

Quel était ce Maioli, où et quand vivait-il au juste, c'est ce qu'on ne sait pas encore[1] ; mais il aimait les livres, il en avait d'admirables, cela suffit : il est célèbre et il mérite de l'être. L'art se révèle par la délicatesse, et il y en a une exquise dans le choix et dans la variété des ornements dont les méandres se déroulent sur la reliure des volumes qui lui ont appartenu, et qui furent peut-être ornés d'après ses dessins.

1. On croit que Maioli vivait encore en 1549, car un livre à sa reliure est de cette date. Brunet, *Manuel*, iv. édit., t. III, p. 1323.

La seule chose que l'on croie savoir, c'est que cet amour des beaux livres était chez les Maioli un goût de famille, et que Thomas, qui est le plus célèbre, le tenait d'un Michel Maioli, dont la collection a laissé aussi quelques riches épaves, et qui doit avoir été son oncle ou son père. Il l'imita, mais pour faire mieux. Les reliures des livres de Thomas sont la perfection de l'art qu'avait entrevu Michel. Les volumes qui nous sont venus de celui-ci ne portent pas de devise, tandis que ceux de Thomas en portent souvent une, tantôt sous une forme, tantôt sous une autre. La phrase assez énigmatique, mais d'autant mieux dans l'esprit du temps, *Inimici mea Michi, non me Michi*, est la forme la plus ordinaire de cette devise. Quelquefois elle se varie ainsi : *Ingratis servire Nephas*, formule bien digne d'un amateur éclairé qui ne veut pas que ses livres s'égarent en des mains dont l'ignorance serait une sorte d'ingratitude.

La reliure, si élégante et d'un goût si pur, qui revêt le *Justin* in-folio vendu chez M. Solar, porte cette devise. Elle se trouve aussi sur l'*Hypnesotomacæia* in-folio (Venise, 1499) exposée dans les vitrines du British Museum. Quelquefois, toute devise manque : sur les plats du volume se développent les ornements en leur agencement ingénieux et sous leurs couleurs

sérieuses : le brun et le blanc d'ordinaire; au milieu une place est réservée, en forme de médaillon ou de cartouche, pour recevoir le titre, puis au bas, sous les derniers enroulements, on lit : Tho. Maioli et Amicorum. Ces derniers mots, qui, dès le XV<sup>e</sup> siècle, étaient employés déjà comme formule amicale et hospitalière dans quelques riches bibliothèques [1], furent repris, comme on sait, par notre Grolier, sans doute à l'imitation de Maioli, dont il connaissait les livres. M. Brunet en possède un qui leur appartint successivement à tous les deux, et qui porte la trace précieuse de cette double possession [2]. Sur la couverture est gravé le nom de Maioli, et sur le titre se trouve écrit, de la main même de Grolier, sa fameuse devise, dont il sera parlé plus loin : *Portio mea Domine sit in terra viventiu.*

Voilà un livre qui doit faire bien des envieux, et qui, à son jour, provoquera certainement de bien brûlantes enchères.

Tous les volumes qui viennent de chez Maioli sont beaux; quelques-uns, d'une beauté supérieure et célèbre : ainsi le *Cæsar* in-folio, édition de Rome, 1469,

---

1. On les trouve sur un manuscrit italien des premières années du XV<sup>e</sup> siècle, qui appartient à *Petrus de Johannis*.
2. Brunet, nouv. édit., t. III, p. 1323.

qui se trouve au Musée Britannique ; le *Della injusticia del Duello*, volume in-4° imprimé à Venise en 1538, qui appartient à la Bibliothèque de Dresde[1] ; l'admirable Flavius Blondus, *De Roma triumphante*, libri X, Basle, 1581, dont la reliure surpasse tout ce qu'on peut rêver comme élégance, richesse, élévation et pureté de style. Cet admirable volume, dont le *Bulletin du Bibliophile*[2] a donné un fac-simile, fut vendu 2,000 francs en novembre 1858, à la première vente de l'amateur de Lyon, M. Bergeret, et 2,900 francs à la seconde, au mois de mai suivant.

C'est bien cher; mais le livre est si beau !

Un qui l'était moins atteignit un prix presque aussi élevé à la vente Libri de 1859, à Londres. M. de Villeneuve le paya 91 livres sterling (2,275 francs). C'était le seul Maioli authentique de cette vente, qui en étalait dix ou douze. L'un des plus admirables

---

1. Voir le livre de Falkenstein sur la Bibliothèque de Dresde, p. 133.

2. Numéro du mois de septembre 1858. Le même *Bulletin* (11ᵉ série, n° 1349) a donné le fac-simile de l'*Aristote* in-folio de Basle, 1535, aussi à la reliure de Maioli. — La Bibliothèque impériale possède entre autres livres provenant de cet amateur et portant sa marque : la *Syriaci interpretatio in Aristotelis libros*, Venise, 1518, in-4; l'*Hortus sanitatis*, 1536, in-fol.; le *De Romanorum militia*, etc., 1537, in-fol.

que nous ayons vus passer dans ces derniers temps est le *Freculphe* in-folio de la vente Double. Sa reliure en veau fauve pouvait presque lutter, pour l'élégance et la richesse, avec celle du *Flavius Blondus*; il fut vendu 2,050 francs.

Lorsqu'on connaît les livres de Thomas Maioli, l'on sait ce qu'était l'art des relieurs italiens vers le milieu du XVI<sup>e</sup> siècle. Mais pour ne rien ignorer de leur merveilleuse habileté, il faut avoir vu encore quelques autres volumes, échappés des bibliothèques rivales de la sienne, quelques livres ayant appartenu, par exemple, soit au cardinal Bonelli[1], soit au doge Cicogna, soit surtout au Génois Démétrio Canevari, qui vint un peu plus tard et fut médecin d'Urbain VII. Les livres pour lesquels, bien que fort avare, il n'épargnait rien, — la bibliomanie n'est-elle pas une variété de l'avarice? — sont tous reconnaissables au médaillon placé sur leurs plats, dont le sujet invariable est Apollon conduisant son char sur les flots de la mer, le tout en relief, Apollon peint en or, la mer en argent, le char en couleur. Les plus beaux livres que nous ayons vus ainsi décorés sont : l'*Hygin*, petit in-folio, vendu

---

1. La *Collection Motteley*, à la Bibliothèque, en possède plusieurs, qui viennent de lui.

1,600 francs chez M. Solar; le *Galien* des Juntes, aussi in-folio, qui atteignit le même prix à la vente Double ; et le *Diodore de Sicile*, in-8°, qui alla chez le même amateur jusqu'à 2,000 francs. L'*Hygin* surtout est admirable.

Le *Bembo* in-folio de la dernière vente Libri, et un *Pétrarque* petit in-4°, avec devise grecque sur sa reliure, qui se trouvait dernièrement chez le libraire Tross, étaient donnés comme provenant aussi de la bibliothèque de Canevari. Ce sont de beaux livres, mais le médaillon manquant, on doute qu'ils lui aient appartenu. Les livres de Jordano Orsini, qui portent sur les plats l'écusson, formé des armes des Orsini et des Médicis écartelées, sont aussi fort à rechercher pour leur élégance, mais non certes à cause de leur premier maître. Ce Jordano Orsini était un misérable ; il étrangla sa femme en 1576, et l'Italie n'eut pas de plus grand débauché. L'Arétin, qui, on le sait, commença par être relieur, aurait dû relier ses livres !

On peut, sans aller plus loin que la Bibliothèque impériale, se bien renseigner sur la reliure italienne et ses plus fines merveilles au XVIe siècle. N'y trouve-t-on pas, en effet, plus d'un livre offert à Louis XII ou à François par quelque auteur italien, et portant, comme il convenait à tout volume de dédicace, le plus

riche habit dont les relieurs indigènes avaient pu le parer ? Les poëmes latins d'Andrelini, offerts à Louis XII par leur auteur avec une belle reliure en veau fauve estampé, sur laquelle s'étale la devise du bon roi : *Cominus et eminus,* en sont un exemple.

## XII

La plupart des livres ayant appartenu à Louis XII qui nous sont parvenus sont, comme celui-ci, de provenance étrangère; ils ne peuvent donc servir à nous faire connaître quel était l'art de la reliure en France pendant son règne. Longtemps on pensa qu'un certain nombre de manuscrits à miniatures, qui se trouvent aujourd'hui à la Bibliothèque de la rue Richelieu sous leur premier habit en velours de diverses couleurs, avaient été faits par ordre du bon roi; et comme ils sont fort beaux, ils suffisaient pour qu'on plaçât Louis XII parmi les princes amis des livres et protecteurs des artistes calligraphes, miniaturistes et relieurs, qui s'unissaient pour les embellir. Une décou-

verte que fit M. Van-Praët vint un peu déranger cette bonne renommée. En regardant avec soin, il trouva que chacun de ces volumes, dont il ne compta pas moins de cent quatre, cachait sous les armes du roi de France, qui ornaient presque tous les feuillets, d'autres armes plus ou moins habilement effacées, et qui étaient sans doute celles du premier possesseur. Une fois sur cette voie, il s'ingénia, chercha plus à fond, et finit par découvrir que Louis XII n'avait été que l'acheteur de ces beaux livres, et que la gloire de les avoir fait écrire, enluminer et relier, appartenait au riche Brugeois Louis, sire de la Gruthuse. Louis XII n'avait eu que l'honneur de ne pas méconnaître leur prix et de les faire acheter quand le riche amateur était mort. Devenus sa propriété, ils en reçurent aussitôt la royale marque, sous laquelle disparut celle du Mécène brugeois. Ils furent portés au château de Blois, où Louis XII conservait les livres du duc son père, et d'où, en 1544, François Ier les fit transporter à Fontainebleau.

Une autre partie de la bibliothèque de Louis XII avait une origine presque semblable. Il n'a pas eu à faire, pour la posséder, un plus grand effort de goût et de choix. Elle lui était venue toute faite du palais des ducs de Milan. Imitant son prédécesseur Char-

les VIII, qui avait apporté de Naples, et fait placer à Blois, comme butin de conquête, la bibliothèque des rois napolitains[1], Louis XII, après la victoire de Novare, s'était adjugé la bibliothèque des Visconti et des Sforza, qui ne comptait pas moins de mille manuscrits grecs, latins, italiens et français[2]. Ainsi, on le voit, toujours des livres de provenance étrangère et rien par conséquent dans la bibliothèque de Louis XII qui puisse nous éclairer sur les progrès de l'art du livre en France pendant son règne. Nous trouvons chez sa femme, la reine Anne de Bretagne, ce que nous cherchons en vain chez lui; mais là encore ce qui nous intéresse fait le plus souvent défaut : le livre survit, mais d'ordinaire sous un autre habit que celui qui lui fut donné d'abord. Le magnifique *Livre d'Heures* d'Anne de Bretagne, par exemple, ne nous est parvenu que sous un vêtement d'emprunt, qui, taillé dans le chagrin noir à la mode pour les livres de piété du temps de Louis XIV, fait tristement anachronisme avec l'ornementation intérieure du volume, où l'art du XVe siècle est si richement et si délicatement en fleur. Les

---

1. Tiraboschi, *Storia della Litterat. italiana*, in-4, t. VI, p. 113.
2. Le Roux de Lincy, *Vie de la reine Anne de Bretagne*, t. II, p. 32.

deux fermoirs d'argent doré, portant l'initiale couronnée de la reine Anne, et adaptés à la reliure moderne, sont tout ce qui reste de la première parure, dont le marchand tourangeau Guillaume Mesnager avait vendu le « veloux cramoisy » moyennant « xx sols tournoys[1] ».

Parmi les treize ou quinze cents volumes qui composaient la bibliothèque d'Anne de Bretagne, et dont les livres conquis à Naples par Charles VIII formaient la plus grande partie, s'en trouvaient quelques-uns qui sortaient de la célèbre boutique d'Antoine Vérard, et que le grand libraire parisien était venu lui-même présenter à la reine, ainsi que le prouve la miniature du frontispice d'un de ces livres, les *Fables d'Esope*, où l'on voit Vérard à genoux devant Anne de Bretagne et lui offrant son volume. Ce livre, comme tous ceux du même libraire, était sorti de sa boutique complet et tout vêtu, soigneusement imprimé, richement enluminé, et même tout relié, car Vérard était un de ces libraires privilégiés qui, sous l'enseigne d'un seul métier, pouvaient réunir dans leur main les industries diverses qui concouraient à la fabrication du livre. Un

---

1. Le Roux de Lincy, *Vie de la reine Anne de Bretagne*, t. IV, p. 159.

compte présenté par lui au père de François I[er][1] comprend non-seulement l'impression des volumes, mais le parchemin employé pour les faire et les reliures qui les couvrent. On y trouve souvent une mention comme celle-ci : « Pour la relieure, tympaneure[2] et dorure dudit livre, LXX s. »

D'autres libraires avaient un droit pareil. Ayant reçu le titre de *relieurs jurés*, ils pouvaient cumuler les trois industries d'imprimeur, relieur et vendeur de livres[3]. Philippe Le Noir, qui vécut sous Louis XII et sous François Ier, et dont la boutique s'ouvrait *en la grant rue St. Jacques, à l'enseigne de la Roze blanche couronnée*, fut un de ces imprimeurs, relieurs et libraires. Le volume des *Cent hystoires de Troye*, par Christine de Pisan, qui fut publié chez lui en 1523, porte au titre : *Imprimées à Paris par Philippe Le Noir, libraire et relieur juré en l'Université de Paris*[4]. Estienne Roffet avait un titre encore plus enviable : il était relieur du roi, avec droit de vendre des livres. Le bel exemplaire du *Décaméron*,

---

1. Ce compte a été publié en 1859 dans les *Archives du Bibliophile*, t. II, p. 171.

2. Voir sur ce mot ce que nous avons dit plus haut.

3. F. Didot, *Essai sur l'histoire de la gravure sur bois*, 1863, in-8, p. 139.

4. M. de Soleime possédait *le Vergier d'honneur*, imprimé et relié chez Ph. Le Noir.

traduit en 1545 par Antoine Le Maçon, que possède la Bibliothèque impériale, vient de chez lui et est un précieux échantillon de ses reliures. Roffet n'imprimait pas ; il reliait les volumes sortis des presses de Paris ou de la province, et les vendait. Un autre du même nom et sans doute de la même famille, qui vivait dans le même temps, Pierre Roffet, qu'on avait surnommé *le Faucheur*, pour empêcher des confusions qui n'ont pas toujours été évitées, n'était que simple libraire. La veuve Nicole Vostre et Geofroy Tory imprimèrent pour lui. Sur le *Jehan Marot* de 1532, petit in-8°, on lit : *Imprimé pour Pierre Roufet* (sic), *dit le Faulcheur, par maistre Geufroy Tory*. L'habile artiste berrichon avait-il marqué de la plaque à l'emblème du *Pot cassé*, qui lui servait d'enseigne [1], la reliure de ce volume imprimé pour un autre ? C'est probable. Un livre d'heures qu'il fit ainsi pour Hardouin la porte en effet gravée en or [2]. Malheureusement, les deux exemplaires du *Jean Marot*, que j'ai vus, l'un en 1854 à la vente Bertin, l'autre l'année d'après chez Potier, avaient échangé leur ancienne reliure pour une plus moderne [3].

Il était très-rare chez nous qu'un relieur de ce

---

[1]. F. Didot, *loc. cit.*
[2]. Ce volume est à la Bibliothèque impériale.
[3]. L'un avait été relié de nouveau par Bauzonnet, l'autre par Duru.

temps-là mit son nom sur un volume relié par lui; aussi les ouvriers, même les plus habiles, sont-ils presque tous inconnus. Il faut, pour les voir nommés, fouiller les anciens comptes [1], et, sachant leur nom, garder encore le regret de ne pas connaître au juste leurs travaux.

Les relieurs belges et allemands nous renseignent mieux, étant moins modestes. Plusieurs se sont nommés sur les livres qu'ils ont parés. Clément Alisandre, qui reliait en 1510 pour le duc de Clèves, a mis son monogramme, et, qui plus est, son nom en toutes lettres sur un exemplaire de la *Pragmatica sanctio*, sorti des presses parisiennes de Philippe Pigouchet [2]. L'un des plus anciens imprimeurs de la Belgique, Pieter Keysere, faisait de même pour les livres imprimés et reliés chez lui. Une reliure très-curieuse, faite pour un livre de piété et transposée sur un volume rien moins qu'édifiant, le *Rabelais* in-16 de 1580, porte au bas des plats, représentant sur veau estampé sainte Agathe, martyre, le nom de Pieter Keysere

---

1. Voir notamment *Catalogue des Archives Joursanvault*, t. I, p. 143, 144, 145.
2. M. Lampretz, de Cologne, a fait graver les deux plats de cette reliure. Voir *Bilderhefte zur Geschichte des Buchandels*, 1861, pl. V.

sous sa forme latinisée de *Petrus Cesaris* [1]. On sait par là, de façon certaine, ce qu'étaient les reliures flamandes de la première moitié du XVIe siècle, et, n'eût-on que ce spécimen, on juge qu'elles étaient moins disgracieuses que ne l'a dit Nodier [2].

Les livres qui ont appartenu au Brugeois Marc Lawrence de Watervliet, dont le nom latinisé est *Marcus Laurinus*, permettraient encore mieux d'apprécier leur richesse et leur élégance, s'il fallait croire, ce dont je doute, que c'est en Flandre qu'ils furent reliés.

J'en voyais tout dernièrement un, vendu 543 francs à la vente Double, le *Ciceronis orationes, volumen primum* de Simon de Colines, 1543, in-16, qui ne laissait rien à désirer pour le goût de sa reliure à riches incrustations de cuir blanc, noir et rouge. Laurin mettait sa devise sur ses livres, et la variait souvent. Sur le *Blondus* de la vente Libri, en 1859, il avait fait écrire, par allusion à son nom de Watervliet : *Vita ut aqua fluens humana*. Sur son *Lucrèce* de l'édition d'Alde, 1515, in-8º, que possédait M. Renouard, on lisait, au milieu d'une couronne de lauriers : *Virtus in arduo*. Le plus souvent à ses devises

---

1. *Archives du Bibliophile*, t. II, p. 67.
2. *Description raisonnée d'une jolie collection de livres*, 1844, in-8, p. 22.

il joignait celle-ci, placée plus bas : *M. Laurini et amicorum* [1].

C'est un point de ressemblance de plus entre le bibliophile brugeois et l'illustre amateur de Lyon, Grolier, son contemporain et son ami [2].

C'est de lui que nous allons parler maintenant.

---

[1]. M. Brunet possède un volume de l'*Ovide* d'Alde, 1515, in-8, en maroquin bleu, avec les deux devises de Laurin. Voir son *Manuel*, t. IV, col. 269. — La Bibliothèque impériale possède de cet amateur le *Juvénal* d'Alde, 1531, in-8, et les Tragédies de Sénèque, Alde, 1517, in-8.

[2]. Nous avons une preuve des rapports d'amitié de Laurin et de Grolier. La Bibliothèque du Louvre possède, sous le n° 6318 de la *Collection Motteley*, un exemplaire relié en maroquin vert du livre d'Egnace sur les *Césars*, publié chez Alde, en 1519, in-8. Sur un des plats on lit la devise de Laurin : *Virtus in arduo*, et sur l'autre, au milieu, dans un médaillon : Io. BAPTISTÆ EGNATII PRINCIPUM RO. VITÆ; puis, plus bas, dans un cartouche : Io. GROLIERIUS M. LAURINO D. D. — Grolier s'était sans doute fait le distributeur de ce livre d'Egnace, qui, dans la dédicace de son *Panégyrique* de François Ier, 1540, in-4, l'appelle son patron, son bienfaiteur, et Laurin, à titre d'amateur et d'ami, avait eu sa part dans la distribution. Ce fait est très-intéressant pour nous. En nous faisant connaître les relations de Laurin avec Grolier, qui peut-être se chargeait de diriger l'ornement des livres de l'amateur de Bruges, il nous explique la ressemblance qui existe entre les volumes des deux bibliothèques, et nous permet de reporter aux relieurs d'Italie ou de France le mérite des reliures à la devise de Laurin. Il nous justifie aussi ce que nous pensions de la libéralité distributive de Grolier, dont les livres, selon sa devise, étaient à ses amis autant qu'à lui.

## XIII

Jean Grolier, vicomte d'Aiguisy, naquit à Lyon, en 1479, d'Étienne Grolier, gentilhomme du duc d'Orléans, qui fut plus tard Louis XII. Sa famille était d'Italie. Elle en avait rapporté le goût des arts élégants et du luxe. Grolier fut digne d'elle. Un long séjour dans son pays d'origine sut l'entretenir dans les traditions artistes de sa race. Louis XII l'emmena dans le Milanais, dont il lui fit administrer les finances [1]. François Ier l'y conserva comme intendant général de l'armée [2]. Quand cette conquête fut perdue pour nous,

---

1. Nous verrons qu'en 1512 il y était déjà.
2. Dans la lettre qu'Erasme lui écrivit le 24 avril 1518, il est

il revint à Paris. Il fut un des quatre trésoriers généraux de France, ayant surtout la charge des bâtiments de la couronne, tels que les hôtels de Nesle, dont il eut fort à s'occuper en 1539, lorsqu'il fut question d'établir le collége de France[1] sur leur emplacement; et pour lesquels encore, cinq ans après, il soutint une assez plaisante querelle avec Benvenuto Cellini, qui l'a racontée dans ses *Mémoires*[2].

C'est toujours comme trésorier chargé des bâtiments qu'en 1559 il s'entremit dans « le préparement et accoutrement du lieu à la pointe du Palais où se font les essais des pièces de monnaie étrangère pour le règlement et la valeur d'icelle[3]. » En 1563, nous le voyons encore payer les sommes nécessaires pour les travaux du Louvre[4], puis il disparaît.

Une disgrâce, dont on ignore la cause, le supprima de ses emplois et presque de la vie. Sans le crédit de

---

qualifié ainsi : *Apud Insubres quæstor regius*. Une quittance du 25 août 1525 nous le montre encore à Milan trésorier des guerres.

1. Vallet de Viriville, *Histoire de l'instruction publique*, 1849, in-4, p. 251.

2. *Œuvres complètes* de Benvenuto Cellini, trad. par Léop. Leclanché, 1847, in-18, t. II, p. 39, 40.

3. *Catalogue des Archives de Joursanvault*, t. I, p. 158.

4. *Catalogue des autographes* vendus le 22 novembre 1852, p. 22.

Christophe de Thou, « qui le défendit, dit Van-Praët[1], contre ses envieux et ses ennemis, » il fût peut-être allé à Montfaucon rejoindre Samblançay.

Il habitait l'hôtel de Lyon, près de la porte de Buci, « du quel hostel, dit Du Breul, il avoit fait bastir la maison qui est sus la grande rue[2]. » Il y mourut deux ans au plus après sa disgrâce, le 22 octobre 1565, âgé de quatre-vingt-six ans. Il laissait deux filles bien mariées, Anne et Isabelle, et un bâtard nommé César, qui resta longtemps à Rome, dont il raconta le siége par le connétable de Bourbon[3], et où il eut pour protecteurs les papes Clément VII et Jules III.

L'épitaphe de Grolier, à Saint-Germain-des-Prés, insiste moins sur ses titres que sur son amour des lettres[4]. Leur culte fut en effet la principale occupation de sa vie. Les dédicaces qui lui furent adressées par une foule de savants d'Italie et de France, dont il avait encouragé les travaux, en sont la preuve. Gafori lui dédie, en l'appelant *eminens musarum cultor*, un de

---

1. *Catalogue des livres imprimés sur vélin*, in-fol., p. 119. Voir aussi le P. Colonia, *Hist. de Lyon*, t. II, p. 780, et Pernetty, *Recherches pour servir à l'hist. de Lyon*, t. I, p. 336.

2. Du Breul, *Antiquités de Paris*, p. 310.

3. *Historia expugnatæ et direptæ urbis Romæ*,... 1637, in-4.

4. Cette épitaphe se trouve dans l'*Histoire de l'abbaye de Saint-Germain-des-Prés*, par D. Bouillard, p. 194.

ses ouvrages sur la musique, imprimé à Turin en 1520 [1]; Étienne Niger son livre sur la littérature grecque, Milan, 1517; Egnace le proclame son bienfaiteur, et avoue qu'il s'inspire de ses idées [2]; Rhodiginus ne lui adresse ses *Lectionum antiquarum libri XVI*, Alde, 1516, in-fol., qu'en inscrivant au frontispice l'envoi le plus flatteur : *Clarissimo litterarum propagatori D. Joanni Grolierio* [3]; Erasme enfin, tout fier de voir qu'il aime ses livres, s'associant aux éloges que lui a fait de son savoir et de sa libéralité un libraire de Pavie qui l'est venu voir à Louvain, Erasme lui-même ne tarit pas en mots flatteurs pour ce nouveau Mécène, pour ce Grolier si savant, *ornatissimus Grolierius*, gloire et soutien de la science [4].

1. Cet exemplaire, suivant le P. Colonia, t. II, p. 779, se trouvait dans la bibliothèque du collège de la Trinité de Lyon.

2. Voir plus haut, p. 72, note, et Brunet, *Manuel*, t. II, col. 952.

3. A la fin de cette *Apologia* in-fol. de Gafori, on lit : *Harmonia Gaforii et Joannes Grolierius patronus æternum vivans*. Au-dessus de la souscription se trouve un écusson avec trois o surmontés de trois étoiles, qui n'est autre que celui de Grolier. Il porte en légende : *Musarum cultor Joannes Grolierius*. Cet écusson se voit aussi dans le *De Harmonia* du même Gafori, Milan, 1518, pet. in-fol., avec plusieurs pièces de vers latins en l'honneur de Grolier.

4. *Œuvres* d'Erasme, 1703, in-folio, t. III, 1re part., col. 317, 318.

Le *Suétone* de Lyon, 1518, lui est adressé; Marc Musurus lui dédie, en 1515, sa préface de la *Grammaire grecque* d'Alde Manuce; et le poëte Jean Voulté, si sévère pour tant d'autres, même pour Rabelais, n'a que des éloges pour Grolier. Voilà bien des titres de gloire; mais le plus beau, pour le riche amateur, est sa bibliothèque.

C'est en Italie, à Milan, à Florence et à Venise, qu'il la commença sans doute, et qu'il en recueillit les principales richesses.

En avril 1512, on le sait par une quittance que possédait M. Coste[1], il était déjà *trésorier et receveur général des finances du roi en la duché de Milan*. Presque tous les livres qui nous viennent de lui, débris merveilleux et enviés dont M. Gustave Brunet, complétant Van-Praët, a dressé la trop courte nomenclature[2], ont été imprimés à Venise, chez Alde. Il paraît même que le riche amateur non-seulement achetait, mais faisait imprimer à ses frais chez le célèbre typographe vénitien. L'édition qui fut donnée chez Alde, en 1522, du *De Asse*, de Guillaume Budée, n'a pas d'autre ori-

---

[1]. *Catalogue de la bibliothèque de M. Coste*, p. 367. Voir aussi *Mélanges*, de la collection Fossé-d'Arcosse, p. 240, 241.
[2]. *Fantaisies bibliographiques*, 1864, in-12, p. 273-292.

gine. La mention *Sumptibus Grolierii* prouve qu'il en fit les frais. Budée en échange la lui dédia.

Si Grolier allait en Italie pour chercher un imprimeur, bien qu'il n'en manquât pas d'excellents en France, à plus forte raison devait-il ne prendre que là les ouvriers auxquels il confiait l'habillement de ses volumes, car la France n'avait sans doute pas alors un seul relieur qui eût pu satisfaire pleinement aux délicates exigences de son goût. Ceux même qu'il prit en Italie [1] ne travaillèrent sans doute que sous sa direction assidue, peut-être même d'après ses dessins.

Une médaille dessinée par lui au verso du feuillet 112 de son exemplaire des *Adages* d'Érasme, vendu 400 francs chez M. Coste [2], prouve qu'il maniait le crayon avec une certaine sûreté de main, et que ce devait être un jeu pour lui de tracer les fins méandres qui se déroulent en linéaments d'or sur la riche couverture de ses livres. Ce qui est certain, c'est que, comparées aux autres reliures du même temps et du même pays, celles de Grolier se distinguent par un goût sans égal et jamais démenti. L'art créé par l'Italie n'est là que comme donnée et comme inspiration.

1. P. Deschamps, *Catalogue des livres de M. Solar*, 1860, in-8, t. I, p. 60.
2. Voir, sur ce beau livre, *Catalogue Coste*, n° 1062.

Grolier, en amateur de génie, chose certes bien rare, fait naître, à côté de celui qui l'inspire, un art tout nouveau, plus fin, plus délicat, plus élégant; en un mot, il crée un art français avec des procédés italiens.

Il fit école, on peut le dire. Bientôt se formèrent, à son exemple, d'habiles amateurs qui formèrent à leur tour d'habiles ouvriers. Nous nommerons sans plus tarder, parmi les disciples de Grolier en l'art de bien diriger l'ornementation des livres, son contemporain Louis de Sainte-Maure, marquis de Nesle. Pour que l'on juge de son goût, nous indiquerons la reproduction d'une de ses reliures, plus rares que celles de Grolier lui-même. C'est celle qui recouvre un exemplaire du *Pline* de Basle, 1545, petit in-folio. Elle a été gravée en 1859, dans la 2ᵉ livraison de la *Gazette des Beaux-Arts*[1].

Les plus experts vinrent en aide à Grolier, non-seulement parmi les Italiens, mais aussi parmi les Français. Ce fut à qui se prêterait à son goût pour lui préparer des exemplaires de choix, sur vélin, comme

---

1. Ce beau livre, acheté 2,500 fr. chez M. Solar, fut revendu 2,900 à la vente Libri de 1862, à Londres. C'est M. Boone, le libraire, qui l'acheta, sans doute pour un des lords qui, tels que les ducs de Somerset, les comtes d'Herfort, les lords Bauchamp, etc., se font honneur de descendre des Sainte-Maure-Seymour.

son admirable *Lucrèce* des Alde, qui fut acquis en 1817 par la Bibliothèque de la rue de Richelieu [1], et parfois même à ornements d'un luxe tout particulier, comme les *Coryciana* de Palladius, Rome, 1524, in-4°, qui, sur l'exemplaire fait pour Grolier, étalent, imprimés en or, non-seulement leur titre, mais les cinq premières lignes de la dédicace et les cinq qui commencent le *Protepticus* de Mariangelus. Voilà ce qu'on peut appeler un véritable livre d'amateur [2]. Il ne fut pourtant vendu que 15 livres 10 sous en 1789, à la vente de la bibliothèque du prince de Soubise !

Grolier voulait, pour l'intérieur de ses livres, le plus beau vélin, ainsi qu'on le voit par son *Lucrèce*, dont je viens de parler, et par son *Martial*, que possède aussi la Bibliothèque impériale [3]. Faute de vélin, il lui fallait au moins le papier le plus fort et le mieux préparé.

Quelquefois même il voulait de ces papiers d'exception que l'on croirait inventés pour la fantaisie d'amateurs plus modernes. La Bibliothèque impériale pos-

---

[1]. Brunet, *Manuel*, nouv. édit., t. III, p. 1218.

[2]. Un pareil exemplaire se trouvait à la bibliothèque de Saint-Germain-des-Prés. *Idem*, t. IV, p. 323.

[3]. Van-Praët, *Catalogue des livres imprimés sur vélin*, t. VI, p. 85.

sède imprimé sur papier bleu son exemplaire en maroquin vert du rare in-folio *Il terzo libro di Serlio Sebastiano*, Venetia, 1540.

L'extérieur du volume lui importait plus encore que le reste; rien ne lui semblait trop précieux pour l'embellir d'une façon digne. Ce n'est pas lui qui se fût contenté, pour les compartiments de ses reliures, de ces peaux mal teintes, taillées dans du mauvais mouton dont Rabelais disait en se gaussant : « De la peau seront faitz les beaux marroquins, les quels on vendra pour marroquins Turquins ou de Montélimart ou de Hespaigne pour le pire. » Grolier ne faisait mettre en œuvre, par les ouvriers à son service, que du maroquin bel et bien authentique, tel qu'il nous en venait du Levant par Venise, ou d'Afrique par l'Espagne en passant par Avignon, où le riche marchand Jehan Colombel servait d'entrepositaire [1].

Pour les dessins à *pousser* en or sur ce cuir précieux, ou à y disposer en découpures et incrustations; pour la forme des lettres à y graver en de gracieux cartouches élégamment détachés des arabesques, nous avons dit que Grolier s'y employait sans doute lui-même; mais nous devons ajouter que des mains

---

1. *Comptes royaux*, année 1529.

plus expertes encore que la sienne, et plus rompues par un assidu travail à ces délicatesses artistes, lui prêtèrent leur habileté. Les premières lignes du *Champ fleury*, de Geoffroy Tory, nous sont sur ce point un très-curieux témoignage [1]. On y apprend d'une façon certaine que l'imprimeur de Bourges travailla pour l'ornementation des livres de Grolier, et grava même à son intention tout un système de lettres reproduit ensuite dans son ouvrage. Par cet aveu l'on arrive à s'expliquer comment il existe tant de ressemblance entre certains dessins des reliures de Grolier et quelques *entourages* de pages dessinés par Tory pour ses livres.

Ce sont œuvres non-seulement de la même école, mais de la même main. « Le matin du iour de la feste aux Roys, » écrit donc maître Geoffroy [2], « que l'on comptoit M. D. XXIII, apres avoir prins mon sommeil et repos, et que mon estomac de sa legiere et ioyeuse viande avoit faict sa facile concoction, me prins a fantasier en mon lict, et mouvoir la roue de ma memoire, pensant a mille petites fantasies, tant serieuses que ioyeuses, entre lesquelles me souvins de quelque lettre antique que iavoys nagueres faicte pour la maison

---

1. Aug. Bernard, *Geofroy Tory*, p. 17, 88, 89.
2. *Le Champ fleury*, fol. 12.

de mon seigneur le tresorier des guerres, maistre Iehan Groslier, conseiller et secretaire du roy nostre sire, amateur de bonnes lettres et de tous personnages savans desquelz aussi est tresame et extime, tant dela que deca les mons. »

Ce témoignage en faveur de Grolier n'est pas à dédaigner, venant d'un homme comme Tory. Grolier le lui rendait bien, puisque, malgré ses préférences pour les talents d'Italie, il recourait au sien, et puisqu'il consentait à admettre dans sa bibliothèque des livres sortis de ses presses. Un exemplaire des *Heures de la Vierge*, in-4° imprimé par Tory à Bourges en 1527, portant une reliure à la devise de Grolier, figurait en 1857 à l'exposition de Manchester [1]. Ce livre d'un imprimeur français chez Grolier est fort à remarquer.

Il y fait presque exception. Parmi ceux qui, partout dispersés, survivent de sa bibliothèque, nous en connaissons quelques-uns, tels que le *Xénophon* en latin, in-folio, de la vente Mac-Carthy; les *Ecclesiastæ* d'Érasme, vendus 530 francs chez M. Coste, et le magnifique *Polydore Virgile*, décrit en 1837 par le *Bulletin du Bibliophile*, qui figuraient chez Grolier

---

[1]. Voir un excellent article de M. Le Roux de Lincy, *Revue contemporaine*, 31 octobre 1857, p. 370.

comme les spécimens dignement parés des célèbres presses de Froben, à Bâle ; d'autres, tels que les *Spectacula in susceptione Philippi, hisp. princ.*, magnifique in-folio dont le prix monta jusqu'à 1,080 francs à la vente de Coste, y représentaient de la plus riche façon l'imprimerie d'Anvers. Mais aucun, à notre connaissance, pas même le *Suétone* de Lyon, cité tout à l'heure ; le petit in-8° de Sadolet, *Interpretatio in psalmorum miserere mei*, sorti des presses de la même ville en 1534 ; les *Offices* de Cicéron, aussi imprimés à Lyon en 1533 ; la *Paraphrase sur les Heures de Notre-Dame*, imprimée à Poitiers en 1548, in-8°, et les *Heures* de Tory, dont je viens de parler, aucun n'y faisait vraiment faire belle et riche figure à l'imprimerie française.

Les Estienne n'y figuraient que par leur *Anacréon* de 1554 [1]. C'est le seul volume imprimé à Paris qui nous semble avoir survécu de la bibliothèque du grand amateur [2].

---

1. L'exemplaire de Grolier était sur vélin. M. Renouard, dans les *Annales des Estienne*, p. 114, le signale comme se trouvant chez le duc de Marlborough, au château de Bleinheim.

2. Il faut ajouter pourtant à ce volume les *Epigrammata de Marullus*, imprimés en 1529 à Paris, chez Wechel. Grolier en possédait un exemplaire qui n'était pas à sa reliure, mais qui, sur le verso du

En général, c'est l'Italie qui avait fourni à Grolier tous ses livres, et cela nous confirme dans ce que nous avons dit sur la patrie des ouvriers qui les relièrent sous sa direction. Il confia certainement à des mains italiennes la parure des volumes que des mains italiennes lui avaient habilement fabriqués.

Son admirable *Plaute*, in-8° sur vélin, qui se trouve aujourd'hui au British Museum, où il est passé de la bibliothèque de Georges III[1]; son *Pausanias* de 1551, in-folio[2]; son *Théodoret* de 1522, in-folio; le *De Poetis latinis* de Critinus, in-folio, de 1505, et le *Clément d'Alexandrie* de 1551, qui se trouve aujourd'hui à la Bibliothèque impériale[3], lui venaient des imprimeries de Florence.

Rome lui avait fourni son *César* in-folio, de 1469, aujourd'hui à Dresde; son *Servius* in-folio; son *Hippocrate* latin in-folio, qui fait partie de la *Collection Motteley* à la Bibliothèque du Louvre[4]; et ce qui vaut

---

84ᵉ feuillet, portait sa signature et sa devise : *Jo. Grolierii et amicorum.* Voir *Catalogue Montmerqué*, 1851, in-8, p. 74.

1. *Gentleman's Magazine*, mars 1834, p. 235-246.
2. Voir le *Catalogue Folkes*, Londres, 1756, in-8, n° 3220.
3. Il fut acheté en 1804, à la vente de Cotte. Voir le *Catalogue*, n° 86.
4. M. Brunet, t. III, col. 171, parle de cet exemplaire sans dire où il est aujourd'hui.

mieux encore, cet admirable *Ptolémée* de 1508, dont l'exemplaire, qui lui appartint, et que la Bibliothèque impériale possède aujourd'hui, se distingue, en outre des initiales et des nombreux ornements en or et en couleurs, par l'écusson de ses armes peint sur le second feuillet, dans un médaillon ceint de laurier, autour duquel on lit : « *M. Jehan. Grolier. conseiller. du. Roy. et. recevevr. gnral. en. la. Duché. de. Milan.* »

Il devait aux presses de Brescia son Macrobe *De Somno Scipionis*, 1501, in-folio ; et à celles de Vérone cet exemplaire d'*Euthymius*, 1530, in-folio, auquel le prix, d'abord méconnu, de sa reliure, valut une destinée et des enchères que son mérite ne lui eût certes point faites.

« Il est porté, dit M. Brunet[1], sous le n° 1441 de la 3ᵉ partie du *catalogue Quatremère* comme *relié en basane avec ornements, tranches dorées* (reliure ancienne). Or, ajoute-t-il, conformément aux instructions qu'il avait reçues de son commettant, le libraire chargé de la vente, homme très-peu versé dans la connaissance des vieux livres, et surtout dans celle des anciennes reliures, mit sur table cet exemplaire au prix de 15 francs, ce qui, dans l'état supposé du livre, était

1. *Manuel*, nouv. édit., II, 1115.

plutôt trop élevé que trop bas. Cependant, le commissaire-priseur qui dirigeait les enchères s'étant aperçu qu'au lieu d'une reliure en basane il avait sous les yeux une de ces riches reliures en maroquin vénitien, avec les ornements, le nom et la devise du célèbre Jean Grolier, que les amateurs recherchent avec tant d'empressement, ce précieux volume fut retiré, et l'homme qui l'avait mis sur table à 2, francs le vendit un peu plus tard 1,500 francs à M. Solar, à la vente duquel l'exemplaire, après avoir été porté à 1220 francs, fut ensuite donné pour 1005, parce qu'il avait des taches d'humidité. »

De Bologne étaient venus à Grolier le bel *Apulée*, de 1500, in-folio; le T. Beroaldus, *De Felicitate*, in-4°, aujourd'hui à la Bibliothèque impériale; les *Rei rusticæ scriptores*, 1493, in-folio, que la même bibliothèque possède aussi; l'Albertus, *De Viris illustribus ordinis prædicatorum*, et ce magnifique exemplaire des *Præfationes gymnasticæ*, qui est aujourd'hui l'un des joyaux de la bibliothèque de M. le duc d'Aumale, où il est passé avec celle de M. Cigogne [1].

C'était à Venise, chez Junte, qui lui fournit le beau

---

[1]. Le *Bulletin du Bibliophile* de 1844 a donné un fac-simile de son élégante reliure.

*Cicéron* de 1534, en 5 volumes in-folio, possédé aujourd'hui par la Bibliothèque impériale, et surtout chez son cher imprimeur Alde, que Grolier s'était de préférence approvisionné de beaux livres.

Alde n'en publiait pas un, que le plus bel exemplaire ne fût réservé pour Grolier, qui s'appliquait aussitôt à le faire vêtir d'un habit digne de l'imprimerie d'où il sortait, de la bibliothèque où il entrait. C'était un exemplaire sur vélin ou sur beau papier fort à larges marges, portant des marques d'une richesse d'exception, comme le *Palladius* dont j'ai parlé plus haut.

La plus ordinaire de ces distinctions était les initiales peintes en or. Le *Juvénal* in-8° de la vente Double, dont la reliure en veau fauve à compartiments est si riche; le *Catulle*, qui, en mars 1856, fut vendu 2,500 francs chez M. Hebbelinck, et que l'on semble craindre de tirer de son étui tant le maroquin en est frais et les dentelles éclatantes ; le *Virgile* in-8°, relié de maroquin noir à compartiments, qui fut une des perles de la vente Giraud, en 1856; l'*Horace* de 1527, et le *Stace* de 1502, qui l'un et l'autre passèrent, en 1724, de la bibliothèque de M. de Hohendorf dans celle de l'Empereur, à Vienne ; le *Prudentius* de 1501, in-4°, et l'*Asconius* de 1522, in-8°, qui tous

deux ont fait partie de la riche bibliothèque de Fléchier ; l'*Ovide* de 1502, in-8°, remarquable par un médaillon à la légende de Grolier pareil à celui que nous avons décrit tout à l'heure ; le *Juvénal* de 1535, aujourd'hui au British Museum, où il est venu de la bibliothèque Cracherode 1 ; et plusieurs autres encore que je pourrais citer, ont tous ainsi leurs initiales peintes et rehaussées d'or.

Pour le *Virgile*, qui est celui qu'Alde et André, son gendre, imprimèrent au mois de juin 1527, une remarque intéressante est à faire. Grolier le trouvait si admirable qu'il en voulut plusieurs exemplaires, dont

---

1. Ce M. Cracherode, qui mourut en 1788, était un prêtre anglais. Riche de la fortune que son père s'était faite sur les Espagnols à la suite de l'amiral Anson, il avait eu les livres pour passion, et s'était satisfait par une fort belle bibliothèque, dont son testament légua l'héritage au British Museum. C'est ainsi que les plus beaux livres à la reliure de Grolier qui se trouvent dans ce riche dépôt y sont parvenus : le *Juvénal* in-8 de 1501, le *Polyphile* in-fol. de 1499, le *Lucien* in-fol. de 1496, le *Tite-Live* en 5 vol. in-8 de 1518-1523, le *Silius* de 1523, le *Virgile* de 1527, et l'*Ausone* de 1517. Ces deux derniers livres avaient été achetés, en 1792, à la vente Lamoignon par Cracherode, qui, trop bon Anglais et trop bon fils de corsaire, ne prit pas souci de la marque posée sur l'*Ausone* : c'est le timbre de notre Bibliothèque de la rue de Richelieu, *Bibliothecæ regiæ*. Voir, à ce sujet, une lettre de M. Panizzi à M. Paul Lacroix, dans le volume de M. Libri, *Lettre à M. de Falloux*, 1849, in-8, p. 35.

chacun reçut par ses ordres une reliure particulière. Celui de la vente Giraud était, nous l'avons dit, en maroquin noir, tandis qu'un autre, qui de chez Renouard, où il fut vendu 1,500 francs, passa chez M. Solar, puis chez M. Double, était en maroquin citron. Comme deux jumeaux, on ne les distinguait que par l'habit. La Bibliothèque impériale possède aussi un *Virgile* de cette édition, à la marque de Grolier, dont la reliure n'est pas moins différente; et je jurerais que deux autres que je n'ai pas vus, celui du British Museum et celui de la magnifique bibliothèque du marquis Trivulzio, à Milan, ne ressemblent pas non plus pour la parure à ceux dont je viens de parler. Voilà donc, bien comptés, cinq exemplaires de la même édition du *Virgile* d'Alde chez Grolier. Il fallait ou qu'il en fût bien enthousiaste, ou que le poëte fût une de ses plus vives passions, ou bien encore, ce qui est plus probable, qu'il eût à singulier plaisir de se faire à soi-même concurrence de goût et d'invention, en variant cinq fois pour un même livre la couleur et la disposition des reliures.

Peut-être aussi voulait-il par là se mettre à même de faire de ces présents de livres qui, De Thou nous l'apprend [1], étaient un de ses plaisirs, et donner ainsi

---

1. De Thou, au tome II, chapitre xxxvii, de son *Histoire*, rappe-

raison à sa devise, dont nous reparlerons plus loin, et qui, comprise textuellement, donnait à entendre que sa bibliothèque était à ses amis autant qu'à lui [1].

Plus d'un autre livre se trouvait en double et même en triple chez lui, sans doute pour un motif pareil. Le *Juvénal* d'Alde, de 1535, in-8°, s'y répétait par exemple en deux exemplaires, dont l'un, cité tout à l'heure, fut vendu dernièrement chez M. Double, et dont l'autre est à la Bibliothèque impériale. Ce n'était pas encore assez pour notre amateur. Il lui avait fallu en outre deux autres exemplaires du *Juvénal* donné

lant, à propos de la mort de Grolier en 1565, tout ce qu'il avait été, parle de son empressement à donner de ses livres à ses amis, *largitiones in amicis*. De Thou avait lui-même profité de ces largesses. Plusieurs volumes à la reliure de Grolier, qui portent sa propre signature, étaient sans doute entrés ainsi dans sa bibliothèque : je citerai le *Juvénal* de 1535, vendu à Londres en 1857 chez Bourke; les *Pontani opera* de 1513, et le *De Mensuris* d'Agricola, de 1550. — C'est sans doute par suite d'un présent de ce genre que l'évêque d'Orléans, M. de l'Aubépine, se trouvait possesseur, en 1590, de l'un des exemplaires du *Virgile* d'Alde, qui porte sa signature sur le premier feuillet, tandis que la marque de Grolier est sur la couverture.

1. C'est l'avis de M. de Paulmy, dans ses *Mélanges d'une grande bibliothèque* : « Il était, dit-il de Grolier, si disposé à faire part de ses richesses littéraires, qu'il avait fait graver sur la couverture de tous ses livres : *J'appartiens à Grolier et à ses amis.* » — Voir aussi ce que nous avons dit plus haut, p. 72, note.

par Alde en 1501 : le premier sur grand papier, aujourd'hui à la Bibliothèque impériale, le second sur vélin, à la Bibliothèque de Vienne. Il y passa de la collection du baron de Hohendorf, en 1720, avec plusieurs autres[1], tels que le *Térence* d'Alde, 1521, in-8º sur vélin; le *Florigerium diversorum epigrammatum*, 1521, in-8º, aussi sur vélin; le *Silius* et le *Claudien* de 1523, le *Valère Maxime* de 1534, le *Parthenius* de 1545, l'*Ausone* de 1522, et le curieux dictionnaire de F. Lana, *Vocabolario dei Vocabolari Toschi*, 1536, in-4º[2].

Si Grolier n'avait pas laissé de traces de sa possession sur les différents exemplaires d'un même livre qui firent partie de sa bibliothèque, on ne pourrait croire qu'ils lui ont tous appartenu ; mais le doute n'est pas permis, car il n'en est pas qui ne porte sa devise.

---

1. Voir le catalogue de la *Bibliothèque Hohendorf*, 1720, in-8 2ᵉ part., nᵒˢ 1472, 2011, 2915, 2922, 2925, 2859.

2. Les livres italiens étaient nombreux dans la bibliothèque de Grolier, ce qui justifie ce que dit Benvenuto sur la connaissance familière que le savant trésorier avait de cette langue. Voir ses *Mémoires*, *loc. cit.* Sauf quelques livres de piété en français, nous ne connaissons chez Grolier que des livres latins et italiens. — Les *manuscrits* manquaient aussi chez lui. On n'en connaît qu'un possédé aujourd'hui par la Bibliothèque de l'Arsenal.

Elle n'est pas la même sur tous. Pour les livres des premiers temps de sa collection, tels que le *Lucrèce* de 1501, qui est à la Bibliothèque impériale, elle se complique d'un emblème : une main sort d'un nuage et tâche d'arracher un fer en forme de clou fiché au sommet d'un monticule. Sur une banderole qui enveloppe cette main on lit : *Neque difficulter* [1].

[1]. Cette devise se trouve aussi sur l'un des médaillons qui ornent le second feuillet de *l'Ovide* des Alde, 1503, in-8. V. Van-Praët, *Catalogue des livres imprimés sur vélin*, in-fol., p. 121. — Ces classiques in-8 d'Alde, qu'il appelait « ses petits volumes », étaient fort recherchés, soit qu'ils eussent été reliés et coloriés chez lui, soit qu'il les vendît *en blanc*. On a de lui à ce sujet une lettre d'affaire intéressante à la marquise Isabelle d'Este Gonzague, publiée dans le *Cabinet de l'Amateur* de 1846; 10e liv., p. 4791. En voici la traduction : « Très Illustre Dame, j'ai reçu une lettre de V. S., où elle me témoigne la volonté d'avoir tous mes petits volumes imprimés sur vélin. Je ne possède que ceux-ci : Martial, Catulle, Tibulle, Properce et Pétrarque, non reliés; Horace avec Juvénal et Perse, reliés et coloriés. Si V. S. illustrissime désire que je les lui envoie, elle n'a qu'à me le faire savoir, et je les remettrai à qui elle me désignera. Quant à ce qui me reste à faire à l'avenir, je me conformerai aux ordres de V. S. illustrissime, à laquelle je continue de me recommander. Venise, 23 mai 1505. — Son serviteur, Alde. » Il envoya ces livres, et par la lettre où il les annonce, on en connaît le prix : « Horace, Juvénal et Perse, coloriés et reliés, ensemble 6 ducats, ou au moins 4 ducats. — Martial, 4 ducats, ou au moins 3 ducats. — Catulle, Tibulle et Properce, 3 ducats, ou au moins 2 ducats et demi. — Lucain, 3 ducats, ou au moins 2 ducats et demi. »

Plus tard, quand les obstacles dont ceci paraît être le symbole furent franchis, quand Grolier put jouir plus tranquillement de la fortune acquise, il se donna pour devise de satisfaction les mots du Psalmiste, ainsi disposés sur les plats de sa reliure :

PORTIO MEA DO
MINE SIT IN
TERRA VI
VENTI
VM.

Une autre mention n'est jamais oubliée; c'est celle-ci : *Jo. Grolierij et amicorum*, qui se trouve soit en dehors, au bas de l'un des plats de la couverture, soit sur l'un des feuillets, écrite de la main même de Grolier. Quelquefois il ajoutait dans l'intérieur ses armoiries, qui étaient d'azur à trois besants d'or, surmontés chacun d'une étoile de même, ou bien sa devise parlante, faite d'un groseillier avec ces mots : *Nec herba, nec arbos.*

Le goût des livres n'était pas la seule passion de Grolier; il avait aussi celle des médailles, qui se conciliait assez avec ses fonctions de trésorier, chargé des travaux de la Monnaie. Son cabinet numismatique,

qui était fort beau, fut, à sa mort, joint à celui du roi ; mais peu s'en fallut qu'il ne fût perdu pour la France. Déjà on l'avait transporté à Marseille, d'où il serait passé à Rome pour être vendu, quand Charles IX, l'ayant appris, le fit revenir et l'acheta [1]. La bibliothèque n'eut pas les mêmes vicissitudes, et ce fut peut-être un malheur, car le roi, voyant que la France l'allait perdre, l'eût peut-être aussi achetée en bloc. Enfouie rue Saint-Martin, dans l'hôtel de Vic, que Grolier avait acheté des héritiers Budée et laissé aux siens [2], on l'y oublia plus d'un siècle. Enfin, en 1675, l'hôtel devant de nouveau changer de maître, et, quoiqu'une première vente l'eût diminuée [3], la bibliothèque devenant gênante faute de place, on prit le parti de la mettre à l'encan. Tous les amateurs vinrent à la vente : l'académicien Balesdens [4], qui, entre autres livres, y acheta le *Sannazar* et le *Machiavel*, que

---

1. Le père Jacob, *Traité des Bibliothèques*, 1644, in-8, p. 474.

2. Van-Praët, p. 120, dit positivement que l'hôtel de Vic, où fut conservée la bibliothèque de Grolier, lui appartenait. — On y gardait, entre autres curiosités, « la salade où Henri II fut blessé et dans laquelle il y avait encore du sang. » *Thuana*, p. 347.

3. Il est évident, d'après ce que dit en 1644 le père Jacob (p. 588), que la bibliothèque de Grolier n'était alors qu'un débris d'elle-même.

4. Il mourut la même année.

nous avons revus à la vente Double; Bigot, dont les acquisitions n'allèrent pas à moins de quinze volumes, qui passèrent ensuite chez le baron de Hohendorf, et de là, en 1720, à la Bibliothèque de Vienne, où ils sont encore; Fléchier encore simple abbé, mais qui, ayant déjà le goût délicat et coûteux des livres, s'y fit adjuger dix volumes, dont M. Van-Praët a donné la liste, d'après le *catalogue* de sa bibliothèque; enfin l'auteur des *Mélanges* de Vigneul Marville, qui, tout fier de ce qu'il avait acheté, nous laissa sur cette vente regrettable le plus curieux souvenir qui nous en soit parvenu [1].

« Cette bibliothèque, dit-il, méritoit bien, étant une des premières et des plus accomplies qu'aucun particulier se soit avisé de faire à Paris, de trouver un acheteur qui en conservât le lustre. J'en ai eu à ma part quelques volumes à qui rien ne manque, ni pour la beauté des éditions, ni pour la propreté de la reliure. Il semble, à les voir, que les Muses qui ont contribué à la composition du dedans se soient aussi appliquées à les approprier au dehors, tant il paroît d'art et d'esprit dans leurs ornements : ils sont tous dorés avec

---

1. *Mélanges d'histoire et de littérature*, 1re édit., 1699, in-12, p. 15.

une délicatesse inconnue aux doreurs d'aujourd'hui. Les compartiments sont peints de diverses couleurs, parfaitement bien dessinés, et tous de différentes figures. Dans les cartouches se voient d'un côté, en lettres d'or, le titre du livre, et au-dessous, ces mots, qui marquent le caractère si honnête de M. Grolier : *Jo. Grolierii et amicorum*, et de l'autre côté cette devise, témoignage sincère de sa piété : *Portio mea, Domine, sit in terra viventium.*

« Le titre du livre se trouve aussi sur le dos, entre deux nerfs, comme cela se fait aujourd'hui, d'où l'on peut conjecturer que l'on commençoit dès lors à ne plus coucher les livres sur le plat dans les bibliothèques, selon l'ancienne coutume qui se garde encore aujourd'hui en Allemagne et en Espagne [1]. »

L'auteur aurait pu ajouter que Grolier faisait quelquefois écrire au dos de ses livres non-seulement le titre, mais son nom et sa devise. C'était, il est vrai, une exception dont on ne connaît que deux ou trois exemples [2]. Elle ne fut pas imitée. Il se passa même longtemps avant que l'usage de mettre les titres ail-

---

[1]. Une estampe de la *Nef des fous*, de Sébastien Brandt, en fournit un curieux exemple.
[2]. *Catalogue des livres et manuscrits composant la bibliothèque de M. Félix Solar*, 1860, in-8, t. I, p. 60.

leurs que sur le plat du livre s'établit dans les bibliothèques françaises. Celle de François I<sup>er</sup> notamment n'avait que des volumes à dos unis et sans nerfs.

Les Orientaux ne faisaient pas autrement. Ce n'est pas seulement en cela qu'on avait imité leurs reliures. Les ornements en arabesques dont ils les paraient étaient passés sur les reliures de Venise et de Rome, et ensuite sur celles qu'on faisait à Paris, par un autre ricochet d'imitation[1]. Il n'est pas rare de voir sur les livres reliés à Venise, à la fin du XV<sup>e</sup> siècle et au commencement du XVI<sup>e</sup>, des mosaïques dans le genre de celles qui ornaient les copies du Koran et les manuscrits arabes. Les livres de piété même recevaient de ces reliures à la mode turque ou persane. Des *Heures* de 1505, que nous avons vues à la vente Solar, se prélassaient ainsi sous une parure orientale en veau noir repoussé avec d'élégants entrelacs et compartiments chagrinés[2] et rehaussés d'or[3].

[1]. Il est probable que le premier usage des cuirs à empreinte dorée ou argentée nous vint des Arabes. V. Bachelet, *Dict. général des Lettres, des Beaux-Arts*, etc., p. 1549.

[2]. Le *chagrin* nous venait d'Orient : « C'est la peau d'une espèce de mulet ou d'âne appelé par les Orientaux *sagri*, auquel on donne dans le Levant l'apprêt que nous lui voyons quand on l'apporte ici. » Dudin, *l'Art du relieur*, 1772, in-fol., p. 79.

[3]. Le volume portant le n° 6278 de la *Collection Motteley* à la

Ce sont ces ornements à l'orientale qui, peu à peu se modifiant suivant le goût des pays qui les adoptèrent, devinrent le fond élégant de ces reliures italiennes que nous avons admirées chez Maioli, et de ces reliures françaises que nous venons d'admirer chez Grolier.

Nous avons dit que de son temps il fit école; ajoutons que, du nôtre, il sert encore de modèle. C'est d'après les reliures faites pour lui, sous sa direction, que s'exécutent chez Capé, chez Bauzonnet, chez Duru, ces reliures modernes si admirées, qui ne sont des chefs-d'œuvre que parce qu'elles sont d'habiles imitations des anciennes.

Bibliothèque du Louvre est un curieux spécimen de ces reliures à la façon orientale. C'est un livre imprimé à Venise en 1469.

## XIV

L'élan donné par Grolier s'étendit en France, et grandit encore par les soins des amateurs instruits à son école, et qui formèrent des ouvriers dont l'habileté bien dirigée ne le céda bientôt plus à celle des Italiens, et même la surpassa. C'est vous dire que nous arrivons au temps où Bonaventure Despériers pouvait écrire avec raison, dans le passage du *Cymbalum mundi* cité plus haut, que les plus excellents relieurs étaient en France.

Alors nous voyons paraître, après les belles reliures des livres de François Ier, *à la salamandre* et aux fleurs de lis d'or et d'argent [1], celles aussi riches d'ornements, et non moins élégantes, des livres de Henri II; celles des volumes offerts par leurs auteurs à Cathe-

---

1. *Catalogue De Bure*, p. 36, n° 211.

rine de Médicis, et dont *l'Astronomique discours de J. Bassantin, Escossois* (1567), est, de l'avis de Charles Lenormant [1], l'un des plus précieux spécimens. Il pâlit toutefois devant l'exemplaire de la première édition des *Mémoires* de Martin du Bellay (1569), le plus riche joyau de la collection de reliure léguée au Louvre par M. Motteley [2]. C'est un in-folio couvert de maroquin rouge avec chiffres et monogrammes. La devise de la reine, toute à la douleur de son veuvage, s'y fait voir sous la figure délicatement peinte d'une montagne de chaux vive qu'une pluie de larmes arrose, et au-dessus de laquelle flotte une banderole avec ces mots :

*Ardorem. extincta. testantur. vivere. flamma.*

Catherine de Médicis avait de fort beaux livres, presque tous ornés de son monogramme, comme celui-ci, et parfois aussi de peintures sur les plats, comme le bel in-4° de Du Haillan, *De l'Estat et succès des affaires de France*, que possédait M. Cigongne. C'était sans doute un exemplaire d'hommage. Catherine avait beaucoup de livres de ce genre, qui ne lui

---

[1]. *Revue numismatique*, 1841, p. 431.
[2]. Il porte le n° 6285 de l'Inventaire.

avaient coûté qu'un grand merci. Ceux qui lui venaient du maréchal de Strozzi, et qu'elle avait joints aux siens à Chenonceaux, sous la garde de J. B. Binciveni, abbé de Bellebranche [1], lui avaient coûté moins encore. Cette bibliothèque de Strozzi, formée en partie, vers 1550, avec celle du cardinal Ridolpho, neveu de Léon X, et, selon Brantôme, « estimée plus de quinze mille escus pour la rareté des beaux et grands livres qui y estoient [2], » avait longtemps été un des désirs de Catherine. Elle le satisfit quand le maréchal fut mort. Les livres de Strozzi furent achetés par elle « avecque promesse d'en recompenser son filz, et les lui payer un jour; mais, ajoute Brantôme, jamais il n'en a eu un seul sol. » Pour justifier cette acquisition à si bon compte, elle disait que ces livres venant du neveu de Léon X, et par conséquent d'un Médicis, lui appartenaient de droit, et qu'en les reprenant elle ne faisait que rentrer dans un bien de famille [3].

1. *Œuvres de Brantôme*, édit. elzévirienne, t. II, p. 249, note.
2. *Œuvres de Brantôme*, loc. cit.
3. *Correspondance inédite de Peiresc avec Jérôme Aleander*, publiée par Fauris de Saint-Vincent, 1819, in-8, p. 11, note.—A la mort de Catherine, ses livres coururent risque d'être saisis par ses nombreux créanciers. De Thou, heureusement, qui était alors garde des livres du roi, obtint en 1594 des lettres patentes pour qu'ils fussent

Une bibliothèque rivale de celle de Catherine, à Chenonceaux, était la bibliothèque de Diane de Poitiers, au château d'Anet. Elle s'y conserva longtemps après la mort de la châtelaine favorite, mais sans révéler ses richesses, que gardaient des mains dédaigneuses ou indifférentes. En 1723, enfin, la princesse de Condé, à qui Anet appartenait alors, étant venue à mourir, les livres furent mis en vente et l'on put savoir ce qu'ils étaient. Leur description, consignée sans beaucoup de soin dans le *Catalogue des manuscrits trouvez après le décès de Madame la Princesse dans son château royal d'Anet*, Paris, Gandouin, 1724, in-12 de 49 pages, attira quelques amateurs, parmi lesquels le fils de la célèbre madame Guyon, qui se faisait appeler M. de Sardières et comptait entre les plus délicats de son temps.

réunis à ceux qui lui étaient confiés, et comme meubles inaliénables de la couronne. Les *manuscrits* étaient au nombre de plus de 800, dont on fit la prisée en 1597. Ils furent estimés en valeur argent comptant, 5,400 écus. *Préface du Catalogue de la Bibliothèque du Roy*, p. xviii. — Pour qu'il fût bien établi que les livres et manuscrits provenant de Catherine appartenaient désormais à la couronne, on leur enleva leur ancienne reliure pour les habiller à la livrée royale. Cette dépense se fit en partie sous Henri IV, avec les revenus des jésuites, dont le roi jouissait pendant leur expulsion, et en partie sous Louis XIII et sous Louis XIV. *Correspondance inédite de Peiresc*, p. 12, note.

Il se fit dans cette vente une magnifique part, ainsi qu'on le put voir en 1759, quand, après sa mort, on mit aux enchères sa propre bibliothèque. Tout ce qu'il avait acheté de celle d'Anet s'y retrouvait, et le libraire Barrois, qui cette fois fit le *Catalogue* avec le plus grand soin [1], n'eut garde d'oublier pour chaque livre la mention de cette provenance, qui donnait à chacun un si grand prix.

On sut par là qu'une partie des plus riches volumes de la bibliothèque du roi Henri II, qui lui étaient venus soit de ses prédécesseurs, soit d'une offrande des auteurs, avaient été donnés par lui non à la reine, mais à Diane. C'est ainsi qu'elle possédait un des plus beaux livres de l'ancienne bibliothèque du Louvre, la *Bible Ystoriaux*, de Guyart Des Moulins, offerte d'abord au roi Jean, qui avait fait écrire sur la tranche : *A moi Jehan roy*, passée ensuite dans la bibliothèque si fameuse de son fils, le duc de Berry, puis revenue dans celle de nos rois jusqu'à Henri II, qui la fit passer dans celle de sa maîtresse. Diane possédait encore le manuscrit sur vélin contenant les quatre premières décades de Tite-Livre, *translatées* par Pierre

---

[1]. *Catalogue des livres de feu Denis Guyon, chevalier, seigneur de Sardières*, 1759, in-8.

Bercheux, prieur de Saint-Éloi de Paris, dont la reliure avait un si étrange caractère. On y voyait relevé en bosse, au milieu des plats, l'écusson de bronze de Charles de Bourbon, son premier propriétaire sous Louis XII, et aux huit coins son chiffre aussi en bronze. Lorsqu'en 1555 Denis Sauvage, seigneur du Parq, avait publié à Lyon, en deux volumes in-folio, sa traduction des *Histoires de Paulo Jovio*, il s'était hâté d'en faire relier un exemplaire à l'intention du roi, avec une médaille à son effigie gravée en or sur chaque coin et portant cet exergue : *Ex voto publico*, 1552[1]; mais le livre, sans presque s'arrêter dans les mains de Henri II, était allé se joindre à ceux de Diane, au château d'Anet, où M. de Sardières le retrouva et l'acheta comme les précédents.

Il ne put tout avoir. Beaucoup de volumes de Diane de Poitiers, dont les pérégrinations commencèrent après la dispersion de la bibliothèque d'Anet, passèrent en d'autres mains que les siennes. Le *Psautier* de 1547, si bien relié aux armes de la favorite, avec

---

1. Mézeray parle de cette médaille au tome II, p. 1143, de sa grande *Histoire de France*. Elle se trouvait aussi en relief, et répétée cinq fois sur chaque plat de la reliure à compartiments d'or et de couleur du *Paul Jove* de 1553, grand papier, vendu 1,420 francs chez M. Solar.

tranche dorée et ciselée, et compartiments sur les plats, était par exemple arrivé, sans lui avoir appartenu, dans la bibliothèque de M. Cigongne. L'exemplaire des *Folles Entreprises*, de Gringore, dont nous avons admiré la reliure en maroquin à compartiments et à fermoirs chez le même amateur, ne venait pas non plus de chez Sardières.

La bibliothèque d'Anet, lorsque celui-ci, en 1724, s'y était taillé une si belle part, était encore assez nombreuse pour qu'un certain nombre d'amateurs y fissent leur butin, et assez variée pour que les goûts les plus différents pussent s'y satisfaire. Diane avait toujours eu dans sa librairie les livres les plus divers : à côté d'un *Saint Basile*, par exemple, ou d'un *Saint Épiphane*, dont les exemplaires reliés à ses armes, en maroquin citron avec fermoirs et clous d'argent, se sont vendus dernièrement chez M. Double, on voyait quelques livres plus profanes, tels que ces trois recueils de *Chansons et motets*, vendus chez le même amateur, qui les avait acquis l'an dernier à la vente Libri, et qui ont cela de remarquable que la reliure varie de couleurs et de dessins pour chacun des trois, sans que l'un soit toutefois moins riche et moins beau que l'autre. Auprès des *Tragédies* de Sénèque, dont M. Double possédait aussi l'exemplaire de Diane, avec sa riche

reliure en veau à compartiments de couleur, se trouvaient des livres de médecine, tels par exemple que celui de la *Génération de l'homme,* par G. Chrestian, publié en 1559, et dont la troisième partie porte une dédicace à la favorite elle-même, où se lisent les détails les plus inattendus sur le dernier rôle de Diane, devenue, en vieillissant, quelque chose comme l'institutrice et la garde-malade des enfants du roi et de la reine [1]! Cela surprend un peu; mais voici qui n'étonne pas moins, quoique ce ne soit, à bien prendre, que la conséquence du premier fait. Dans la partie médicale de la bibliothèque de Diane de Poitiers, que trouvait-on encore? Le livre de Thierry de Herry, publié en 1552 par l'Angelier, sous ce titre : *la Méthode curatoire de la maladie vénérienne, etc.* [2]. Diane savait à quoi l'engageraient ses fonctions de garde-malade des petits-fils de François Ier, et d'avance elle se munissait des livres nécessaires. Pour celui-ci, c'était mieux encore que pour les autres. Non-seulement il se trouvait dans sa librairie, relié à ses armes, mais, comme la

---

1. Voir un extrait de cette curieuse dédicace dans le *Catalogue des livres de M. H...k* (Hebbelink), 1856, in-8, p. 78, et les *Etudes sur l'histoire de l'art*, par M. L. Vitet, 1864, in-18, 4e série, p. 115-117.

2. La Bibliothèque Impériale acquit en 1809 un exemplaire de ce livre sur vélin, avec les initiales peintes, le chiffre et les emblèmes de Diane de Poitiers.

troisième partie du volume de Chrestian, il lui était dédié et portait sur le titre son chiffre et sa devise. Cette devise ou emblème était figurée par des arcs ou des croissants, armes parlantes de Diane.

Ces sortes d'emblèmes étaient souvent, comme ici, inspirés par le nom même des personnes qui les adoptaient. Si l'on voit, par exemple, un semis de *marguerites* d'or sur la reliure des livres de la bibliothèque de la fille de Catherine, première femme d'Henri IV, c'est à cause de son nom, défiguré par le peuple en celui de *reine Margot* 1.

Marie Stuart, dont plusieurs livres provenant de sa bibliothèque nous sont connus, ne semble pas avoir eu pour leur reliure d'emblèmes particuliers. Reine en deuil et prisonnière, elle les fit, comme elle, habiller de noir. Ce fut là sa seule marque pour la plupart de ceux qui nous sont parvenus. Presque tous sont des livres de piété. Celui que pos-

---

1. M. Double possédait son *Plutarque* en latin, Gryphe, 1556, in-12, 4 vol.; son *Cicéron*, 2 vol. in-fol., avec le portrait de la reine répété deux fois en empreinte sur les plats; son *Desportes* et son *Jodelle*, admirable volume qui lui avait coûté 2,500 francs, et dont l'*Hist. de la Bibliophilie*, 5e liv., 24e livr., a reproduit la reliure; M. Charles Giraud son *Ovide* in-4 de 1571, en italien; avec cette mention sur le feuillet de garde : *Achetté xlv s. de la bibliothèque de la feu royne Marguerite, duchesse de Valois, au 1er décembre 1616.*

sède la Bibliothèque de Lille dans sa reliure primitive de maroquin noir contient l'*Office de la Vierge*, Paris, Kerver, 1574, in-8° [1]. Un autre, qui fut retrouvé en 1855 à Niort, où l'avait apporté quelque descendant de l'Écossais Blacwood, à qui l'avait donné la malheureuse reine, est aussi un *livre d'Heures* [2]. C'est une *Bible* portant son nom écrit de sa main, avec ces deux vers :

> Mieux ne peult advenir
> Qu'à mon Dieu toujours me tenir,

qui fut vendue, au mois d'avril 1811, à la salle Sylvestre [3]. Enfin, le plus précieux de ces volumes, celui que possède la Bibliothèque de Saint-Pétersbourg, est aussi un *livre d'Heures* [4]. La première reliure, qui avait été faite avant les jours de deuil, était de *velloux incarnat avec coings, plattines au milieu et fermouers d'or garnis de pierreries*, comme il est dit dans l'inventaire dressé après sa mort. Elle a disparu pour faire place à

---

1. Voir Le Glay, *les Bibliothèques du département du Nord*.
2. *Catal. de livres choisis*, Potier, 1856, in-8, 1re part., p. 15.
3. *Mercure de France*, avril 1811, p. 78, 79. — Voir plus bas, p. 145, pour un autre livre d'Heures donné par Pie V à Marie Stuart.
4. Voir un curieux article de M. A. de La Mothe, *Revue nationale*, 25 août 1861, p. 597-599.

un vilain habit de cuir brun maladroitement adapté au livre par un relieur qui, pour comble de vandalisme, a fait tomber une partie des larges marges couvertes d'inscriptions et de vers; mais il y reste assez de lignes lisibles pour que ce volume soit encore du plus haut prix [1]. A chaque page on croit entendre un écho des douleurs de la prisonnière. Son malheur n'a laissé nulle part de monument plus précieux ni plus touchant.

Ici la tristesse n'était qu'à l'intérieur du volume; souvent elle était sur la reliure même. On connaît en ce genre celles des livres de Henri III, si célèbres sous le nom de reliures *à la tête de mort*, à cause du funèbre emblème qui s'y trouve multiplié sur le dos et sur le plat. Ces reliures sont des plus remarquables et des plus recherchées. Le deuil est loin d'y exclure le luxe. Au milieu d'un semis de larmes et de fleurs de lis sont jetées de petites têtes de mort dorées, justifiant la devise ou enseigne MEMENTO MORI, qui occupe le centre du volume. Auprès est le nom de *Jésus*, et sur l'autre plat celui de *Marie*. C'est pour ce dernier nom que l'autre a été mis, et c'est lui qui nous explique l'étalage de ce faste lugubre. La mort de *Marie* de Clèves,

---

[1]. On peut lire plusieurs de ces vers dans le *Bulletin de l'Alliance des arts*, t. III, p. 373.

princesse de Condé, dont Henri III, alors duc d'Anjou, avait été éperdument épris, était en effet la cause des idées funèbres qui trouvaient là leur étrange expression : « Lorsqu'il fut obligé de se montrer en public, dit P. Mathieu, son historien, il y parut dans le plus grand deuil, tout couvert d'enseignes et petites têtes de mort. Il en avait sur les rubans de ses souliers, sur ses aiguillettes, et il commanda à Souvray de lui faire faire des parements de cette sorte pour six mille écus. » — « A plus forte raison en devait-il avoir sur ses *Heures*, » dit justement M. Du Sommerard, qui possédait ainsi reliées celles qui lui servaient[1].

L'emblème funèbre de la tête de mort, que cette devise : *Spes mea Deus*, accompagnait plus ordinairement que l'autre : *Memento mori*, ne se trouvait pas seulement sur les livres pieux de la bibliothèque de Henri III. Nous l'avons vu sur le *Cicéron* in-16 de la vente Double, dont l'admirable reliure en maroquin vert ne le cède pas, pour la richesse et le bon goût, aux plus belles de Grolier lui-même, et sur le volume in-4º de Mora, *Il Soldato*, Bologne, 1570, qui se trouve à la Bibliothèque impériale. La couverture, très-souple, en maroquin vert foncé, porte entremêlées

---

1. *Notice sur l'hôtel de Cluny*, 1834, in-8, p. 59.

les fleurs de lis d'argent et les têtes de mort. Sur le tout dominent les armes de France et de Pologne [1].

1. La bibliothèque du roi, qui fut transportée de Fontainebleau à Paris, du temps de Charles IX, et non sous Henri IV, comme nous l'avons prouvé ailleurs (*Variétés hist. et litt.*, t. I, p. 1), possède plusieurs livres provenant de Henri III, mais un plus grand nombre, tant imprimés que manuscrits, qui sont un riche débris de la bibliothèque de Henri II. Presque tous sont dans leur première et élégante reliure, aux H et aux D semés sur les plats. Nous citerons entre autres les *Plutarchi moralia opuscula* d'Alde, 1509, 2 vol. in-fol.; les *Aristotelis ethica nichomachea* d'Alde, dont la reliure en bois est recouverte d'un velours vert foncé très-usé; le magnifique *Homere* d'Alde, dont les ornements n'ont presque pas souffert; le *Novum Testamentum* de H. Estienne, 1550, in-fol.; la *Biblia polyglotta complutensia*, 1516-1522, 6 vol. in-fol.; et de Henri Estienne encore : l'*Eustathe*, en 3 vol. in-fol., de 1542; le *Dion Cassius*, in-fol., de 1548; l'*Appien*, in-fol., de 1551, et le *Denys d'Halicarnasse*, de 1551. « Ces exemplaires, bien reliés, écrit Dibdin, sont peut-être les plus beaux qui existent. » *Voy. bibliogr. en France*, t. III, p. 348. Parmi les manuscrits nous citerons le *Polybe*, in-fol. portant le n° 1649, et le *Ptolémée* (n° 4802), que l'Estoile admira si fort lors de sa visite à la bibliothèque du roi, le 17 octobre 1607. Il y fut surtout frappé « des reliures magnifiques et exquises de toutes sortes, dont il y en a beaucoup, dit-il, qui valent mieux que le dedans. » — Henri II, amateur de reliures, avait lui-même un peu du talent des relieurs, ou du moins des gaîniers. Il existe au *Musée des Souverains* un coffret recouvert de cuir gaufré, avec cette inscription : « *Rex me fecit, anno 1556* », et cette devise : « *Omnia vincit amor* », dont les ornements, faits au fer chaud d'une assez bonne main, sont bien probablement de lui.

## XV

Le luxe des beaux livres était en telle faveur auprès de Henri III, qu'il craignait presque de le comprendre dans les édits somptuaires où il frappait sans merci toutes les espèces de magnificences, principalement celle des habits. Il sévissait contre la parure des dames, et il épargnait celle des livres. Par son *ordonnance du 24 mars 1583*, il défend aux bourgeoises de porter des pierreries, mais il leur permet d'orner leurs *livres d'Heures* de diamants, quatre au plus, il est vrai, mais n'était-ce assez ? Les femmes nobles peuvent en mettre cinq, et les plus grandes dames tant qu'il leur plaît.

Par la déclaration royale du 16 septembre 1577, conservée dans le *Traité de la police* de Delamare, il avait été un peu plus sévère, mais toutefois avec tant de ménagement encore, qu'il avait semblé y prendre

une mesure moins contre la richesse des livres que contre la profusion d'ornements qui aurait pu gâter leur élégance. Que défendait-il, en effet? Toute dorure qui ne serait pas sur la tranche, qui ne servirait pas à la marque au milieu du plat du livre, ou qui se développerait autrement qu'en filets et en arabesques. C'était défendre la dorure plaquée et massive, et par conséquent le mauvais goût [1]. Pareille ordonnance, même bien observée, n'était pas pour arrêter les progrès d'un art qui marchait si bien. Aussi les fins amateurs, à qui elle permettait le luxe pour leurs livres à la seule condition qu'il fût simple, ne durent-ils pas s'en mettre en peine. Ce qu'elle ordonnait était depuis longtemps ce qu'ils pensaient; leur bon goût avait devancé la loi.

Ils laissaient aux amateurs moins fins des autres pays, particulièrement aux Allemands, ces livres à reliures surchargées, où les ornements débordaient en lourdes dorures et en peintures jusque sur la tranche [2].

---

1. L'emploi du *petit fer* doit venir de là.
2. Cela s'appelait *antiquer sur tranches*, selon Dudin, *Art du relieur*, 1761, in-fol., p. 92. M. Ch. Giraud possédait un livre allemand du XVI<sup>e</sup> siècle sur les tranches duquel se détachaient en couleur, au milieu de la dorure, des scènes du jugement dernier. V. le *Catalogue* de sa bibliothèque, p. 7, 8, n° 46. — La reliure de la *Biblia slavonica* de 1581, à la Bibliothèque, avec son *crucifiment* estampé sur les plats, est encore un spécimen de cette barbarie tu-

Quelquefois de grands peintres, tels que Holbein ou ses meilleurs élèves [1], faisaient des dessins pour ces tranches de livres ; mais, quel que fût le talent déployé par l'artiste, il n'atténuait pas le mauvais goût de ces ornements hors de leur place. Il y eut en France des amateurs qui se les permirent, mais ils furent en petit nombre. Nodier en cite un, Gilles de Feu, dont il possédait le *Térence* de Robert Estienne, 1538, in-8°, qui, non content de faire ciseler les tranches dorées de ses livres, suivant l'usage admis, y faisait graver son nom ainsi latinisé : *Igidius igneus* [2].

Les vrais amateurs voulaient, avec autant de richesse, plus de simplicité, et par conséquent plus d'élégance pour leurs livres.

Le plus célèbre entre ces délicats était, à la fin du XVI° siècle, Jacques-Auguste de Thou, grand historien, ce qui ne nous importe guère ici, et ami de Grolier, dont il a fait l'éloge, ce qui nous importe bien davantage. Le père Jacob, dans son *Traité des plus belles bibliothèques* [3], a parlé du nombre considérable des livres que possédait le président, « lesquels, dit-

desque. Dudin dit que de son temps il venait encore d'Allemagne des livres *antiqués sur tranches.*

[1]. *Collection de livres rares et curieux composant la bibliothèque de M. P...*, 1853, in-8, p. 1, n° 5.

[2]. *Mélanges tirés d'une petite bibliothèque*, p. 54.

[3]. Page 567. Selon le calcul de M. G. Brunet, le nombre des

il, sont tous reliez en maroquin et veau dorez, qui est encore une autre somptuosité de ce Parnasse des Muses. » Ce détail est bon, mais insuffisant. La bibliothèque de de Thou méritait une mention bien plus étendue. Un amateur de ce temps-ci, qui a pu glaner un à un dans les ventes un grand nombre de livres de cette collection magnifique, M. Jérôme Pichon, a suppléé au laconisme du père Jacob.

Dans une lettre adressée à M. Paulin Pâris [1], il nous a renseignés sur le somptueux état de ces livres, sur leurs différentes reliures, etc., avec autant de précision que le savant carme qui avait vu la bibliothèque encore complète aurait pu le faire s'il eût voulu en prendre le soin. Nous savons maintenant, grâce à M. Pichon, combien de sortes de parures Auguste de Thou avait adoptées pour ses livres : maroquin rouge, maroquin vert, maroquin citron, — celui-ci surtout pour les livres traitant des sciences exactes; — veau fauve avec filets d'or, reliure d'une richesse modeste et solide, que le président de Longueil [2] et du Fay, l'un vers le milieu, l'autre à la fin du XVIIe siècle, donnèrent pour vêtement à la plupart de leurs livres ; vélin blanc à la façon

---

volumes de la bibliothèque de J. A de Thou, quand il mourut, n'allait pas à moins de 9,683. *Fantaisies bibliographiques*, p. 170.

1. Voir *Manuscrits françois de la Bibliothèque du Roi*, 1842, in-8, t. IV, p. 437.

2. Le père Jacob, page 529.

des Elzevier, avec cette différence que de Thou non-seulement marquait de ses armes, mais aussi, ce qu'on ne fit pas chez les imprimeurs de Leyde, historiait de filets d'or, malgré la difficulté de ce travail sur le vélin, et même dorait sur tranche ses livres ainsi vêtus, afin sans doute qu'auprès des autres, en riche toilette de maroquin, ils n'eussent pas trop l'air en déshabillé. M. Pichon nous apprend encore quelles espèces d'ornements il semait sur ses livres, et comment il les varia suivant les époques de sa vie.

Sur les volumes qui composaient sa bibliothèque de garçon, glanée en grande partie chez les libraires de Venise[1], et déjà très-considérable[2], on trouve, ornant le plat, entre deux branches de laurier, ses armes d'argent, timbrées d'une tête de chérubin avec son nom, *Jac. August. Thuanus* sous l'écusson ; ou seulement cet écusson réduit, timbré de deux lis au naturel. Plus

---

1. *Mémoires de la vie d'Auguste de Thou*, 1714, in-12, p. 46.
2. *Id.*, p. 157. — Les livres imprimés chez Alde étaient nombreux chez lui, mais il mourut trop tôt pour avoir beaucoup d'elzévirs. Il est parlé dans les *Mélanges* de Vigneul Marville, t. I, p. 27, du soin de de Thou pour prendre en France ou à l'étranger deux ou trois exemplaires de chaque bon livre, « dont il choisissoit les plus belles feuilles, et en composoit un volume le plus parfait qu'il étoit possible. » Le 13 octobre 1615, par exemple, il écrivait de Bordeaux à un ami, au sujet des épîtres de Baudius et des poëmes de Scaliger : « Faites-en mettre à part un exemplaire bien net, et priés M. Rigaut de transcrire bien proprement les CCCCXCIII qui

souvent encore les armoiries qui s'étalent sur les volumes de cette première bibliothèque sont *d'argent au chevron de sable, accompagné de trois taons du même, deux en chef et un en pointe*, avec banderole en dessous portant les trois noms, et au-dessus, pour cimier, une tête de chérubin ailée et nimbée : le tout entouré de deux branches d'olivier nouées. Après son mariage avec Marie de Barbançon-Cany, en 1587, les deux écussons, celui de l'époux, que vous connaissez déjà, et celui de l'épouse, qui est *de gueules à trois lions couronnés d'argent*, figurent accolés sur le plat des volumes, tandis que les trois initiales J. A. et M. (Jacques, Auguste et Marie) se voient en monogramme au bas de l'écusson et sur le dos du volume, où jusqu'alors il n'avait mis que sa triple initiale personnelle A. D. T. (Auguste de Thou). Après son second mariage, en 1603, l'écusson compliqué [1] de la famille de la Chastre, dont était sa nouvelle femme, remplaça celui de Barbançon, et un G (Gasparde) se substitua à l'M.

défaillent au Publius Sirus, pour estre mis en bon lieu et reliés avec ce précieux volume. » 31e *Catalogue Laverdet*, p. 46.

1. Écartelé, au premier, *de gueules à la croix ancrée de vair*, qui est de la Chastre; au deuxième *de gueules à la croix d'argent*, qui est de Savoie ; au troisième, *écartelé d'or et d'azur*, qui est de Batarnay; au quatrième, contre-écatelé : aux premier et quatrième *de gueules à l'aigle éployé d'or*; aux deuxième et troisième, *de gueules au chef d'or*, qui est Lascaris.

Auguste de Thou avait eu comme héritage une certaine quantité de livres rassemblés par son oncle Adrien [1], et surtout par son père Christophe. Dans le nombre, il s'en trouvait plusieurs à la reliure de Grolier. L'illustre amateur, à qui Christophe de Thou avait, en des circonstances difficiles, sauvé l'honneur et la vie, s'était par ces riches présents acquitté de sa dette de reconnaissance. De Thou garda ces trésors et les transmit avec les siens à son fils, qui comme lui s'appelait Jacques-Auguste, et qui fut comme lui président. Cette qualité ne lui suffit pas. Il y joignit le titre de baron de Meslay, dont les armes [2] figurent, surmontées d'une couronne non de baron mais de comte, sur les volumes fort nombreux et de bon choix dont il grossit la bibliothèque commencée par son aïeul et continuée par son père [3]. Il aimait à

[1]. *Catalogue des livres et des manuscrits composant la bibliothèque de M. Félix Solar*, 1860, in-8, t. III, p. 308.

[2]. Elles sont blasonnées dans un excellent article de M. Alphonse Briquet, *Bulletin du Bibliophile*, janv. 1860, p. 900, 901.

[3]. Il accolait à l'écusson de ses armes celui de Marie Picardet, sa première femme, et plus tard celui de Marie de Marselière, qu'il épousa en secondes noces. Peu s'en fallut qu'au lieu de l'écusson de la première il ne mît celui des Rabutin-Chantal à *cinq points d'or, équipollés à quatre de gueules*. Il avait en effet failli épouser la charmante femme qui fut peu après M$^{me}$ de Sévigné. Lui-même l'a dit dans une *Lettre* à Bussy du 31 octobre 1676, qui semble n'avoir été connue d'aucun des biographes de la marquise. V. la *Correspondance de Bussy*, édit. L. Lalanne, 1858, in-18, t. III, p. 190.

faire voir cette belle collection où revivait le goût délicat de toute une dynastie d'amateurs. D'Ormesson, son collègue au parlement, fut entre autres admis à l'admirer, et l'excellence des livres le frappa plus encore que la richesse de leur habit. Au sortir de cette visite, faite le « jeudi 28 avril (1644), l'après-dînée, » il écrivit dans son *Journal*[1] : « Je fus chez M. de Thou, qui me fit voir sa bibliothèque, belle et rare, plus dans la bonté des livres que dans la belle reliure. » Éloge bien remarquable et qui ne laisse rien à désirer pour la gloire des de Thou comme bibliophiles.

Si chez eux le livre était bien vêtu, c'est qu'il méritait de l'être, et un habit mal placé ne vous exposait pas, comme chez tant d'autres, à prendre un goujat pour un grand seigneur. La bibliothèque *Thuanienne* ne survécut pas longtemps, du moins dans sa famille, au second Jacques-Auguste. Il mourut le 26 septembre 1677. Trois ans après, son fils, abbé de Samer-aux-Bois et de Souillac, vendait l'admirable collection.

Pourquoi cette vente? On se l'est souvent demandé, et faute d'en savoir la cause on a bien des fois accusé de profanation, presque de sacrilége, le fils d'Auguste de Thou. Il ne vendit pourtant que parce qu'il ne pouvait garder. Son père était mort

---

1. T. I, p. 173.

ruiné ; c'est même le chagrin qu'il éprouva de la perte de sa terre de Vanvre, la dernière qui lui resta, qui le mit au tombeau¹. La bibliothèque paternelle fut tout ce qu'il laissa, et peut-être même était-elle grevée par les dettes de la succession. Il fallut donc la vendre. En 1679, — il n'avait pas fallu moins de deux ans pour le dresser, — paraissait le *Catalogue*, ce triste billet de faire part des bibliothèques qui s'en vont².

Ce fut un grand deuil dans le pays des Muses, mais qui fut bientôt calmé par la belle conduite du président Charron, marquis de Ménars. Le second jour des enchères, il fit enlever en son nom, en la payant richement, la presque totalité de ces beaux livres, laissant acheter le reste, notamment les manuscrits, au nombre de plus de mille, par la Bibliothèque du Roi, qui ne retrouva jamais plus magnifique aubaine. Les amateurs furent ainsi consolés. Santeuil se fit l'interprète de leur reconnaissance par un poëme latin d'environ deux cents vers, qu'on oublie trop dans ses œuvres³. En voici le titre : *Plainte sur la vente honteuse*

---

1. Voir la *Lettre de Mᵐᵉ de Rabutin à Bussy*, du 27 septembre 1677.
2. *Catalogus Bibliothecæ Thuanæ*, etc., 2 vol. in-8.
3. *J. B. Santolii Victorini omnium operum editio secunda*, 1698, in-8, p. 156-160.

*de la bibliothèque de M. de Thou, sauvée par les soins de M. de Ménars.*

Le président mourut en 1718, et la collection *Thuanienne*, qu'il avait enrichie d'un grand nombre de livres à ses propres armoiries[1], courut de nouveau le danger d'une dispersion. Le cardinal Armand Gaston de Rohan l'acheta, et elle fut encore une fois sauvée[2]. Des mains du cardinal elle passa dans celles des Soubise, ses héritiers. En 1789, elle était non-seulement encore intacte, mais tellement grossie par de nouvelles acquisitions, que le nombre des livres, qui n'était que de 10,000 au plus à la mort du premier J. A. de Thou, s'y trouvait porté à 50,000. Malheureusement le prince de Soubise, qui l'avait surtout augmentée, mourut.

Les autres Rohan, appauvris par la banqueroute Guéménée, avaient besoin d'argent, et devaient, par nécessité, rabattre un peu d'un luxe que la Révolution eût d'ailleurs supprimé bientôt s'ils ne l'eussent supprimé d'eux-mêmes. La vente de la bibliothèque fut donc résolue et accomplie.

Faite avec un déplorable guide, c'est-à-dire avec le *Catalogue* rédigé en hâte par Guillaume Leclerc, « dont

---

1. *V. Catalogue de J.-J. De Bure*, 1853, in-8, p. 21.
2. Une partie en fut toutefois détachée et vendue à La Haye en 1720. V. plus bas, ch. XXI.

l'une des qualités, suivant Peignot[1], n'était pas l'amour des beaux livres, » elle dura plus de quatre mois, du 12 janvier au 22 mai 1789, sous le feu d'enchères assez tièdes, bien que le libraire Lamy, devenu acquéreur en bloc pour 220,000 fr., après la première vacation, et dès lors revendant secrètement pour son compte, fit tout pour les réchauffer[2].

C'est ainsi que sont entrés dans la circulation des ventes tant de volumes aux armes des de Thou, disputés, chaque fois qu'ils paraissent, par les amateurs de toute espèce : ceux qui aiment le livre pour lui-même et ceux qui le recherchent pour son habit[3].

---

1. Peignot, *Répertoire bibliogr. universel*, 1812, in-8, p. 125.
2. Brunet, *Manuel du Libraire*, dernière édition, t. V, col. 842. — Lamy n'en gagna pas moins 40,000 fr. La vente en produisit 260,000 : « Somme bien modique, dit M. Brunet, pour une bibliothèque aussi magnifique, composée de 50,000 volumes, dont un quart était relié en maroquin, et le reste en vélin ou veau fauve. »
3. La Bibliothèque du Roi en acquit un nombre considérable qui jeta l'Anglais Dibdin, lorsqu'il en put juger, dans une grande admiration mêlée d'un peu d'envie : « Peut-être, dit-il, aucune bibliothèque ne peut se glorifier d'avoir un pareil nombre d'exemplaires de cette espèce. En regardant avec M. Van-Praët, ajoute-t-il, ces volumes intéressants, il me dit qu'il se souvenait d'avoir vu toute la bibliothèque de de Thou, réunie, avant qu'elle fût dispersée par la vente de la collection du prince de Soubise. » *Voyage bibliographique, etc., en France*, trad. par Th. Licquet, 1825, in-8, t. III, p. 349.

## XVI

Il nous resterait à savoir le nom des ouvriers qui exécutèrent pour de Thou ces reliures si belles et si variées. Mais ce qui échappe pour l'histoire de la bibliothèque de Grolier échappe aussi pour celle-ci, bien qu'en raison de l'époque plus rapprochée où elle fut rassemblée, les renseignements dussent paraître moins difficiles à trouver. On ne connaît pas plus le nom du relieur qui, de 1573 à 1587, relia les premiers livres de de Thou, que le nom de celui dont il mit le talent en œuvre dans les derniers temps de sa vie, de 1605 à 1617, et qui lui fit ces magnifiques reliures en maroquin rouge qui étaient les plus belles de sa bibliothèque, surtout si on les rapprochait des pauvres livres

que, dédaigneux du vélin, il faisait alors couvrir en basane verte.

En ce temps-là, l'ouvrier, quel que fût son talent, était compté si peu de chose, qu'on ne prenait la peine de consigner son nom nulle part, même sur son livre de dépense. Il apportait son ouvrage, on le payait, on mettait en note la somme donnée, et tout était dit. Voici, par exemple, ce que nous avons lu sur le feuillet de garde du *Code du roi Henri III*, Paris, 1580, magnifique in-folio relié en veau fauve, doré sur tranche et portant sur le plat les armes de Méric de Vic, qui fut maître des requêtes de Henri III, et garde des sceaux sous Louis XIII : « *Le premier jour de décembre 1587, quatre livres pour la reliure* (ce n'est certes pas cher). *Le surplus m'avait été donné en blanc par M. le Président Brisson, autheur.* » Du relieur, vous le voyez, pas un mot. C'est dommage, ici surtout, car de Vic, qui possédait une fort belle bibliothèque[1], était par alliance proche parent de Grolier, et l'un des amis de de Thou. Connaître le relieur de l'un, c'eût été connaître celui des autres, et cette mention nous eût certes été d'un plus grand profit que celle que fait l'Estoile

---

[1]. Son fils, l'archevêque d'Auch, la conservait encore en 1644. Le père Jacob, *Traité des plus belles bibliothèques*, p. 575, 576.

dans son *Journal*, à propos des *dix sous* qu'il donna le 25 *Juing* (1607) à M. Habraham, pour la reliure grossière d'un petit recueil italien in-4°. A quoi tient cependant la célébrité! Ce manœuvre est presque le seul relieur de ce temps-là dont le nom nous soit parvenu. Pour les plus habiles, ceux que de Thou, de Vic, etc., mettaient en travail, nous ne pouvons que faire des conjectures. On comprend la négligence des amateurs à faire connaître les gens qui travaillaient pour eux, mais on conçoit moins la négligence de ceux-ci à se faire connaître eux-mêmes. N'y aurait-il pas eu là de leur part une précaution de prudence? Quand on sévissait contre un livre, le relieur aussi bien que le libraire était incriminé.

Il suffisait d'avoir mis la main au volume pour partager son crime s'il était coupable, et en être puni. Plusieurs relieurs furent ainsi emprisonnés et pendus dès le temps de François Ier[1]. Plus tard, jusqu'au milieu du XVIIIe siècle, on ne fut pas moins sévère : en 1664, nous trouvons à la Bastille le relieur Le Monnier[2]; en 1694, on pend un pauvre diable, nommé Larcher, garçon relieur, pour avoir relié des libelles

---

[1]. *Chronique du roi François Ier*, publiée par G. Guiffrey, p. 131.
[2]. *La Bastille dévoilée*, p. 37.

infâmes contre le roi [1]; en 1757, même faute et même punition [2]. On met au carcan des relieurs par les mains desquels sont passés quelques mauvais livres écrits contre la favorite. Pourquoi n'envoyait-on pas aux galères le tailleur qui avait habillé l'auteur? C'eût été tout aussi juste. La discrétion que le relieur mettait à se faire connaître s'explique ainsi. Comme il y avait danger à se nommer sur la reliure de quelques livres, il ne se nommait sur aucun, et cela fait que pas un nom, même celui des plus célèbres, ne nous est parvenu. Nous allons cependant tâcher d'en faire connaître quelques-uns : celui de de Thou, par exemple.

Sous Henri IV, de Thou fut maître de la librairie du roi, et fit relier la plupart des volumes dont elle s'enrichit alors. Peut-être, dès cette époque, se servit-il pour l'ornement de ses livres du relieur qui, par privilége, était chargé de travailler pour le roi. Je le croirais d'autant mieux que les volumes ayant appartenu à Henri IV, avec compartiment à la Grolier, comme le beau *Salluste* d'Alde qui fut vendu chez M. Renouard, ou simplement aux armes, avec un semis d'H couronnés sur le plat, dont on voit bon nombre

---

[1]. Extrait du *Journal manuscrit* d'Antoine Bonneau, cité par Brunet dans le *Manuel du Libraire*, article SCARRON.
[2]. *Journal* de Barbier, t. VI, p. 577.

à la Bibliothèque[1], sont tous d'une bonne main[2].

Le garde des livres du roi aurait pu accepter pour son compte ce qu'il acceptait pour Sa Majesté; sa bibliothèque n'en eût certes pas été déparée. Je pense donc fort, encore une fois, que c'est le parti qu'il prit dans les derniers temps. La supériorité de reliure que je constatais tout à l'heure pour ses livres à cette époque est loin de me démentir. De Thou faisait donc sans nul doute travailler pour lui l'ouvrier du roi. Or, on sait son nom.

Il s'appelait Clovis Ève. Comme la plupart des membres de la corporation des imprimeurs et des libraires, que les édits confinaient dans les limites du quartier latin, et à laquelle il appartenait au double titre de libraire et de relieur, Clovis Ève tenait sa boutique au mont Saint-Hilaire, c'est-à-dire à deux pas de la Bibliothèque du Roi, qui alors se trouvait dans une maison de la rue de la Harpe.

Je viens de dire qu'il était à la fois libraire et relieur,

1. Elle possède entre autres, sous le n° 1171, le *Missel* ms. de Henri IV. Sur un des plats, sous le nom et les armes on lit : *Pater Patriæ*.

2. Je citerai encore comme une merveille de reliure aux armes de Henri IV l'*Institution du prince*, de Vauquelin des Yveteaux, Paris, 1604, in-fol., relié en vélin, avec semis de fleurs de lis sur les plats. Ce volume est à la Bibliothèque du Louvre, sous le n° 6306 de la *Collection Motteley*.

et l'on n'en sera pas surpris après ce qu'on a pu lire plus haut. C'était alors, comme nous l'avons déjà vu sous Louis XII et sous François I<sup>er</sup>, non une exception, mais une coutume, même une nécessité, le second métier n'étant encore considéré que comme un auxiliaire de l'autre, et ne constituant pas seul un droit à être de la corporation[1]. « Quelques-uns même, lisons-nous dans le *Guide des corps marchands*, au chapitre des *relieurs-doreurs* de livres, quelques-uns tenoient une imprimerie. » C'étaient les privilégiés-jurés, dont il a été précédemment question [2], qui avaient à Paris, pour toutes les parties de l'industrie des livres, le même droit que nous avons vu aux Aldes à Venise.

Ceux qui, ne voulant pas s'astreindre aux exigences d'un métier double, et moins encore d'un métier triple, s'isolaient dans l'unique industrie de la reliure, ne pouvaient espérer aucune protection, aucun privilége. Ils

---

1. Ce droit entraînait des priviléges. Une *déclaration* du 9 avril 1513 porte exemption des *aides, octrois, emprunts, tailles, péages, traites foraines*, pour les *libraires, relieurs*, etc., de l'université de Paris. — Nous verrons, p. 136, qu'il n'y eut séparation des libraires et des relieurs qu'en 1686.

2. A Est. Roffet et Philippe Le Noir, que nous avons déjà nommés, nous pouvons joindre Guillaume Eustace, qui, sur les *Grandes Cronicques de France*, 1514, in-fol., vendues chez lui, s'intitule relieur juré de l'Université.

taient les enfants perdus, les nomades du métier; mais, s'ils étaient habiles, ils pouvaient encore fort bien trouver à vivre. Ils se mettaient aux gages de quelque riche amateur, et faisaient alors partie de sa maison, comme ces relieurs domestiques qu'on suppose avoir été employés par Grolier; comme aussi ce gentil garçon que Malherbe, sur la recommandation de Provence, son relieur, expédia de Paris à son ami Peiresc, qui, lui-même grand amateur de reliures bien faites [1], l'avait prié de lui embaucher un de ces ouvriers [2].

Clovis Ève est très-peu connu comme libraire [3], sans doute parce que les exigences de son titre de relieur du roi l'occupaient exclusivement et lui faisaient

---

1. On reconnaît ses livres au monogramme, qui donne en grec les trois initiales de son nom répétées deux fois : ΦΦ. ΔΔ. ΠΠ.

2. Lettre de Malherbe à Peiresc, du 28 octobre 1609.

3. Nous ne connaissons guère, comme livre imprimé pour lui et vendu chez lui, que le volume de Charles Bauter, pour lequel Ève obtint privilège du roi le 28 juin 1605, et dont voici le titre : *La Rodomontade, mort de Roger, tragédies et amours de Catherine de Méliglosse*, par Charles Bauter, dit *Méliglosse*. Paris, Clovis Ève, relieur ordinaire du roy, 1605, pet. in-8. Ce volume se trouvait chez M. de Soleinne, d'où il passa chez M. de Clinchamp. S'il eût été dans sa reliure primitive, il eût permis de juger à coup sûr quelle était la façon de travailler de Clovis Ève; malheureusement cette reliure avait fait place à une beaucoup plus récente. Biziaux, au dernier siècle, l'avait habillé à la mode des livres de madame de Pompadour.

négliger le commerce. En 1605 il était encore en charge; mais cinq ans après, son fils Nicolas lui avait succédé. Celui-ci fut remplacé lui-même par son fils, qui s'appelait Clovis comme son aïeul, et qui jusqu'en 1631 relia pour le roi.

Les beaux volumes aux armes de Louis XIII, dont nous avons vu quelques-uns en maroquin vert fleurdelisé, sont donc probablement sortis de sa main [1].

Plusieurs portent sur les plats un *lambda* à chaque coin, suivant l'usage où l'on était de mettre en lettres grecques ses initiales sur les livres. Nous avons vu que Peiresc faisait ainsi. On connaît les Δ qui s'entrelacent sur la reliure des livres des frères Du Puy, et les Λ des La Vrillière. Des Portes, dont la bibliothèque se dispersa avec celle des jésuites, dans laquelle elle avait été fondue [2], faisait mettre parfois sur les plats et le

---

[1]. Il relia probablement aussi ces beaux livres aux armes de Marie de Médicis, dont M. Cigongne possédait un si magnifique spécimen. C'est l'*Origine et dignitez des Magistrats de France*, par Claude Fauchet, Paris, 1600, in-8. Les plats sont parsemés de fleurs de lis et du chiffre de la reine répété à l'infini. Au centre sont deux médaillons, sur l'un desquels est écrit : POUR TRES XRIENE PRINCESSE, et sur l'autre : MARIE, ROINE DE FRANCE.

[2]. Le cardinal de Bourbon, qui fut plus tard le Charles X de la Ligue, avait, en 1580, donné aussi une partie de sa bibliothèque aux jésuites. « Les livres, selon le père Jacob, p. 520, 521, en étaient excellemment reliés en maroquin. » Sur quelques-uns, tels que le *Paul Orose*, in-8, qui passa de la bibliothèque de De Bure

dos de ses volumes le Φ initial de son prénom, *Philippe*; et Fouquet, pour les siens, avait adopté la même lettre 1.

Revenons à Louis XIII et à son règne.

En 1618, le malaise et l'inquiétude du pouvoir commençant à se manifester par ses défiances, les libraires et par suite les relieurs, que Henri IV avait laissés fort tranquilles, se virent de nouveau en butte à des mesures soupçonneuses, qui modifièrent en plusieurs points les conditions de leur métier. L'édit de 1618 entre autres jeta quelque trouble et quelque gêne dans l'industrie de la reliure. On va voir comment. Cet édit

---

dans celle de M. Double, où nous l'avons admiré, l'on voyait un lis épanoui avec cette devise : *Superat candore et odore*. Les livres que le cardinal de Bourbon ne donna pas aux jésuites passèrent à son neveu Henri IV. « Il a, lisons-nous dans le *Scaligerana*, 1667, in-12, p. 108, il a la bibliothèque de son oncle le cardinal de Bourbon. Elle est belle et bien reliée. L'*Amadis de Gaule* y estoit entre Platon et Aristote. »

1. Fouquet avait donné aux jésuites une rente de 6,000 livres pour leur bibliothèque, et ceux-ci, en reconnaissance, faisaient mettre sur la reliure de tous les volumes achetés avec cet argent les deux ΦΦ du donateur, en ayant soin de les entrelacer pour les distinguer de ceux que l'on voyait aussi sur les livres que leur avait donnés Desportes. (Le père Jacob, p. 525.) — La bibliothèque des jésuites, enrichie par ces donations, se grossit, sans plus de dépense, de toute celle d'un abbé de Lorraine, rachetée par le père Sirmond pour 50 écus d'un relieur à qui les héritiers de cet abbé l'avaient vendue « pour servir à l'usage de ses relieures ». (Le père Jacob, p. 525.)

ordonnait aux libraires et relieurs de se tenir tous en l'Université, au-dessus de Saint-Yves, ou au dedans du Palais, et leur faisait défense à chacun d'avoir plus d'une boutique ou imprimerie, c'est-à-dire, par conséquent, de faire travailler ailleurs que chez eux, et d'autres gens que leurs ouvriers.

Cette prescription gêna surtout les relieurs. De tout temps ils avaient eu recours à une industrie, sœur de la leur sans doute, mais différente toutefois, et même complétement en dehors : c'est celle des *doreurs de bottes*, qu'on ne s'attendait certes pas à voir intervenir ici. Quand les relieurs n'avaient à faire que quelques grossières dorures à l'œuf [1] sur de la mauvaise basane, ils s'en chargeaient eux-mêmes ; mais lorsqu'il fallait plus de façon, ils s'adressaient à ces doreurs sur cuir dont le métier, qui sous Louis XIV encore passait pour très-difficile [2], consistait à guillocher de légères dorures en arabesques les bottes en maroquin des gentilshommes damerets quand ils couraient les ruelles, ou leurs

---

1. Voir dans nos *Variétés historiques et littéraires*, t. V, p. 71, une pièce écrite en 1616, *l'Œuf de Pasques*, par J. de Fonteny.
2. *Corresp. administr. de Louis XIV* (1666), t. III, p. 753. — Sous Henri II, les plus célèbres doreurs sur cuir étaient Jehan Foucault et Jehan Louvet, qui logeaient en l'hôtel de Nesle. Les *Comptes royaux* de 1557 parlent d'une tente de chambre « faicte sur cuir de mouton, argentée, frizée, de figures de rouge, pour servir en la chambre et cabinet du roy à Monceaux. »

buffles quand ils allaient en guerre. Ce sont ces fins doreurs de bottes qui savaient le mieux alors se servir du *petit fer* devenu à la mode depuis assez longtemps [1], et bien *coucher d'assiette*, pour préparer la tranche avec du bol fin, de la fine sanguine, de la terre d'ombre, de la gomme adragante et arabique, de la colle de Flandre et du savon de Castres [2].

L'un d'eux, qui s'appelait Pigorreau, excellait plus qu'aucun à toutes ces délicatesses. Les doreurs s'adressaient souvent à lui. Il gagnait beaucoup avec eux; mais pour être à même de gagner encore davantage et avec plus de facilité, il vint s'établir dans leur quar-

---

[1]. V. plus haut, p. 114, note. — Au commencement du XVIIe siècle, les combinaisons élégantes et si variées des *petits fers* avaient remplacé sur les reliures les *grands fers*, dont on avait fini par abuser. Les livres rassemblés par la reine Louise de Lorraine à Chenonceaux, dont l'*Inventaire* dressé en 1603 fut publié en 1856 par le prince A. Galitzin, étaient presque tous reliés d'après cette mode nouvelle. Le *petit fer* s'y était exercé en mille combinaisons heureuses sur le maroquin blanc, et surtout le maroquin bleu. Voici deux articles de l'*Inventaire* : « La *Cosmographie universelle*, d'André Thevet, couverte en vélin blanc, doré sur tranche et à *petit fer*, estimée six livres. — Une Bible en grand volume, en françois, couverte de maroquin bleu, doré à *petit fer*, estimée dix livres. »

[2]. *Dictionnaire* de Richelet, 1re édit., au mot ASSIETTE. — Ce genre de dorure fut remplacé vers 1800 par la *dorure à l'eau-forte* ou *anglaise*. — C'est l'or vert qu'on employait; « d'où vient, disait Dudin en 1772, que les anciennes dorures sont plus pâles que celles d'aujourd'hui. »

tier du Mont-Saint-Hilaire, près de la rue d'Écosse, où avait logé le relieur de l'Estoile [1].

C'était vers 1615. Le succès de Pigorreau ne fit que croître. Ce fut à qui des amateurs lui demanderait de ses dorures en légères dentelles, et au pointillé, où Le Gascon devait bientôt exceller mieux encore; ce fut à qui des relieurs lui en commanderait. Malheureusement, trois ans après l'édit survint. Comme il défendait, ainsi que nous l'avons vu, aux relieurs d'occuper d'autres ouvriers que ceux de leur métier, Pigorreau courut risque de rester sans ouvrage et d'être forcé de retourner aux dorures de bottes. S'il pouvait se faire recevoir dans la communauté des relieurs, tout restait au mieux pour lui. Il le tenta; mais les relieurs, qui le voulaient bien pour ouvrier et non pour confrère, lui firent obstacle. Il insista, et après deux ans de débat il obtint, le 20 mars 1620, un arrêt de la Cour ordonnant qu'il fût reçu maître avec un nommé Balagni qui s'était joint à lui. Les confrères enragèrent fort de l'avoir malgré eux dans leur compagnie, mais Pigorreau ne fut pas encore satisfait. Il voulut une vengeance publique et voyante. « En haine des syndics, lisons-nous dans un document de l'époque [2], il prit pour enseigne :

---

1. V. son *Journal*, édit. Michaud, t. II, p. 376.
2. Il se trouve dans les manuscrits de Delamarre, à la Bibliothèque. Il a été publié dans les *Annales du Bibliophile*, 1862, p. 8.

Au Doreur. C'estoit un homme qui *poussoit* une dentelle sur un livre, et au bas il y avoit : *En dépit des envieux, je pousse ma fortune.* » Ce succès de Pigorreau fut un grand pas fait par la corporation des doreurs pour entrer dans celle des relieurs, et par là se joindre au grand corps de l'imprimerie et tenir à l'Université. « Depuis ce temps, lisons-nous encore dans le document que nous venons de citer, quoy qu'on se soit toujours opposé à leurs prétentions, quelques uns n'ont point laissé d'être reçus, soit par argent ou autrement, et sous prétexte d'avoir fait quelque apprentissage chez les relieurs. Cependant leurs lettres de maîtrise ont toujours porté ces trois belles qualités : *Marchand libraire, imprimeur et relieur*, ce qui a causé une suite de procès entre la communauté et différents doreurs qui voulaient être reçus maîtres 1. »

1. Les édits du 21 août et du 7 septembre 1686 arrangèrent tout. L'un déclara la communauté des *relieurs* distincte de celle des *libraires* et *imprimeurs*; l'autre établit que *relieurs* et *doreurs* seraient une même corporation, le tout en dépit de l'Université, qui, se voyant enlever sa suprématie sur ces communautés, protesta par un *mémoire*. — Jusqu'alors il y avait toujours eu un *relieur* au moins dans la chambre syndicale des libraires et imprimeurs, près des Mathurins. Charles Bourdon y siégeait à ce titre, en 1680, quand eut lieu à Villejuif, par les mains des libraires Aubouin et Bernard, et par les siennes, la saisie, puis la destruction de 1500 exemplaires du *Dictionnaire de Richelet*, envoyés clandestinement de Genève par Widerold. Celui-ci en mourut de chagrin, et, dit Papillon, à

qui le relieur Bourdon avait tout conté, « Bernard fut poignardé le lendemain dans la presse, en sortant de la bénédiction de Saint-Benoist, qui étoit sa paroisse. » *Lettre inédite de Papillon à Leclerc.* (Correspondance du président Bouhier, t. X, p. 104.) — Aubouin, qui figure ici, était encore syndic des libraires en 1698, quand, sur sa requête, fut rendu, le 11 janvier, un *arrêt du Conseil* au sujet des édits de 1686, jusqu'alors fort mal observés. Malgré leurs prescriptions, plusieurs libraires, qui n'avaient pas opté entre leur métier et celui de relieur, continuaient de les exercer ensemble. Qui plus est, les enfants de ceux qui n'avaient pas fait cette option, ordonnée par l'édit, prétendaient succéder à leur père comme libraires aussi bien que comme relieurs. L'arrêt de 1698 vint y mettre ordre. Il décida que le métier de libraire exigeant « qu'on soit congru en langue latine, et qu'on sache lire la langue grecque », ne pourrait être exercé par quiconque ne se serait préparé qu'au métier de relieur, pour lequel « il suffit de savoir lire et écrire, d'avoir fait apprentissage pendant trois ans, et servi les maîtres pendant un an seulement. » L'option fut donc de nouveau formellement ordonnée, et défense faite de *recevoir libraire* tout fils de relieur « qui n'aurait pas subi l'apprentissage des professions d'imprimeur et libraire et satisfait aux obligations prescrites. » — En 1776, un nouvel édit fit perdre aux relieurs ce qui leur restait de leur ancienne qualité de suppôts de l'Université. Réunis aux papetiers-colleurs, avec le droit de faire commerce de tout ce qui sert à l'écriture et au dessin, ils urent désormais moins des ouvriers que des marchands. *Mélanges tirés d'une grande bibliothèque*, Hh., p. 165.

## XVII

Louis XIII, qui, pour tuer l'ennui que lui donnait son métier de roi, se créa tant de petites occupations accessoires, ne se serait-il pas d'aventure amusé à relier? Je le croirais volontiers : c'est une occupation proprette et qui sied à toute personne, même à un roi qui a des loisirs. Louis XIII s'était bien fait fourbisseur d'arquebuses, confiturier, faiseur de châssis, barbier, que sais-je encore? Tallemant[1], qui nous donne au long ce détail, ajoute : « J'ai peur d'oublier quelqu'un de ses métiers. » Il a raison, et c'est, je crois bien, de celui de relieur qu'il ne se souvient pas. Louis XIII n'eût pas déchu en se le donnant pour amusement.

1. Édit. in-12, t. III, p. 67.

Une reine qui régna bien plus réellement que lui, Élisabeth d'Angleterre, broda de ses mains, avec du fil d'or et d'argent et des paillettes, la couverture de plusieurs volumes 1, dont le plus beau se trouve à la bibliothèque Bodléienne, à Oxford. C'est une traduction anglaise des *Épîtres* de saint Paul. La couverture, en soie noire, est toute couverte de devises en broderie qui témoignent des tristes pensées d'Élisabeth quand elle fit ce travail. Elle était alors au château de Woodstock, que sa sœur Marie lui avait donné pour prison.

Gaston, bien plus que son frère encore, était ami des beaux livres. Il avait une bibliothèque à Paris et une autre au château de Blois, toutes deux d'une grande richesse. Celle de Paris était au Luxembourg, au bout de la galerie de Rubens. « Des tablettes cou-
« vertes de velours vert, dit le père Jacob 2, avec les
« bandes de mesme étoffe garnies de passements d'or,
« et les crépines de mesme, » soutenaient les livres, dont la reliure était « toute d'une mesme façon, avec
« le chiffre de Son Altesse Réale. » Ces livres, tous

---

1. Voir un discours de M. Cundal à l'ouverture de la 94ᵉ session de la Société des Arts de Londres. — Les femmes, au moyen âge, s'étaient exercées à ce métier. On trouve dans les comptes du duc Jean de Normandie, en 1459, une Marguerite, la *relieresse*.
2. Page 477.

en veau fauve, sauf quelques-uns en maroquin violet pâle, avec le double G entrelacé et couronné, se trouvent presque tous aujourd'hui à la Bibliothèque impériale. J'ignore qui reliait pour Gaston, mais il se pourrait que ce fût Le Gascon, dont le talent était en pleine fleur au temps où le frère de Louis XIII se donna le plus à l'amour des beaux livres.

Ce Le Gascon, « qui n'avoit pas d'égal en son art [1], » relia, comme on sait, la *Guirlande de Julie*, ce chef-d'œuvre de galanterie que M<sup>lle</sup> de Rambouillet « trouva à son réveil sur sa toilette, le premier jour de l'année 1633. » Les plus beaux esprits du salon d'Arthénice avaient composé les madrigaux; Jarry, « cet homme, dit Tallemant, qui imite l'impression et qui a le plus beau caractère, » les avait calligraphiés; et l'Orléanais Nicolas-Robert avait peint les fleurs qui symbolisaient toute cette poésie galante [2], de manière que Julie, à qui elle s'adressait, pût l'entendre et la prît pour elle. Or, ce Robert était attaché à Gaston, pour qui il avait peint, à 100 francs la feuille, les fleurs des jardins du Luxembourg et de Blois.

Pourquoi Le Gascon, que je ne trouve dans aucune

---

1. *Descript. de la Guirlande de Julie*, dans le *Chansonnier Maurepas*, t. I, p. 530.
2. *Huetiana*, p. 105.

liste de libraires-relieurs, et qui me semble avoir été par conséquent un de ces ouvriers domestiques dont je parlais tout à l'heure, n'aurait-il pas aussi fait partie, en cette qualité, de la maison de Gaston ? De cette manière, M. de Montausier y aurait recruté tout ensemble et son peintre et son relieur !

La dorure, sur les livres de Gaston, est toujours fort belle; les lettres et les ornements y sont d'une grande netteté et d'une fine élégance; or, c'est justement en cela que Le Gascon excellait; seulement, il était d'ordinaire bien moins sobre dans les détails. S'il relia pour le duc d'Orléans, ce qu'après tout je suis loin d'affirmer, il fallut qu'il se fît violence et qu'on lui eût imposé bien formellement cette uniformité de reliure sévère dont le père Jacob nous parlait tout à l'heure. Le goût des reliures richement ornées s'était perdu chez la plupart des amateurs, depuis que de Thou et le garde des sceaux de Vic, qui avaient continué jusqu'au temps de Louis XIII la tradition de Grolier, n'étaient plus là pour l'entretenir. Le Gascon devait se soumettre à la mode, qui, sans doute à cause du malheur des temps, avait admis des lois somptuaires jusque dans la toilette des livres.

Il se dédommageait sur les volumes de fantaisie galante, comme cette *Guirlande de Julie*. Il la relia en

maroquin du Levant à l'intérieur et à l'extérieur, chose qui ne se pratiquait pas d'ordinaire, comme le remarque Tallemant; et sur les deux côtés, au dedans et au dehors, il répéta à l'infini les J et les L, initiales de Julie et Lucine, prénoms de M<sup>lles</sup> de Rambouillet.

L'exemplaire de l'*Introduction à la vie dévote* qui a appartenu à la reine Anne d'Autriche portait aussi le chiffre de cette princesse, mêlé à des fleurs de lis et reproduit à profusion. Le Gascon ou quelqu'un de ses imitateurs l'avait relié. Il faisait aussi à ravir les reliures dorées en plein au pointillé. Remarquez ce détail : c'est dans les compartiments à petits points sur maroquin rouge qu'il excellait.

Il relia ainsi, entre autres, dans son plus beau temps, c'est-à-dire vers 1641 [1], les livres, si recherchés aujourd'hui, que l'ami de Gassendi et de Mé-

---

1. Nous mettons cette date, parce qu'un des plus jolis volumes que Le Gascon ait reliés la donne d'une façon certaine. C'est un manuscrit in-4° de 69 feuillets, des *Preces biblicæ*, calligraphié pour Habert de Montmort par ce Nicolas Jarry qui avait peint de sa plume le texte de la *Guirlande de Julie*. On lit sur le titre : *Nicolas Jarry scribebat, anno Domini* 1641. — M. J. Pichon, dans sa *Lettre à M. P. Pâris*, p. 437, pense que Le Gascon relia pour le second J. A. de Thou. M. P. Lacroix (*Bulletin du Bibliophile*, novembre 1863, p. 617) croit que ce fut un relieur sans maîtrise exerçant dans l'enclos du Temple ou celui du Palais. Dans ce cas j'opterai pour l'enclos de Saint-Jean-de-Latran, en plein quartier des relieurs.

nage, de Despréaux et de Molière, le riche et savant magistrat Habert de Montmort, avait réunis dans son bel hôtel de la rue Vieille-du-Temple. Les charmants classiques in-16 de Jansonnius se trouvaient chez lui en exemplaires de choix avec réglures à chaque page, une gravure de la meilleure épreuve au frontispice [1]. Le Gascon les avait tous vêtus d'une ravissante reliure de maroquin rouge, avec des fils d'argent et de soie alternés à la tranchefile [2] et des ornements à petits fers épanouissant leur pointillé en motifs exquis autour du monogramme de l'heureux possesseur, gravé dans un cartouche de maroquin noir au milieu des plats. Ajoutez des gardes en papier marbré, luxe encore nouveau et très-recherché [3], et vous aurez l'uniforme élégant de cette bibliothèque où, suivant l'usage que nous avons déjà trouvé chez Gaston, et qui semble alors avoir été général [4], tous les livres, qu'ils fussent ou non d'un

---

1. M. de Clinchamp avait son *Lucrèce*, qui, de chez lui, passa chez M. Solar; son *Hippocrate*, ainsi qu'un autre petit volume, se trouvaient chez M. Cigongne; son *Horace* est dans la *Collection Motteley*, à la Bibliothèque du Louvre; nous possédons son *Martial*.

2. C'est un des détails qui permettent le mieux de reconnaître une reliure du Gascon.

3. On verra plus loin que le papier marbré fut inventé par Macé Ruette, qui avait été fait libraire-relieur en 1606.

4. Le procureur au Parlement, Prieur, ami de Scarron, s'était

égal format, devaient être reliés de même. Le Gascon n'aimait pas, nous l'avons dit, ce système des reliures semblables, qui limitait dans les mêmes dessins son talent si varié; mais, y étant contraint, il avait soin de choisir pour la reliure dont on lui imposait l'uniformité, ce qu'il faisait le mieux et avec le plus de plaisir. Or, nous l'avons dit, sa préférence était pour le maroquin rouge avec des ornements à petits fers.

On a de lui en ce genre d'adorables livres de prières, non point de format in-24, comme le livre d'*Heures* à fermoir d'or émaillé qui avait appartenu au duc de Mayenne, et qui fut vendu chez M. de la Vallière, mais de format in-8°, comme la belle *Bible* de Cologne de 1630, que possédait M. Renouard. Si, comme tout le donne à croire, c'est Le Gascon qui en a fait la reliure pointillée, avec compartiments et tranches à fleurs, c'est bien certainement un de ses chefs-d'œuvre.

A ce riche volume étaient adaptés des fermoirs et

---

lui-même donné ce luxe des reliures uniformes. Scarron, dans l'épître qu'il lui adresse, le félicite d'avoir, « en tablette peinte et dorée, » une collection de volumes précieux que lui envierait plus d'un juge « porte-écarlate ». *Chez toi*, lui dit-il,

> On voit force livres choisis,
> Et non d'humidité moisis,
> Dont très riche est la reliure,
> Toute d'une même parure.

des coins en or émaillé; mais cette partie de l'ornementation ne regardait pas le relieur, c'était toujours l'orfévre qui s'en chargeait.

Il avait encore beaucoup à faire alors pour l'enrichissement des livres, surtout si c'étaient, comme celui-ci, des livres de piété. Son art y devait être le complément de celui du relieur. Quelquefois même, mais bien plus rarement qu'au XVIe siècle, l'orfévre faisait tout le travail pour la reliure d'un livre.

Nous avons vu, dans l'intelligente collection de M. Cigongne, un *Office de la Vierge*, manuscrit in-32 sur vélin, qui, paré comme il l'est, n'a jamais dû passer par la main du relieur. C'est de tout point un travail, disons mieux, un chef-d'œuvre d'orfévrerie.

La reliure est en vermeil recouvert d'ornements en filigrane, avec têtes d'anges finement sculptées en ivoire. Sur les plats sont deux camées, l'un qui représente sainte Catherine, l'autre sainte Agathe; la doublure est formée de deux plaques en émail colorié, où sont figurés le portement de croix et la trahison des Juifs. C'est une merveille, mais du XVIe siècle, comme cet autre *Office de la Vierge* dont les miniatures seules avaient coûté deux mille écus au cardinal de Médicis, et sur lequel le pape, qui voulait en faire présent à

Charles-Quint, dont le goût pour les beaux livres était connu [1], fit mettre par Benvenuto Cellini [2] « une couverture d'or massif richement ciselée, et ornée de pierres précieuses de la valeur de six mille écus. »

Un livre du même temps et non moins riche, dont l'origine semble aussi être italienne, se trouve dans le musée du duc de Saxe-Gotha. Ce sont encore des *Heures*. La couverture, qui a de huit à neuf centimètres carrés, est en or émaillé. « Sur chacun des ais se trouve ciselé en relief un sujet de sainteté placé sous une arcade; des figures de saints occupent les angles. Le tout est encadré dans des bordures composées, comme les arcades, de diamants et de rubis. Le dos est décoré de trois petits bas-reliefs de la plus grande finesse d'exécution. »

Les *Heures* de Simon Vostre, que le pape Pie V envoya à Marie Stuart, et dont M. Cigongne était aussi l'heureux possesseur, sont d'une reliure plus simple, mais fort riche toutefois. Les armes du pontife

---

1. Il faisait mettre sur ceux qu'il faisait relier lui-même son portrait, ses armes et sa devise. Ils sont très-rares. On vendit, en 1855, chez M. Libri, les *Salomonis libri*, Anvers, 1537, in-16, ainsi parés. On voit au Louvre, dans la *Collection Motteley*, un *Arrien*, édition de Bâle, relié en veau brun, avec les armes et le nom de Charles-Quint sur la reliure.

2. Voir ses *Mémoires*, liv. III, ch. 5.

et l'entourage y sont brodés en or sur velours cramoisi [1].

Si nous exceptons ces livres d'orfévrerie donnés en présent par les pontifes ou par les princes, nous ne retrouvons rien dans les reliures italiennes des dernières années du XVIe siècle et de tout le XVIIe qui mérite d'être admiré à l'égal des chefs-d'œuvre que l'art français produisit alors. Vers 1640, la décadence de ce genre de travail était devenue presque complète

---

[1]. Nous venons de dire, p. 145, que pour ces livres d'orfévrerie, l'orfévre seul pouvait s'employer. Il en fut ainsi jusqu'à la Révolution, qui, en émancipant l'industrie, supprima toutes ces prétentions, toutes ces sortes de *droit au travail*. Dudin, en 1761, après avoir dit quelques mots, dans son *Art du relieur*, des bordures d'argent, de cuivre ou autre métal, dont on entourait les bords d'un livre, et des fermoirs, dont on le garnissait, ajoute (p. 72) que « ce travail ne se faisant pas chez le relieur », il n'a pas à en parler. Pour d'autres détails même, bien plus simples, il fallait alors recourir à d'autres métiers : « La marbrure sur tranche, dit encore Dudin (p. 47), ne se fait pas chez les relieurs. On porte les livres, quand ils sont prêts à être marbrés, chez les ouvriers qui font le papier marbré. » La dorure sur tranche pouvait toutefois se faire chez les relieurs, « à l'exclusion des doreurs, qui, écrit Dudin (p. 48) ont eu le droit de la faire, mais à qui elle est interdite maintenant. » Les relieurs ne tinrent pas beaucoup à ce privilége. Sous la Restauration, les doreurs l'avaient repris. Quelques-uns ne faisaient que la dorure sur tranche. C'étaient, selon Lesné, dans les notes du poëme *La Reliure*, 1820, in-8º, p. 195 : Pélissier, Blangis, Canon, Fétil et Meynier.

dans ce pays où nos ouvriers étaient allés l'apprendre. Nulle part il n'était plus déchu que dans la ville même où il avait eu le plus d'éclat : « On ne relie pas bien à Rome, » écrit Poussin à M. de Chanteloup le 16 juin 1641 ; et cela est si vrai que, vers le même temps, Mazarin, voulant faire dignement relier les livres qu'il avait dans son palais voisin du Vatican, expédiait de Paris à Rome [1] quelques-uns des douze relieurs qu'il occupa dans sa bibliothèque [2] de 1643 à 1647.

Cent ans auparavant, nous l'avons vu, c'était justement le contraire.

1. L. de Laborde, palais Mazarin, p. 197, note III.
2. Ces relieurs étaient sous la direction de Naudé, bibliothécaire, qui les payait quinze sols par jour, en leur tenant compte de leurs fournitures : *livret d'or, basane, veau rouge et tanné, parchemin collé, veau escorché*, etc. Quelques-uns de ces relieurs étaient établis, ainsi : Eudes, au-dessus du Puits-Certain, à l'enseigne de la *Sphère* ; Talon, au-dessus de Saint-Benoît ; Moret, proche la Sorbonne ; Saulnier, au-dessus de la rue Saint-Jacques, proche le *Soleil d'or*. D'autres n'étaient que de simples ouvriers dont on ne sait que le nom sans l'adresse : Du Breuil, Hugues, d'Aumale, Galliard, Filon, Louys Petit, Guenon et Cramoisy. Les plus habiles étaient Petit et Saulnier. Ce sont eux que Naudé garda quand le plus fort du travail fut fait. En 1647 même, Saulnier seul était chargé de tout ce qui restait à faire. Voyez *Notes sur la bibliothèque de Mazarin*, par M. G. Servois, dans la *Correspondance littéraire*, 10 juin 1861, p. 346-347.

# XVIII

Nos relieurs, au XVIIe siècle, étaient les premiers du monde : « Les reliures de nos livres sont estimées par-dessus toutes les autres, » dit dans ses *Mémoires*[1] l'abbé de Marolles, qui s'y connaissait[2]. Non-seulement ils excellaient pour les livres de luxe, comme

---

1. In-4, t. II, p. 256.
2. Les livres de sa bibliothèque, et ceux trop nombreux dont il était l'auteur, et qu'il donnait en présent à ses amis, étaient tous dans une belle reliure. C'est ce qui faisait passer sur la platitude du cadeau : « Tout ce que j'estime des ouvrages de M. de Villeloin, disait Ménage, c'est que tous ses livres sont reliez avec une grande propreté, qu'ils sont dorez sur tranche : cela satisfait beaucoup la vue. » *Carpenteriana*, 1741, in-8, p. 42-43.

nous l'avons vu, mais encore pour les livres d'usage, qu'ils trouvaient moyen de parer élégamment et à peu de frais, ce qui était fort bien avisé dans un pays où l'amour des livres croissait tous les jours, même dans la petite bourgeoisie, et où, malgré les perfectionnements du travail, on tenait toujours, par esprit de routine, à payer la reliure comme par le passé, c'est-à-dire très-petitement [1]. En faisant des reliures qui, bien qu'à bon marché, avaient bon air et jouaient l'élégance, les relieurs satisfaisaient à tout.

« Nous en avons, dit encore l'abbé de Marolles, qui, à peu de frais, font ressembler le parchemin à du veau, y mêlant des filets d'or sur le dos, qui est une invention que l'on doit à un relieur de Paris, appelé Pierre Gaillard, comme celle du parchemin vert naissant est venue de Pierre Portier, qui de son temps a été un autre excellent relieur. » Or, Pierre Gaillard était libraire et relieur de 1600 à 1615 [2], c'est-à-dire à l'époque où nous avons vu de Thou donner à un grand nombre de ses livres une couverture de vélin à filets d'or. On peut donc, sans beaucoup s'aventurer, croire que Gaillard, l'inventeur de ces sortes de reliures, travailla pour lui. Portier était libraire et relieur

1. V. Chevillier, *Origine de l'Imprimerie*, 1694, in-4, p. 377.
2. La Caille, *Hist. de l'Imprimerie*, etc., 1689, in-4, p. 222.

dans le même temps [1]. Alors aussi faisait fortune Macé-Ruette, à qui l'on doit, selon La Caille [2], l'invention du maroquin jaune marbré et du papier marbré. Ce papier était, vers le milieu du XVIIe siècle, tellement employé pour l'intérieur des livres, que l'une des choses les plus remarquables de la reliure de la *Guirlande de Julie*, selon Tallemant, « c'est qu'elle était de maroquin doré au dedans comme au dehors. » Depuis, le papier marbré n'a pas été abandonné, et l'on sait que Privat de Molière, pauvre abbé et plus pauvre philosophe du dernier siècle, en fabriquait pour vivre [3].

Antoine Ruette continua la fortune de son père ; il fut, vers la fin du règne de Louis XIII et pendant une bonne partie de celui de Louis XIV, libraire et relieur du roi, titre qui lui avait fait accorder un logement au Collége royal, en vertu d'un brevet dont voici la teneur [4] : « Aujourd'hui, 3 juillet 1650, le roy estant à Paris, voulant grattifier et favorablement traitter Antoine Ruette, son relieur de livres ordinaire, en considéra-

---

[1]. La Caille, *Hist. de l'Imprimerie*, etc., 1689, in-4, p. 321.

[2]. *Id.*, p. 213. — Macé-Ruette, nous l'avons dit, était libraire dès 1606. L'année suivante, l'Estoile parlait déjà de livres « couverts en papier marbré. » V. son *Journal*, édit. Michaud, t. II, p. 427.

[3]. *Almanach littéraire* de 1784.

[4]. *Archives de l'Empire*, E, 9289.

tion des bons services qu'il lui a rendus, et au feu roy son père, et de ceux qu'il continue à rendre chacun jour, Sa Majesté lui a librement accordé et promis son logement sa vie durant, dans son Collége royal, et en jouir, tout ainsi qu'ont fait ceux qui estoient devant pourvus de la ditte charge de son relieur de livres ordinaire...

« *Signé :* LOMÉNIE[1]. »

On pense que c'est lui qui exécuta les reliures au *mouton d'or* de la bibliothèque du chancelier Séguier, en basane pour les livres ordinaires, en maroquin rouge pour les exemplaires de choix[2]. Les charmantes *Heures*, sur papier fin, dites *à la chancelière*, parce qu'elles avaient été offertes à Mme Séguier par la corporation des libraires et des relieurs de Paris[3], seraient alors probablement sorties de sa boutique, qui fournit

---

1. On voit par l'*État général des officiers, domestiques, etc.*, 1653, in-8, que Ruette recevait, comme relieur, 100 livres par an.

2. Les plus beaux volumes de la bibliothèque Séguier que nous ayons vus sont les quatre volumes des *Caractères des passions*, par M. de La Chambre, 1640, in-4, qui furent vendus en 1844, à la vente J. G. C'était sans doute un exemplaire d'hommage.

3. V. sur ces *Heures* le *Roman bourgeois*, édit. elzévirienne, p. 307, et dans le *Paris ridicule et burlesque*, édit. Delahays, 1859, in-12, p. 98, une excellente note de M. Bonnardot.

aux dévotes du temps de si jolis volumes de piété mondaine et mignonne [1]. Ce qui est plus certain encore, c'est qu'on relia sous sa direction la plupart des volumes imprimés et manuscrits qui vinrent à cette époque enrichir la bibliothèque du roi, et pour la reliure desquels Louis XIV fit, d'une seule fois, acheter en Afrique, par Petis de la Croix [2], douze cents peaux de maroquin [3].

Au XVI<sup>e</sup> siècle, comme nous l'avons dit plus haut, on n'était pas allé plus loin qu'en Espagne pour se fournir de ce cuir recherché, qu'on appela toujours *cuir du Levant*, quoique, apporté du Maroc, il vînt plu-

---

[1]. Quelques-uns de ces livres de piété, sortis de chez Ruette avant qu'il logeât au Collége royal, portent son nom sur le titre. Nous citerons notamment l'*Office de la semaine sainte* de 1644, dont un exemplaire charmant se trouvait, en 1842, chez M. Motteley. V. son *Catal.*, n° 211. Il est aujourd'hui à la Bibliothèque du Louvre.

[2]. Ludovic Lalanne, *Curiosités bibliogr.*, p. 306.

[3]. « Nous croyons avoir lu quelque part, dit M. Lalanne (*ibid.*), que Louis XIV, dans ses guerres avec les puissances barbaresques, leur imposa, comme une des conditions de paix, la fourniture d'un certain nombre de peaux de cette nature. Aussi est-il à remarquer que les manuscrits et les imprimés de cette époque, conservés à la Bibliothèque du Roi, sont pour la plupart reliés en maroquin. » V. aussi l'excellent article de M. P. Lacroix, *Bulletin du Bibliophile*, déc. 1863, p. 624.

tôt du couchant [1]. Souvent même on n'avait pas fait un si long voyage.

On le fabriquait bel et bien en France. La petite basane verte dont furent reliés un grand nombre des livres de de Thou sur la fin de sa vie, n'était autre chose que ce mauvais maroquin de fabrique. Je ne crois pas que le fin bibliophile y fut trompé ; je pense même que, regardant davantage à la dépense, il le fit mettre sur ses livres par économie ; mais plus d'un amateur de ce temps-ci, ne voulant voir que du maroquin superbe sur les livres à ses armes, ne s'y est pas moins laissé prendre.

Sous Louis XIV on y mit plus de conscience, du moins pour les livres du roi. Mais comme tout le monde voulait du maroquin, il se pourrait qu'il s'en fût alors glissé dans la masse beaucoup de frelaté [2]. Je

---

1. Écoutons le capitan de la pièce du *Parasite* de Tristan (1654), act. I, sc. 4 :

> . . . . . . . . . . . Je veux auparavant,
> Afin que vous ayez du bon cuir du Levant,
> Aller prendre Maroc, Alger, Tunis, Biserte,
> Et quelque autre pays dont j'ai juré la perte,
> Et nous aurons alors d'assez bons maroquins.

2. Celui-là ne venait ni d'Espagne ni de Maroc : il sortait de quelque fabrique française, comme celle dont Louis XIV accorda le

le croirais surtout pour les livres de dédicace, qui avaient tous la prétention d'arriver en grande toilette de maroquin rouge, c'est-à-dire mieux vêtus que leurs maîtres, pauvres diables d'auteurs qui donnaient un volume pour gueuser un écu. C'était un triste métier, dont les profits baissèrent encore lorsque Montauron, mécène le plus couru des poëtes, à qui Corneille lui-même avait dédié *Cinna,* fut tombé du haut de sa grande fortune dans la boue : *Ce n'est,* dit alors Scarron,

> Ce n'est que maroquin perdu
> Que les livres que l'on dédie,
> Depuis que Montauron mendie ;
> Montauron, dont le quart d'écu
> Se prenait si bien à la glu
> De l'ode ou de la comédie.

Ces livres quémandeurs, qui, bien différents des autres mendiants, s'habillaient richement pour mendier mieux, ne rapportaient pas toujours à leurs auteurs, même au bon temps de Montauron, l'argent que leur avait coûté ce magnifique habit. « Plus d'un, dit Scarron [1], s'appitoyant sur un sort qu'il a partagé, plus

---

privilége à la comtesse de Beuvron « pour faire du maroquin et de la peau de chagrin. » *Correspond. administr. de Louis XIV,* t. III, p. LV

[1]. *Œuvres,* 1752, in-12, t. I, p. 197.

d'un est contraint de s'en retourner en son bouge plus pauvre qu'il n'étoit de ce qu'il a dépensé à faire couvrir son livre de *vélin* ou de *maroquin* du Levant. »

La Serre et Rangouze furent ceux à qui le métier rapporta le plus. Il est vrai qu'ils l'entendaient mieux que personne.

Les livres qui nous sont restés de ceux que Rangouze envoyait ainsi, imprimés en caractères particuliers, et portant pour chaque nouveau donataire une reliure spéciale et nouvelle, ont tous fort bon air [1]. Ceux de La Serre sont plus beaux encore. On l'appelait le *Tailleur des Muses* [2], et il faut convenir en effet qu'il les habillait bien. Prose et vers ne valent guère chez lui, mais leur enveloppe est superbe. On garde à la Bibliothèque Mazarine un livre de lui dont Anne d'Autriche agréa l'hommage, et qui mérite l'admiration tant qu'il n'est pas ouvert. Sa reliure est un chef-d'œuvre. Celle du *Portrait de Mademoiselle de Manneville, fille d'honneur de la royne mère du roy Louis XIV,* manuscrit in-folio d'une admirable écriture sur peau

---

1. M. de Clinchamp possédait, aux armes d'Anne d'Autriche, sur veau marbré : *Lettres héroïques aux grands de l'État par le sieur de Rangouze*, imprimées aux despens de l'autheur à Paris, de l'imprimerie des nouveaux caractères inventez par Moreau, 1644, in-8.

2. Tallemant, *Historiettes*, 1re édit., t. V, p. 24. — Tallemant, sans être amateur, avait des livres à ses armes. V. *Catal.* Ch. Giraud, p. 49.

vélin, qui fut l'un des bijoux de la vente Clicquot, en 1843[1], est peut-être plus magnifique encore. Jamais La Serre, qui a signé la dédicace, ne s'est mis en plus grande dépense et avec plus de succès. Rien ne surpasse la beauté de ce volume, vêtu de maroquin citron, avec doublure de même, à triple dentelle dorée en plein et quatre fleurs de lis d'or au milieu.

Connaissait-on quelque puissant amateur dont on avait intérêt à flatter la manie, on ne se contentait pas de lui offrir les livres qu'on avait faits, mais, si l'on trouvait quelque volume qui pût lui plaire, on se hâtait de le faire relier à ses armes et de le lui apporter. Nous avons lu à ce sujet une note curieuse de Charpentier, sur la garde d'un exemplaire des *Ordonnances de Louis XIII*, dont il avait fait faire la reliure aux armes du chancelier Le Tellier[2]. « J'avois, écrit-il, fait relier ce livre pour monseigneur Le Tellier, mais en ayant depuis rencontré un autre mieux conditionné, je l'ai fait relier de même pour monseigneur, et j'ay

---

1. V. le *Catalogue*, 1843, in-8, p. 29, nº 160.
2. Il avait des *lézards* sur son écusson. On les retrouve sur les livres de Courtanvaux, fils de Louvois. On sait que la bibliothèque de l'archevêque de Reims, Le Tellier, qui ne comptait pas moins de 16,000 volumes, fut donnée par lui à la Bibliothèque Sainte-Geneviève, dont elle est un des fonds principaux. V. *Bibliotheca Telleriana*, Paris, 1693, in-fol. — La 4e livr. de l'*Histoire de la Bibliophilie* a reproduit l'écusson de ses armes.

retenu celuy-ci. » On voit quel soin l'on savait mettre alors dans tout ce qui regardait les livres, et quelle attention y apportaient les hommes qu'on aurait pu croire les plus distraits de ces occupations de bibliophile.

Longtemps l'usage de n'offrir que des livres reliés se conserva. Faire autrement eût été presque une grossièreté. « On n'est pas content, écrit Louis Racine à un de ses amis, lorsqu'on vous envoie un livre en simple redingote de papier marbré [1]. » Voltaire nous paraît être le premier qui s'affranchit de cette politesse à laquelle tant d'autres restèrent fidèles jusqu'au commencement de ce siècle-ci [2].

Le plus souvent, loin de Paris, et n'ayant par conséquent pas de relieur sous la main, sachant d'ailleurs que tout volume relié n'était pas reçu à la poste [3] ;

---

[1]. *Correspondance littéraire inédite de Louis Racine avec René Charvaye*, publiée par M. Dugast-Matifeux, Nantes, 1858, in-8°, p. 69. — Il était si rare, surtout au XVIe siècle, qu'on lût des livres non reliés, que Scaliger en fait la remarque pour l'ambassadeur du roi : « Il lit, dit-il, ses livres non reliés pour la plus part, comme faisoit Turnèbe; *ego*, ajoute-t-il, *non soleo legere libros nisi compactos.* » Scaligerana, 1667, in-12, p. 8.

[2]. En l'an VI, Bitaubé, envoyant ses œuvres brochées à La Révellière-Lepaux, lui dit : « Pardon si, n'en ayant pas de reliées en ce moment, je vous les présente sous une forme peut-être un peu trop démocratique. »

[3]. « J'ai appris, écrit-il le 4 janvier 1762 à Mme de Fontaine,

toujours pressé aussi de lancer ses livres à profusion, et trop impatient pour attendre les lenteurs déjà bien connues des relieurs, il se contentait, pour couper court à tous les obstacles, d'envoyer ce qu'il publiait chez son relieur Martel, qui faisait endosser à chaque volume la couverture bleue des *bluettes* [1], ou bien un habit de papier marbré à un sou et demi la pièce [2]. Quelquefois, comme pour *Zadig* par exemple, qu'il fit paraître étant à Paris, il chargeait Longchamps d'aller lui acheter du papier peint, d'enrôler deux ou trois brocheuses dans le quartier Saint-Jacques, et le travail se faisait chez lui [3].

Quant à un seul volume relié, il ne fallait pas, je le répète, l'attendre de sa part. Il n'avait même pas cet égard pour son ami et protecteur le maréchal de Richelieu. Faire habiller un livre suivant l'uniforme de la bibliothèque de ce duc et pair, c'est-à-dire en ma-

---

qu'il ne fallait envoyer par la poste aucun livre relié; on apprend toujours quelque chose. »

1. On appelait *bleuet* ou *bluet*, à cause de leur couverture, les petits livres de la Bibliothèque bleue; de là le nom de *bluette* donné aux œuvres de peu d'importance. V. *Poésies* du P. Ducerceau, 1785, in-12, t. I, p. 312, et les *Réflexions, Pensées, Bons mots et Anecdotes* de Pepinocourt. 1696, in-8, p. 2 et 20.

2. V. Dans la *Correspond. inéd.*, publiée par M. de Cayrol, t. I, p. 12 et 24, une lettre de Voltaire à Mme de Bernières, en janvier 1722, et une autre, du 20 octobre 1723.

3. *Mémoires* de Longchamps, t. II, p. 157.

roquin rouge avec une doublure de tabis, et les armoiries émaillées en couleur devant un manteau de pair[1], c'eût été une trop grande dépense de temps, de soin et d'argent. Une seule fois il s'en excusa pour je ne sais plus lequel de ses livres, qu'il envoya de Monrion au maréchal, le 4 février 1757 : « Il est en feuilles, lui dit-il, je n'ai pas de relieur à Monrion, et je crois que vos livres ont une reliure particulière[2]. »

Ce sans-gêne nous met bien loin du temps où les offrandes de livres se faisaient avec une somptuosité si élégante et si polie.

Souvent alors, quand on faisait présent d'un volume, on le constatait par quelques mots en lettres d'or sur la couverture. Ainsi, sur le plat d'un riche exemplaire de l'*Épictète*, de Politien, relié en maroquin citron, aux armes du duc de Guise, on lit *Dux Guisius hoc te munere donat*[3]. Sur les *Éthiopiques* d'Héliodore, beau volume en maroquin rouge à dentelles et à compartiments, on lit une mention pareille, et, chose plus rare,

---

[1]. Ces armes du maréchal de Richelieu ont été reproduites dans la 6e livr. de l'*Histoire de la Bibliophilie*.

[2]. Cet usage des reliures spéciales fit qu'on se mit à vendre des livres brochés. « Les libraires, écrit Dudin, vendent beaucoup de livres brochés, parce que bien des gens veulent faire relier leurs livres à leur goût. » *L'Art du Relieur*, 1761, in-fol., p. 107.

[3]. Catalogue Debure, p. 40, n° 235.

la date de l'envoi : *Ex dono D. Antonii Druot* 1659 [1]. Jacob Spon, adressant à Mlle de Scudéry un exemplaire de son *Traité de l'usage du café, du thé et du chocolat*, devinant qu'il y était parlé de choses qui plairaient à la dixième Muse, fit mettre sur la couverture en maroquin rouge, à dentelles et à compartiments, ces mots : *Pour mademoiselle de Scudéry*, ce qui ne sembla pas un médiocre ornement pour les amateurs qui le virent à la vente de Mirabeau, et, bien plus récemment, à celle de M. Debure.

Spon, comme son ami et correspondant Gui Patin, en sa maison, dernièrement détruite, de la place du Chevalier-du-Guet, avait beaucoup de bons et beaux livres. C'était l'usage des auteurs alors : avant d'en faire, ils en achetaient. S'ils en composaient de mauvais, ce n'était pas faute d'en avoir chez eux d'excellents, à qui ils rendaient des hommages et accordaient des parures que les leurs souvent ne devaient pas avoir. Beaucoup qui sont disparus comme écrivains restent ainsi comme bibliophiles. Qui, chez les lettrés même les plus érudits d'à présent, se souvient, par exemple,

---

[1]. Les livres donnés en prix par les personnages d'importance indiquaient toujours d'une manière quelconque quelle était la personne à qui l'on devait ce présent. V. *Catal. Ch. Giraud*, p. 140, n° 991, et le *Catalogue Hebbelink*, p. 252, n° 1965.

de l'académicien Balesdens? Parlez de lui, au contraire, aux fins amateurs, et vous trouverez qu'ils l'ont en grande estime, à cause des beaux livres qu'en bibliophile « sévère sur le fond et sur la forme, » comme dit Nodier[1] à son sujet, il avait admis à faire partie de sa bibliothèque, rivale élégante de celle de son patron le chancelier Séguier, et sur chacun desquels il ne manquait jamais d'écrire son nom [2]. Urbain Chevreau faisait plus : c'est sur la reliure même de ses livres que son nom était écrit [3]. Il est, lui aussi, de ceux qui, complétement oubliés aujourd'hui comme auteurs, sont restés comme amateurs de livres. On ne se soucie guère de ceux qu'il a faits, mais en revanche on recherche avec plus de soin que de succès [4] ceux qu'il a possédés. Le meilleur de sa fortune y avait passé;

1. Ch. Nodier, *Mélanges d'une petite bibliothèque*, p. 50.
2. Nous avons dit plus haut qu'il possédait plusieurs livres de Grolier qu'il avait signés ainsi. L'argent lui manquait souvent pour satisfaire son goût, et il y résistait alors avec une philosophie héroïque : « Il est arrivé en cette ville, écrit-il le 6 décembre 1658 au chancelier Séguier, quantité de livres de la reine de Suède, qui ne me tentent point, n'ayant pas le moyen de satisfaire ma passion. »
3. M. Renouard possédait son *Pétrone*, signé de lui sur la couverture. V. le *Catalogue* de sa vente, 1854, in-8, p. 223.
4. « Que sont devenus, dit Nodier, les livres si choisis et si propres d'Urbain Chevreau, dont aucun catalogue récent n'a fait mention? » *Bulletin du Bibliophile*, juin 1842, p. 249.

quoique sa bibliothèque ne fût pas très-considérable, on évalue à vingt mille écus la somme qu'il y avait mise[1]. Qu'on juge par là du choix des livres et du prix des reliures !

Longepierre le tragique n'est pas non plus, que je sache, en très-grand honneur aujourd'hui ; sa *Médée*, bien qu'une des meilleures tragédies faites sur ce sujet, n'a pas laissé au théâtre de très-vivaces souvenirs. Si l'œuvre et le poëte revivent un peu, c'est encore chez les bibliophiles, à cause des livres à riche reliure en maroquin rouge ou bleu, dont il avait confié la parure à Dusseuil, et sur lesquels, en mémoire de sa pièce argonautique, il avait fait graver une *Toison d'or* au milieu, aux quatre coins et sur le dos. Quoiqu'il eût des armoiries, puisqu'il était baron, il n'avait voulu devoir qu'à la plus heureuse de ses œuvres le blason dont il marquait ses livres. N'était-ce pas de bon goût ? Malheureusement l'oubli dans lequel est tombée *Médée* a fait du blason un hiéroglyphe. Nombre d'amateurs qui recherchent les volumes à la marque de la *Toison d'or* ne savent pas quelle en est l'origine.

[1]. Brunet, *Manuel*, dernière édition, t. I, p. 1841.

# XIX

Cette marque de Longepierre est un des mystères des reliures. Leur histoire en a bien d'autres. Plus d'un livre cache le sien. Les plus forts héraldistes, s'ils ne sont bibliophiles, perdent leur savoir à tâcher de déchiffrer les insignes de certains volumes.

Ils n'ont sans doute pas grand'peine à deviner qu'un ivre en maroquin rouge, sur lequel est gravé en or une *couleuvre* grimpante, vient de la bibliothèque de Colbert, dont le *coluber* était l'emblème parlant; qu'un autre en veau uni avec un *écureuil* sur les plats, et la devise *quò non ascendam?* appartint à la bibliothèque particulière de Fouquet; que des *aiglons d'or* avec la devise : *Dieu aide au premier baron chrétien*, désignent

les Montmorency [1]; des *fasces d'or* sur un manteau ducal, les d'Harcourt; trois *molettes d'or sous un lion passant*, le maréchal de Villars; une *tige de lis*, les d'Ormesson; des *pals*, les Harlay; des *levrettes*, les Nicolaï; un *écu losangé et cantonné d'hermine*, les Lamoignon; des *chevrons* et des *croissants*, les Molé; un *aigle*, les Floriau d'Armenonville; un *damier*, les Coislin; un *lion passant sur champ étoilé*, les Montmorin de Saint-Hérem; *quatre aiglons éployés*, les La Trémouille; des *doloires d'or*, les Croï; des *roses*, le prince d'Aremberg; des *losanges*, les comtes de Lalaing; des *plaques*, le prince d'Isenghien, dont la magnifique bibliothèque a laissé si peu de trace; une grande *croix d'or fleurdelisée, surmontée de la couronne royale*, la Bibliothèque de Saint-Cyr; une *croix d'or* sur beau maroquin, le maréchal de Castries; de même que la double croix de Lorraine sur le dos et aux angles d'un volume indique qu'il vient de la bibliothèque de Stanislas, à Lunéville; mais auprès de ces blasons faciles à reconnaître, il en est qui sont des énigmes.

---

[1]. La devise des seigneurs se trouve ainsi quelquefois sur leurs livres. Ceux des Carondelet porte celle-ci : *A moy Chauldey;* et on lit sur ceux de Polaillon de Glanevas : *Liesse à Polaillon.* V., pour d'autres livres à devises inexpliquées, le *Catalogue Giraud*, p. 42, 58.

Même les habiles ne devinent pas à première vue, par exemple, qu'un *écu losangé entouré d'une couronne de fleurs, sur manteau d'hermine,* indique qu'un livre appartint à la duchesse d'Aiguillon. Ils seraient même tentés de croire que ce sont de fausses armoiries et même maladroitement fausses, car l'écu losangé spécial aux femmes ne semble pouvoir s'accorder avec le manteau d'hermine, insigne de la pairie ; c'est cependant un blason authentique. Il suffit pour l'expliquer de savoir que la duchesse d'Aiguillon était *pairesse* de France.

Si l'on trouve sur des volumes reliés à la janséniste en beau maroquin rouge des *masses d'armes croisées,* on devine aisément que ces volumes ont appartenu à quelqu'un de la famille des Gondi ; mais voit-on une couronne ducale surmonter et la cordelière des veuves entourer l'écusson, la difficulté d'attribution commence. Il n'y a qu'un bibliophile expert qui pourra vous dire que ces livres viennent de chez la duchesse de Lesdiguières, en son nom Paule de Gondi. Ce bibliophile, en effet, s'il mérite son titre, doit savoir que la noble veuve possédait une magnifique bibliothèque en son hôtel de la rue de la Cerisaie. La même énigme se présente pour les volumes à l'écusson compliqué où les *armes des Verrue sont accolées à celles des Luynes,* re-

*liées par une cordelière*, et surmontées du mot *Meudon*.
Si l'on ignore que M<sup>me</sup> de Verrue, cette *dame de
volupté* et d'esprit dont Saint-Simon a si vivement
raconté les aventures, possédait une très-riche biblio-
thèque, moitié à Paris, dans son hôtel de la rue du
Cherche-Midi, et moitié à Meudon, son séjour favori [1],
on ne devinera pas.

Les armoiries des femmes sont toujours un embarras
d'explication. Il n'est pas jusqu'à l'écu losangé aux
fleurs de lis, gravé tantôt en or, tantôt en argent, sur
les livres de Mesdames de France à Bellevue, qui ne
soit pas reconnu toujours du premier coup d'œil [2].

Les armoiries de convention, et les armes parlantes
que les amateurs d'autrefois mirent souvent sur leurs

---

1. Gabriel Martin fit le *Catalogue* de sa vente, 1737, in-8. V. une très-curieuse lettre de M. Clément de Ris, *Bulletin du Bibliophile*, 1863, p. 608-609. — Un des derniers amants de la comtesse, Glücq, conseiller au Grand Conseil, qui, bien que fils du teinturier des Gobelins, se faisait appeler M. de Saint-Port, était un bibliophile distingué. C'est lui qui acheta d'un bloc la bibliothèque de B. de la Monnoye. A sa mort, en 1749, le libraire Boudot fit son *Catalogue*. V. dans la *Gazette des Beaux-Arts*, 1<sup>er</sup> avril 1864, p. 326, un article de M. P. Deschamps sur le testament de M<sup>me</sup> de Verrue.

2. Chacune avait sa bibliothèque, aux mêmes armes, avec reliure à couleur particulière : pour M<sup>me</sup> Adélaïde, le maroquin rouge; pour M<sup>me</sup> Sophie, le maroquin citron; pour M<sup>me</sup> Victoire, le maroquin vert ou olive. M. Ch. Giraud possédait un volume de cette dernière provenance. V. son *Catalogue*, p. 346.

livres, de préférence à leur vrai blason, quand ils en avaient un, sont les plus indéchiffrables de ces énigmes de la bibliomanie. On devine sans beaucoup de peine les *sardines d'or* appliquées sur les coins, le dos et le plat des livres de M. de Sartine 1, et le *papillon d'or* qui voltige sur les volumes, presque tous relatifs au théâtre, qu'avait réunis M. Papillon de la Ferté, directeur des *Menus*; mais on comprend moins aisément à première vue : la *tête de nègre* avec un *raisin noir* que M. Lenoir s'était donnés pour armes parlantes; les *trois daims* des Trudaine, et les *hures* de M. Hue de Miroménil. Les *abeilles d'or* avec cette devise autour de leur ruche : *Piccola. Si. Ma. Fa. Pur. Gravi. La. ferite* (je suis petite, mais je fais pourtant de graves blessures), dont la duchesse du Maine avait fait orner les livres de sa bibliothèque à Sceaux, sont un de ces emblèmes de fantaisie dont j'ai déjà parlé et qui laissent chercher longtemps leur sens. Il faut, pour l'expliquer, savoir que, le 11 juin 1703, la duchesse avait fondé à Sceaux l'ordre galant et littéraire de la Mouche à miel 2.

Les armoiries semblables ou presque pareilles qui se voient sur les volumes d'amateurs différents donnent

---

1. *Histoire de la Bibliophilie*, 8e livr., pl. C.
2. *Mémoires* de madame de Staal, édit. Collin, t. I, p. 129. — L'ordre bachique de la *Méduse* à Toulon, en 1712, avait fait relier ses *agréables divertissements* avec une *Méduse* sur la couverture.

lieu à des confusions qu'il est difficile d'éviter. Ainsi, j'ai vu des gens prendre un livre ayant appartenu à quelqu'un des Godefroy pour un volume de la bibliothèque de M. de Miromenil, parce qu'il y a des *hures* sur les uns comme sur les autres; croire qu'un volume des Rostaing, à la *roue d'or*, avait appartenu à Bossuet, parce qu'ils savaient que celui-ci avait des roues dans ses armes [1]; confondre les *trois têtes* des livres de M. de Machault avec celles qui figurent sur les volumes bien autrement recherchés de Girardot de Préfond; et, trompés sur le nombre, attribuer un livre de la bibliothèque de M. de Villette à celle de Mme de Pompadour, sans se rappeler que la marquise n'avait que *trois tours* dan ses armes, et non *six* comme le marquis.

En se trompant ainsi sur la provenance d'un livre, on peut du même coup s'abuser étrangement sur sa valeur. Il n'en est pas un, par exemple, à la marque de M. de Villette, qui vaille à beaucoup près le moindre de ceux qui ont appartenu à Mme de Pompadour. Choisis avec goût, habillés avec soin par Biziaux [2], qui

[1]. V. *Histoire de la Bibliophilie*, 6e livr. Le premier nom des Bossuet était *Rouyer*, de là ces *roues* dans leurs armes.

[2]. Sur un *Manuscrit* de la fin du XVe siècle, relié en maroquin rouge, avec dentelles et doublure de tabis, qui appartint plus tard au marquis de Blandfort, et fut payé, il y a trois ans, 740 francs à la vente Libri, on lisait au commencement cette note imprimée : « Relié par Bisiaux, rue du Foin-Saint-Jacques, n° 32. »

relia plus tard pour Beaumarchais[1], les livres de la bibliothèque de la marquise sont tous fort recherchés. Quelques-uns portent une inscription qui fait sourire quand on pense à la favorite qui les posséda la première. On lit au-dessus de ses armes : *Menus plaisirs du Roi!* C'est un souvenir de leur passage dans l'établissement où fut portée, après la mort de M<sup>me</sup> de Pompadour, une partie de sa bibliothèque[2].

Si la marquise paraît bien frivole pour avoir eu beaucoup de bons livres, quelques poëtes semblent bien pauvres pour en avoir eu de beaux. Ils en possédèrent cependant.

De ce nombre est Guillaume Colletet, avec qui nous allons revenir un instant au XVII<sup>e</sup> siècle. Oui, lui aussi, malgré sa médiocre fortune, il sut, dans sa ronsardique demeure du quartier Saint-Victor, rassembler quantité de fort beaux livres, d'une bonne et élégante

---

1. V. l'extrait d'une lettre de lui, en 1791, *Catal. des Autogr.* de M. Renouard, p. 6, n° 40.

2. La Dubarry eut aussi une bibliothèque à ses armes, avec la devise : *Boutez en avant.* Elle se composait de 1,068 volumes de toutes grandeurs, qui, vendus à Versailles, revenaient à 6,982 fr. 8 s. Les reliures, toutes en maroquin rouge, avec dorure sur tranche, faite par Redan, rue Chartière, au *Puits-Certain*, entraient dans cette somme pour 2,812 livres 12 sols. V. une lettre du bibliophile Jacob, dans *le Monde illustré*, 31 mars 1860, p. 214, 215.

reliure, qu'il marquait tous sur la garde d'un certain chiffre, lui rappelant à première vue le prix que lui avait coûté l'ouvrage le jour où il l'avait acheté. Son fils, le pauvre François Colletet, dont la misère trop réelle tant qu'il vécut se fut bien passée d'être impitoyablement immortalisée par Boileau, a parlé avec une poignante émotion de ces livres de son père, seul bien qu'il enviât peut-être dans son héritage, et qu'il dut se voir arracher comme le reste.

C'est au sujet du *chiffre* dont je viens de faire mention qu'il a dit un mot de ces livres si recherchés : « Ils sont tous marqués de la sorte, et j'en ai même appris le secret à quelques-uns lorsque sa bibliothèque fut vendue, vente qui tire presque des larmes de mes yeux et des soupirs de ma bouche toutes les fois que j'y pense... »

Patru, qui lui du moins, après une vie pauvre, n'a pas comme Colletet laissé un nom moqué, possédait aussi beaucoup de très-bons livres. On sait leur histoire, toute à l'honneur de Boileau, qui, voyant s'accroître sa détresse, lui donna la somme que valait sa bibliothèque, et ne lui en laissa pas moins la jouissance viagère. Patru aimait trop les livres pour ne pas désirer qu'ils fussent bien reliés, mais il était trop pauvre pour payer bien exactement cette dépense. Il

devait, j'en suis sûr, avoir sur la conscience quelque retard de payement avec son relieur. Je crois avoir deviné qu'un jour il l'en dédommagea. Pour payer de ses gages Richelet, qui avait été longtemps son secrétaire, il s'était mis à la rude tâche du *Dictionnaire* que celui-ci signa seul de son nom. D'autres, comme Bouhours, y travaillaient aussi pour le seul plaisir de se citer dans les exemples qu'ils ajoutaient à chaque mot. C'est une lettre écrite à Maucroix par Patru [1] qui nous renseigne sur ces procédés de collaboration qu'on croirait d'invention plus moderne. Dans les *mots* dont la rédaction échut à Patru, je suppose fort que se trouva le mot *relieur*. Richelet, moins amateur de livres, dut le lui céder de droit, et il n'y a pas le moindre doute qu'alors aussi Patru ne manqua pas l'occasion de se faire pardonner ses retards de débiteur par une petite réclame au profit de l'ouvrier qui travaillait pour lui. Voici la petite mention flatteuse qui termine l'article : « Oudan est un des meilleurs relieurs de tout Paris. » Or, de cet Oudan, pas un mot nulle part ailleurs. Je n'affirme pas la vérité de l'anecdote, mais je réponds de sa vraisemblance.

Quelques noms de relieurs de ce temps-là ne nous

---

1. Elle est du 4 avril 1677. D'Olivet l'a publiée.

sont parvenus que grâce à de petites indiscrétions de cette espèce, que je crois moins intéressées pourtant. Par une lettre de Montreuil, qui se vante d'avoir un assez grand nombre de livres, la plupart dans cette sombre reliure janséniste dont notre Capé a si bien retrouvé la sévère élégance, le nom de Michon, qui, à ce qu'il paraît, comptait parmi les bons ouvriers de ce temps-là, nous a été appris pour la première fois : « J'ay, dit Montreuil [1], icy ou à Paris, six cents volumes que Michon [2] m'a reliez en maroquin noir et rouge. »

Un ouvrage, où d'ailleurs nous nous attendions davantage à trouver des renseignements, le *Livre commode des adresses*, publié par l'apothicaire Blegny [3], sous le pseudonyme d'Abraham du Pradel, nous a donné quelques noms de relieurs célèbres en 1691 : Bernache, que nous n'avions pas trouvé cité autre part ; Denis Nyon, qui nous était connu par l'édit de

1. *Œuvres* de Montreuil, p. 300.
2. En 1718, dans la *Liste des maîtres relieurs et doreurs*, qu'on lira plus loin, se trouvent deux Michon, Jean-Louis et Pierre.
3. « Les sieurs Bernache et Nyon, dit Blegny, p. 91, fameux relieurs et doreurs près Saint-Hilaire, travaillent pour la Bibliothèque du Roy. » — Bernache était de ces libraires qui, malgré l'édit de 1686, n'avaient pas opté entre ce métier et celui de relieur, et qui exerçaient encore l'un et l'autre. V. plus haut p. 137. Il mourut en 1696.

1686 comme l'un des gardes de la nouvelle corporation des relieurs-doreurs; Éloy Levasseur, cité par le même édit avec la même qualité.

C'était, d'après La Caille [1], le plus habile relieur de ce temps-là. Cependant quelques lignes du *Longueruana* [2] nous apprennent que s'il avait perfectionné l'art de bien parer un livre, il n'avait pas, à ce qu'il paraît, celui de le rendre d'un usage très commode. Le secret de ces reliures à la *grecque*, dont nous avons parlé au commencement, et qui permettait d'ouvrir un livre jusqu'au fond, était alors perdu pour lui, comme sans doute pour les autres. Depuis on le retrouva, et le nouvel inventeur se fit breveter pour ce qu'on appela des reliures à *dos brisé*, qui ne sont autres, je le répète, que celles dont le procédé désappris par Levasseur et ses contemporains était, comme vous l'allez voir, pratiqué au XVIe siècle chez les Estienne.

« J'ai, dit l'abbé de Longuerue, un *Trésor* d'Estienne qui a quelque chose d'unique : c'est que, relié en deux gros volumes .., il s'ouvre dès qu'on le met sur la table, jusqu'au fond, comme s'il n'avait que cinq ou six feuilles. Un de mes amis en voulut faire de même de la *Concordance*, de Calvasio; mais Levas-

---

[1]. *Hist. de l'Imprimerie*, p. 287.
[2]. Page 86.

seur, quoique le plus habile relieur de Paris, n'en put venir à bout, et lui gâta son livre [1]. »

De cela l'on peut conclure, comme, au reste, de l'examen de toutes les reliures du XVIIe siècle, que si, au point de vue de l'invention dans l'art, l'ouvrier d'alors avait une grande supériorité sur les nôtres, il leur était inférieur pour la partie matérielle et de métier, chose pourtant fort essentielle. La commodité dans l'usage continuel du livre en dépend ; si elle manque, le livre, ne pouvant plus être aisément manié, court risque de n'être qu'un objet de luxe inintelligent, le hochet d'une manie.

C'est ce qu'alors on voulait souvent qu'il fût : une chose de montre, voilà tout. La fastueuse reliure était pour un volume ce que la riche livrée était pour un laquais. Une fois bien habillé, on s'inquiétait peu qu'il

---

[1]. Les relieurs de de Thou avaient le même talent. Nous avons vu relié en maroquin, à ses premières armes, chez M. Solar, un *Pline* in-8 de 1791 pages, dont la reliure avait toutes les qualités de souplesse et de commodité dont vient de parler l'abbé de Longuerue. Il avait appartenu à Ballesdens. — H. Estienne aimait ces sortes de reliures, et les avait mises à la mode. « Il faisoit relier, lit-on dans le *Scaligerana*, page 17, le grand Cicéron en un volume. » — Les reliures à *dos brisés*, auxquelles les Derôme avaient répugné, furent enfin reprises par une imitation intelligente des reliures hollandaises. V. Lesné, *La Reliure*, poëme, *notes*, p. 186-187.

fût ou non un utile et commode serviteur. Ce que dit Guy Patin quelque part, pour se moquer de je ne sais quel maniaque en adoration devant un livre, « relié en maroquin, lavé, réglé et à double tranche-file ; » ce que dit aussi La Bruyère de ces bibliothèques qui ne sont, à vrai dire, que des *tanneries* où, dès l'escalier, « on tombe en faiblesse d'une odeur de maroquin noir, etc., » ne sont pas choses exagérées [1].

On pourrait, sans chercher beaucoup, trouver à les appliquer, dans toute leur vérité, aujourd'hui encore. Seulement, le bibliophile qui ne lit pas ces beaux livres n'aurait pas, comme alors, l'excuse de leur reliure magnifiquement incommode.

---

1. « La plupart des particuliers qui forment des bibliothèques s'en font un vrai meuble ; ils en veulent un grand nombre, et que tout soit bien *relié*. Ils veulent que tout le monde voie ce meuble, dont ils se font une parure domestique, comme d'un sopha d'une belle étoffe d'or. » Grimarest, *Commerce de lettres curieuses et savantes*, 1700, in-12, p. 252.

## XX

La vanité d'avoir des livres se doublait d'une autre qui l'activait encore. Ce n'est pas pour le livre même, mais pour le blason à faire richement graver sur sa reliure qu'il était acheté. N'était-il pas, en effet, flatteur de faire répéter deux ou trois mille fois sur des volumes fraîchement reliés un blason aussi fraîchement inventé, et de se persuader qu'il était vrai à force de le multiplier? Marin, président du parlement d'Aix, dont M^me de Grignan parle si souvent à sa mère, se trouvait un jour dans la bibliothèque d'un homme d'origine israélite, qui s'était gratifié d'armoiries d'autant plus anciennes : il pouvait remonter jusqu'aux patriarches, il en usait. Marin, qui était homme d'esprit, dit avec malice en lorgnant l'écusson compliqué, et fei-

gnant de n'y pouvoir rien distinguer : « Qu'est-ce que cela? — Mes armes, répliqua l'autre. — Vrai! Eh bien, j'aurais juré des caractères hébreux![1] »

Souvent on n'y mettait pas grands frais. On ne faisait parader cette apparence de noblesse que sur des apparences de livres. Les fausses bibliothèques, où il n'y avait que le dos des volumes, furent à la mode pendant plus d'un siècle, depuis le temps de Sauval, qui en a longuement parlé [2], jusqu'à Turgot, qui, lui du moins, avait trouvé moyen de mettre de l'esprit très-mordant sur chaque volume de la bibliothèque imaginaire qu'il s'était ainsi faite. Les livres n'y existaient que par le titre, mais ce titre était spirituel. Beaucoup de réels en pourraient-ils donner autant [3] ?

---

1. Samuel Bernard avait, lui aussi, des livres à son écusson. Il est vrai qu'on l'avait anobli. V. *Histoire de la Bibliophilie*, 8e livr., pl. C.

2. *Antiquités de Paris*, t. I, p. 18-19.

3. Voir, sur cette fausse bibliothèque de Turgot, les *Souvenirs d'un Bibliophile*, par M. Tenant-Latour. Paris, Dentu, 1861, in-18, p. 194, 212. Voir aussi pour une autre semblable : *l'Espion dévalisé*, p. 47. — Dans un des pasquils de Le Noble, *la Bibliothèque d'Oxford*, 1690, in-12, les reliures servent comme moyen de satire contre le prince d'Orange et ses adhérents. On y trouve par exemple : *Le Cavesson des mylords dédié au Mal de Schomberg*, fol., 2 vol. reliés en peau de bœuf; *La Souricière des communes*, fol, 4 vol. couleur d'orange; *Le duc d'Orange*, in-12, petit vol en feuilles volantes; *La Reveüe Suedoise*, in-4, 3 vol. reliure de Dan-

Dans les bibliothèques d'apparat et de mode, où il entrait des volumes vrais, on avait souvent à regretter qu'ils ne fussent pas aussi chimériques que les autres. Ce n'était d'ordinaire que le rebut joliment paré des littératures de la galanterie ou des théâtres. Ceux-ci surtout fournissaient beaucoup. « Tous les poëtes de théâtre, écrit Louis Racine à son ami Chevaye de Nantes, le 3 avril 1749 [1], sont sûrs d'être imprimés et vendus, parce que nos jeunes financiers qui font des bibliothèques rassemblent tous les poëtes de théâtre, bons ou mauvais. Le théâtre de Danchet, — on l'imprimait, — fera nombre, comme bien d'autres. »

Faire nombre, voilà le mot et le grand point. Il fallait quelque chose qui foisonnât et qui remplît, en ayant un bon aspect. Une fois la bibliothèque pleine et faisant bien au coup d'œil, on venait s'y mirer dans les reliures éclatantes et dans les armoiries étincelantes, puis on n'y regardait plus. Les vers si facilement engendrés par le mauvais carton et la détestable colle qui servaient alors pour les reliures [2] pouvaient

---

nemark ; *Traité de l'Empire de la mer, relié d'écailles de tortue.* — Au commencement des *œuvres posthumes* de Gilles Boileau, 1670, in-12, se trouve un dialogue où les livres se disputent au sujet de leurs reliures.

1. *Correspond. littér. inédite de L. Racine,* 1858, in-8, p. 71.
2. *La Nouvelle Bigarrure,* 1754, in-12, t. XIII, p. 156-158. —

s'installer dans ces livres, et s'en nourrir tout à leur aise : on ne les dérangeait pas. « On m'a demandé, dit d'Argenson, une inscription pour le cabinet d'un homme qui ne lit jamais. J'ai composé celle-ci : *Multi vocati, pauci lecti*, beaucoup d'appelés, peu de lus. »

La Bruyère n'a pas désigné même par un pseudonyme le maniaque dont il se moquait tout à l'heure, mais les *clefs* y ont suppléé. C'était un financier du nom de Morel, dont le descendant, M. Morel de

---

Les vers étaient fort à craindre dans ces bibliothèques de millionnaires, où l'on ne remuait jamais un volume. Ils redoutent le mouvement, mais ils restent et dévorent partout où il y a absence d'agitation et de bruit. Ils y vont comme dans un cimetière. Voilà pourquoi la plupart de ces bibliothèques immobiles des faux amateurs du dernier siècle ont été si profondément rongées. Le maroquin ne les préservait pas. Les cuirs odorants les auraient sauvés; ils n'étaient pas en usage. Scarron, dans ses *Stances* à la Reine pour lui demander des livres (*Œuvres*, in-8, t. VII, p. 250), parle du *roussi* ou cuir de Russie, comme servant pour les reliures, mais ce n'était pas le même que nous connaissons, et il était d'ailleurs peu employé. Par une lettre du 31 mai 1823, que nous avons vue autographe, M. Mérimée père, alors directeur de l'École des beaux-arts, conseillait à M. Duchesne aîné de proposer à la Bibliothèque du Roi l'usage des cuirs odorants, si favorable à la conservation des livres, et que nous devrions adopter, ne fût-ce que pour imiter les Anglais, si engoués de ces sortes de reliures. On ne fit rien ou presque rien de ce conseil. — Lesné, p. 125, est d'avis que le meilleur préservatif serait d'employer, au lieu de la colle de pâte, la colle forte, comme font les Anglais.

Vindé, fut aussi bibliophile, mais avec une ardeur plus intelligente. Les *clefs* n'ont point parlé du relieur qui fournissait la splendide tannerie du premier Morel ; je le regrette, c'est ce qui m'importait le plus ici. Pope y a mis plus de complaisance. Dans sa *Quatrième épître morale*, faisant une sortie du même genre, il oublie le nom de l'amateur, mais n'oublie pas celui du relieur ; c'est de bon goût : d'autant que ce relieur ainsi nommé par lui est l'un de ceux que tout bibliophile, tout libraire, tout faiseur ou lecteur de catalogues doit le plus tenir à connaître : c'est du Seuil [1].

---

[1]. « Son cabinet, dit Pope, de quels auteurs est-il rempli ? Milord est curieux en livres, mais non pas en auteurs. Il vous en fait parcourir tous les dos, chacun avec la date de leur publication. C'est Alde qui a imprimé ceux-ci, et *du Seuil* qui a relié ceux-là. Admirez ces livres de vélin ou ces livres de bois magnifiquement décorés : Pour l'usage que milord en fait, ces derniers sont aussi bons que les autres. » On voit par ce dernier trait que les fausses bibliothèques étaient à la mode en Angleterre, comme chez nous. Les vrais amateurs n'y manquaient pas non plus. Locke était du nombre. On le voit dans ses lettres faire mainte recommandation pour les reliures de sa bibliothèque : il faut que celle-ci soit en veau, cette autre, en maroquin ; pour ce livre, dorez les tranches ; pour cet autre mettez, ce qui ne fut jamais fort en usage en Angleterre, mettez le titre sur le dos, etc. Il savait qu'on pouvait rire de ce goût si déclaré pour les belles reliures, et il écrivait : « J'aime mieux qu'à cet égard on me reproche trop de luxe qu'une indifférence fâcheuse. » — Pope, qui se moque des amateurs de livres, avait parmi ses amis le *bibliophile* Harley, comte d'Oxford, dont

Si vous n'êtes pas un peu amateur, ce nom ne vous dira rien sans doute ; mais si vous l'êtes, au contraire, que ne vous rappellera-t-il pas de magnifiques reliures de maroquin en toutes nuances, à filets et surtout à encadrements d'un goût parfait, dont nos relieurs modernes lui ont repris la disposition et le dessin, sans cesser de lui en faire honneur ! Tous les traducteurs et commentateurs de Pope mettent en note au bas du passage dont j'ai parlé, que du Seuil était « le relieur de Paris le plus fameux et le plus habile ». Ils auraient dû ajouter que cette habileté qu'ils vantent, du Seuil ne l'exerçait pourtant qu'en amateur.

Il n'était pas relieur de profession, il était prêtre. Nodier, qui faisait tous ses charmants articles d'après d'anciennes lectures vaguement rappelées, a dit dans l'un de ceux qu'il écrivit sur la reliure : « On croit que du Seuil était un ecclésiastique du diocèse de Paris. » *On croit* n'est pas assez dire ; il est certain que du Seuil était abbé. Dans quel diocèse ? c'est la seule question à résoudre ; mais celui de Paris, comme le veut Nodier, semble le plus probable. Du Seuil ne nous est connu d'une façon certaine que par le *Catalogue* de cette magnifique bibliothèque du comte Loménie de Brienne, qui, de l'aveu de son propriétaire,

tous les volumes en maroquin rouge, à filigranes d'or, portaient une étoile sur la couverture.

avait coûté au moins 80,000 livres [1]. On n'y voyait que des volumes à ses armes, en maroquin rouge, à tranche dorée et à compartiments [2]. Son fils, à qui il la laissa, la fit porter à Londres, où elle fut impitoyablement vendue chez James Woodman, le 24 avril 1724. La vente se fit avec un grand retentissement. C'est même par là, sans doute, que le nom de du Seuil arriva jusqu'à Pope. D'après ce qu'on lit dans l'avertissement du *Catalogue*, plusieurs centaines de ces volumes livrés aux enchères « avaient été *récemment* couverts en maroquin par M. l'abbé du Seuil. » Et plusieurs, en effet, portaient cette mention : *Corio turcico compactum per abbatem du Seuil* ; ou celle-ci, lorsque le livre était en français : *Relié en maroquin par l'abbé du Seuil.*

Les Anglais étaient alors friands de nos reliures, comme nous le fûmes plus tard de celles qui venaient de chez eux.

Un de leurs plus fins amateurs, milord Kenelm Digby, l'avait prouvé. [3] Quand sa fidélité à Charles I$^{er}$

---

1. *Mémoires inédits de Louis-Henri de Loménie, comte de Brienne*, 1828, in-8, t. II, p. 235.

2. Ces volumes aux armes de Brienne, qui sont d'incontestables spécimens des reliures de du Seuil, se présentent rarement dans les ventes. Nous en avons vu un en 1854, chez le libraire Potier.

3. Pour ce singulier Digby, par qui semble avoir commencé chez

l'eut exilé en France, il se consola par mille fantaisies intelligentes, et notamment en confiant la reliure de ses livres à Le Gascon, qui, du reste, ne lui ménagea pas la consolation : ses reliures pour Digby sont de ses plus exquises [1]. Le retour de Charles II à Londres entraîna celui de milord, qui, toujours fidèle, y mit tant d'empressement qu'il oublia ses livres en France. Ils y sont restés, car le pauvre Digby mourut en 1665, avant d'avoir eu le temps de les faire venir en Angleterre. La Bibliothèque impériale en possède un grand nombre, qui ne sont pas sa moindre richesse [2].

Le peu qu'il avait emporté avec lui aurait pu suffire pour donner aux bibliomanes anglais le goût des reliures du Gascon, comme les livres de M. de Brienne suffirent plus tard pour leur inspirer une très-vive admiration des reliures de l'abbé du Seuil.

Ce que nous avons dit tout à l'heure de ce relieur singulier est tout ce qu'on en sait.

---

nous la série *des excentriques* Anglais, voir les *Historiettes* de Tallemant, édit. à Paris, t. VII, p. 476, 478, et la lettre du 28 janvier 1685, où M^me de Sévigné conseille à sa fille la *divine* poudre de *sympathie*, qui était une des *magies* de milord.

1. On y trouve à la *tranchefile* les fils métalliques alternés avec les fils de soie qui sont l'indice qu'une reliure est du Gascon.

2. La *Gazette des Beaux-Arts* de 1863, 1er trimestre, p. 431, a donné la reproduction de la reliure d'un exemplaire de l'*Aristote* des Junte de 1552, in-fol., aux armes de Digby.

Sans cela son nom même, je crois, ne serait pas connu. On s'étonnera de voir un abbé reliant des livres. A l'époque dont il s'agit, ce n'est pourtant pas chose surprenante. Les gens de loisir, et les abbés comme du Seuil étaient du nombre, se donnaient volontiers de petits métiers agréables pour occuper leur temps et se procurer les moyens de vivre un peu mieux qu'avec le seul produit de leurs messes. Il y aurait tout un traité à faire sur ces abbés industriels pendant la Régence et sous Louis XV [1]. Le métier élégant et propre de relieur était de ceux qui devaient leur plaire. Il faut tenir compte à du Seuil de l'avoir préféré à d'autres.

Des gens du meilleur monde, qui n'en avaient besoin que pour s'amuser, l'avaient adopté comme passe-temps : ainsi l'ami de Jean-Jacques, Caperonnier de Gauffecourt, qui non-seulement s'était fait imprimeur, mais relieur, dans sa maison de campagne de Montbrillant, à deux pas de Genève [2]. Le petit volume de Levesque de Pouilly, *Réflexions critiques sur les sentiments agréables*, fut ainsi imprimé puis relié par lui en maroquin citron. Ce dernier talent lui était le plus

---

[1]. Nous n'en citerons qu'un exemple d'après l'*Almanach des Arts et Métiers* de 1766. On y trouve, rue de la Grange-Batelière, n. 7, « l'abbé Quinion, prêtre habitué à Saint-Roch et maître à danser. »

[2]. Brunet, *Manuel*, dernière édition, t. III, p. 1036

cher. Après y avoir mis son plaisir, il voulut en donner leçon. Trois ans avant sa mort, en 1761, « pour faire, comme dit sa préface, usage de sa vieillesse et de son heureuse oisiveté, » il écrivit un *Traité de la Reliure des livres*, et l'imprima lui-même, en 72 pages in-12, à vingt-cinq exemplaires [1], qui tous aussi furent reliés de ses mains. Gauffecourt voulait l'exemple après le précepte. Ayant dit comment il fallait relier, il prouvait qu'il reliait bien; mais sa preuve n'est pas fort bonne. L'inexpérience se fait sentir dans le travail : les filets sont poussés d'une main mal sûre, le titre est mal disposé, les marges mal rognées. Enfin, comme plus tard Lesné, qui se fit le poëte de la reliure, Gauffecourt, qui s'en était fait le théoricien, n'était pas un bon relieur [2].

---

[1]. Nodier dit à douze seulement, *Mélanges d'une petite bibliothèque*, p. 307.

[2]. Dudin, pour son *Art du Relieur*, qui parut dix ans après, fit bon usage du petit traité de Gauffecourt, mais il y a, je crois, injustice à dire, comme M. P. Lacroix, *Bulletin du Bibliophile*, 1863, p. 625, qu'il ne fit que le copier. Dudin avoue au reste, dans son avertissement, p. 1, le profit qu'il en tira pour son livre. — « A l'égard du traité de M. de Gauffecourt, dit-il encore p. 11, c'est un ouvrage imprimé à Lyon en 1762, de format in-8. Il en est très-peu venu à Paris. M. d'Hemery, inspecteur de la librairie, ayant bien voulu me communiquer un exemplaire qu'il a, j'ai trouvé l'ouvrage d'un homme d'esprit, qui connaît bien l'art. »

D'autres amateurs firent mieux que lui. Ce fut, il est vrai, quand l'obligation d'une pratique plus assidue leur eut été imposée par le besoin. Je parle des émigrés, qui, relieurs d'agrément avant la Révolution, furent relieurs par nécessité pendant leur exil à Londres [1]. Le comte de Caumont, qui en juin 1790 était établi au n° 3 de Portland-Street, fut le plus habile. Le petit-fils du maréchal de Feuquière s'était fait cordonnier, le comte de Clermont-Lodève était libraire, le vicomte Gauthier de Brécy était bibliothécaire d'un riche amateur anglais; lui, comte de Caumont, il reliait. « Je l'ai, dit M. de Brécy dans ses *Mémoires* [2], employé plus d'une fois aux compte et frais de M. Symmons, pour des livres que je lui donnais à relier. » L'abbé Delille, pendant son séjour à Londres, lui confia un exemplaire de son poëme des *Jardins*, que le comte lui rendit très-magnifiquement vêtu. Le prix de ce bel habit était de ving-quatre louis! Pour l'abbé, qui s'habillait lui-même alors à moins de frais, c'était beaucoup. Du reste on ne le pressait pas de payer. Il revint peu de temps après, et tirant un exemplaire de

---

1. Voir sur ces émigrés qui se firent libraires ou relieurs le *Bulletin du Bibliophile*, année 1848, p. 861.

2. *Mémoires véridiques et ingénus de la vie privée d'un homme de bien*, Paris, 1834, in-8, p. 286.

son poëme de la *Pitié*, qu'un autre noble émigré venait d'imprimer, il pria M. de Caumont d'en écouter quelques vers. C'était l'endroit où il est parlé de la duchesse qui fait des modes, du guerrier qui a pris le rabot d'Émile, etc. M. de Caumont, sentant l'allusion, était attendri. Ce fut bien mieux encore quand l'abbé, donnant à sa voix une plus vive expression, s'écria :

> Que dis-je ? ce poëme où je peins vos misères,
> Doit le jour à des mains noblement mercenaires ;
> De son vêtement d'or un Caumont l'embellit,
> Et de son luxe heureux mon art s'enorgueillit [1].

Le pauvre comte était touché jusqu'aux larmes. Il embrassa l'abbé, lui prit son exemplaire, et pour qu'il eût dit vrai en tout point, l'habilla très-richement, sans lui parler jamais d'argent pour cette reliure ni pour l'autre. Donnant, donnant : le poëme avait fait pleurer l'exilé, l'exilé habillait le poëme [2].

---

1. *Œuvres* de Delille, édit. en un vol., p. 93, 103, note 13. — De nos jours, en 1835, le prince Oginski, exilé de Pologne, s'est fait relieur à Paris, pour vivre. Son atelier, où il n'occupait que des Polonais, était à quelques pas de la barrière du Roule. On lisait au-dessus de la porte : OGINSKI, RELIEUR.

2. Le registre sur lequel M. de Caumont écrivait ses comptes appartient à M. Ferd. Grimont, chef de bureau à la division de la Librairie du Ministère de l'intérieur, qui en fera bientôt l'objet d'un

travail, dont l'intérêt n'est pas douteux. La reliure de ce registre en vélin blanc, avec filets et ornement admirablement dorés, est elle-même un spécimen exquis de l'art du noble relieur. Sur une estampille collée au revers de l'un des plats se trouve son adresse : CAUMONT, RELIEUR, 1, Flith-Street Soho-square. Il s'y trouvait à deux pas de la librairie de DU LAU, un autre noble émigré, ami et libraire de Chateaubriand, chez le successeur duquel nous avons découvert, au mois de septembre 1863, les sept volumes manuscrits de Beaumarchais, qui, grâce à nous, appartiennent aujourd'hui à la Comédie-Française.

## XXI

Nodier, dans l'article cité tout à l'heure, s'interrogeant sur l'orthographe du nom du relieur-amateur prototype de ceux-ci, dit : « Est-ce Desseuil, de Seuil, du Seuil? » Après ce que l'on a lu tout à l'heure, la question, je crois, n'est plus à faire.

Il se demande aussi, au sujet du nom de deux autres relieurs, bien du métier ceux-là, qui travaillaient, l'un vers le milieu du XVIII$^e$ siècle, l'autre à la fin du XVII$^e$ : « Est-ce Enguerrand, ou Enguérand? est-ce Boyer ou Boyet? La difficulté, ajoute-t-il raillant à moitié, est grande et peut-être insoluble. » Nous pouvons cependant la résoudre pour les deux points.

Dans les *Statuts et Règlements pour la Communauté des maistres relieurs et doreurs de la ville de Paris*, de 1699 à 1750, le nom du premier relieur à l'orthographe problématique se trouve indiqué auprès de ce-celui de ses confrères en industrie et en célébrité : Derome, Padeloup, Bradel, Ducastin, du Planil. Or, il est écrit Anguerand [1].

Pour l'autre, le cas n'est pas plus difficile. Si l'on trouve tantôt Boyet, tantôt Boyer, c'est tout simplement parce qu'il y eut un Boyer et un Boyet. Il y en eut même deux de chaque nom en même temps, comme on le voit par la liste de 1718. On y trouve : « Boyer (Luc-Antoine), *père*; Boyer (Estienne), *fils*. — Boyet (Estienne), *père*; Boyet (Bertrand), *fils*. »

En 1740, le libraire Gabriel Martin, qui fit tant de bons *Catalogues*, rédigeant un de ses meilleurs, celui de la riche bibliothèque du trésorier général du sceau

---

1. Dans la *Liste des maîtres relieurs et doreurs* en 1718, qu'on lira plus loin, on trouve deux Anguerand, *Étienne-Louis* et *Jacques*. C'est l'un d'eux qui, avec du Seuil, Boyer et Padeloup, relia pour l'abbé Rothelin. V. son *Catalogue*, 1746, p. vii. — Plus tard, il y eut un Pierre Enguerrand qui relia pour M. de Paulmy, à raison de 13 livres pour un in-folio en maroquin rouge, à tranche dorée, et pour 3 livres un in-4 conditionné de même. V. à l'Arsenal *le registre manuscrit des reliures de M. de Paulmy*, de 1770 à 1785, cité par M. P. Lacroix, *Bulletin du Bibliophile*, 1863, p. 601.

de France, M. Bellanger, écrivait, au sujet des livres de choix « sur toutes matières » composant ce cabinet : « La condition en est très-belle; la plupart sont en maroquin ou en veau, dorés sur tranche, de la reliure du célèbre Boyet, relieur du roy. »

Voilà Boyet, voyons Boyer.

Le père du Cerceau, recommandant au duc du Maine, dans la *Deuxième Épître* qu'il lui adressa, la lecture des excellents volumes dont on avait fait un choix à son intention, lui dit :

> Sur livres tels exercez vos talents,
> Tous sont complets et de bonne nature,
> *In-folio* reliés à profit,
> Dorés sur tranche et sur la couverture :
> Mieux n'auroit fait BOYER sans contredit.

Voilà un brevet de célébrité bien en règle, qui put consoler Boyer de ne pas relier pour le roi, comme son quasi homonyme Boyet. Sa clientèle, pour être moins haute, n'était pas moins distinguée.

Fléchier en faisait partie, grand amateur de livres à reliures anciennes, on l'a vu plus haut, et bon juge en reliures nouvelles, on va le voir. Il ne s'en fiait en effet qu'à Boyer pour la confection des siennes, même lorsque, devenu évêque de Nîmes, il fut obligé

de n'avoir plus sa bibliothèque à Paris. Le 28 janvier 1696, il écrivait à l'abbé Robert, en le chargeant de payer la copie qu'il faisait faire des procès-verbaux du clergé, restés manuscrits : « Il y a même un tome des procès-verbaux qui est rare et qu'on veut me vendre, que je vous prie aussi de vouloir payer, soit pour le livre, soit pour la reliure que Boyer, mon relieur, fera. »

Cela dit, il ne peut plus, je crois, y avoir d'équivoque sur les deux relieurs, Boyer et Boyet; ni doute sur leur époque. C'est à la fin du XVIIe siècle et au commencement du XVIIIe qu'ils travaillaient. L'erreur de Nodier, qui prend quelque part Boyer pour un doreur anglais [1], ne sera donc plus répétée. C'est bel et bien un relieur français. Quant à Boyet, Gabriel Martin nous l'a dit, il était relieur du roi, charge dans laquelle il avait sans doute succédé à Antoine Ruette.

Il eut lui-même pour successeur Dubois, qui, bien que fort habile certainement, ne nous serait guère connu sans son titre. Il ne figure, en effet, ni dans l'*Edit du roi du 7 septembre 1686, pour le Règlement des relieurs et doreurs de livres*, où sont nommés, comme

---

1. *Description raisonnée d'une jolie collection de livres*, p. 137.

gardes de la communauté, Éloy Levasseur, Guillaume Cavelier, Denys Nyon et Marin Maugras, cités par nous plus haut; ni dans les *Statuts et Règlements*, en vigueur de 1699 à 1750, et que nous avons aussi fait connaître tout à l'heure. En revanche, il est cité avec ses prénoms, *Louis-Joseph*, dans la liste de 1718. Les comptes royaux ne l'ont pas non plus oublié.

Sur les *Comptes de la grande trésorerie des Ordres du roy, pour les années* 1706 à 1712, nous le voyons qui reçoit, en 1707, la somme de 244 livres 10 sols pour 34 volumes reliés en maroquin rouge et en veau fauve. Deux ans après, il a relié encore 38 volumes en maroquin rouge, mais moins richement, et il ne touche que 193 livres; en 1711, pour 14 volumes de maroquin *incarnat*, c'est-à-dire du plus beau rouge, il lui est payé 102 livres 10 sols; et l'an d'après, 189 livres pour 10 statuts, 10 petits livres de procès et 6 *Catalogues des chevaliers*, en maroquin rouge. Les comptes ne donnent pas le détail des reliures, mais on se les figure aisément quand on a vu celles de la bibliothèque de Louis XIV en ses derniers temps, qui sont si recherchées quand elles ont l'emblème du soleil; et celles aussi des livres du Régent et du cardinal Dubois[1]. Les prix indiquent d'ailleurs qu'elles devaient

1. Voir sur cette bibliothèque le *Bulletin de l'Alliance des Arts*,

être belles. Ce ne sont pas, en effet, les prix courants qui, suivant l'*Almanach parisien* de 1774, marquaient seulement 12 ou 14 sols pour une reliure en veau; 1 livre 10 sols si la tranche était dorée, et 2 livres si la reliure était en maroquin.

En 1722, Dubois reliait encore pour le roi. Nous savons, en effet, par le *Journal de l'enfance de Louis XV*, que les 120 volumes composant alors la collection des Gazettes lui furent apportés « reliés par Dubois, son relieur ordinaire [1] ». Comme Boyet, il travaillait sans nul doute pour les particuliers : indépendamment de sa clientèle de cour, il avait sa clientèle de ville [2].

---

année 1842, p. 124-125, et surtout G. Brunet, *Fantaisies bibliographiques*, 1864, in-12, p 11-19.

1. Goncourt, *Portraits intimes du XVIIIe siècle*, p. 135.
2. Les relieurs du roi étaient ordinairement chargés de la reliure des livres *aux armes* qu'on voulait offrir à Sa Majesté, ce qui leur faisait une clientèle considérable : « Le relieur de la cour ne se presse pas, écrit d'Olivet à Bouhier en janvier 1741; cependant j'espère qu'il se lassera de faire attendre, et qu'enfin nos trois volumes de Cicéron seront presentez dans huit jours. » *Correspondance inédite du président Bouhier*, à la Bibliothèque impériale, t. IX, p. 338. — Les relieurs du roi et des princes ne prenaient d'autre enseigne que l'écusson de leurs augustes clients. Ainsi faisait, en 1772, Lemonnier le jeune, qui reliait pour le duc d'Orléans. Voici son adresse telle que nous la donne Dudin, qu'il avait aidé pour son *Art du Relieur* : « Rue Saint-Jean de Beauvais, vis à vis les maisons du collége, *aux armes d'Orléans*. » — Tous les relieurs logeaient encore à cette époque

C'est lui qui dut alors probablement travailler pour la belle bibliothèque formée au château de l'Étang-la-Ville par Mme de Chamillard [1], et pour celle du savant amateur Cisternay du Fay, vendue en 1725 avec un beau *catalogue* de Gabriel Martin [2].

Nous avons vu Dubois exécuter pour le roi de

---

dans les parages du mont Saint-Hilaire ; les règlements les y obligeaient ; mais après l'édit de 1776, qui les réunit aux papetiers-colleurs, ils purent, comme leurs nouveaux confrères, se répandre indifféremment dans tous les quartiers de Paris. *Mélanges tirés d'une grande bibliothèque*, t. Hh., p. 166.

1. *Mélanges de la Société des Bibliophiles*, 1856, in-8, p. 260.
2. Dans l'éloge que Fontenelle a fait de ce savant homme, il n'oublie pas de le louer de son goût des livres : « Il rechercha avec soin, dit-il, les livres rares en tous genres, les belles éditions de tous les pays, les manuscrits qui avaient quelque mérite, outre celui de n'être pas imprimés, et se fit à la fin une bibliothèque bien choisie et bien assortie qui allait bien à la valeur de 25,000 écus. » *Œuvres* de Fontenelle, 1767, in-12, t. VI, p. 653. — Le président Bouhier et l'avocat Marais, dans leur correspondance *inédite* qui est à la Bibliothèque impériale, n'ont pas pour cette vente une aussi vive admiration. Bouhier écrit à Marais, le 3 juillet 1725, après avoir lu le catalogue rédigé par G. Martin : « Cela sent moins le savant que le *bibliomane;* » et Marais lui répond le 8 : « Le jugement que vous portez du catalogue de M. du Fay est excellent : ce n'est pas là une bibliothèque, c'est une boutique de livres curieux faite pour vendre et non pour garder. » Voici le titre de ce catalogue : *Catalogus librorum bibliothecæ Caroli Hieronymi de Cisternay Du Fay, digestus et descriptus a Gabriele Martin, cum indice auctorum.* Parisiis, 1725, in-8.

riches reliures en veau fauve ; or, les livres de la bibliothèque de du Fay se contentaient presque tous de l'élégante modestie de cette parure [1]. C'était aussi le vêtement ordinaire des volumes de Guyon de Sardières, dont nous avons parlé déjà. Il collectionnait dans le même temps que du Fay, avec autant de bonheur que de goût. Parfois il se donnait la dépense, pour ses meilleurs livres, d'une reliure de maroquin vert, mais en somme ils valaient plus par eux-mêmes que par leur habit. C'est sans doute ce qui empêcha Mathieu Marais d'en être fort enthousiaste quand Sardières les lui montra. Il écrivit sur son *journal*, après sa visite, cette note presque froide : « J'ai vu chez M. Guyon de Sardières, fils de la célèbre M^me Guyon, une bibliothèque assez curieuse [2]. »

Le grand nombre des collections magnifiques rendait dédaigneux pour celles qui ne se distinguaient, comme celle-ci, que par le goût et par le choix. N'avait-on pas alors, par exemple, la bibliothèque du président de Ménars, citée déjà, qui réunissait tant de richesses différentes, où se joignaient aux livres achetés d'un bloc par le président à la vente de de Thou tant d'acquisitions nouvelles faites avec intelligence

---

1. Nodier, *Description raisonnée*, etc., p. 203-283.
2. *Journal de Marais*, 28 février 1723.

dans les trésors du passé et dans ceux du présent? Le nombre des livres y était si grand, qu'en 1718, lorsque le cardinal de Rohan eut acheté, comme nous l'avons dit[1], la partie de cette bibliothèque qui passait pour être la plus curieuse, il resta encore de quoi composer une collection égale, en quantité du moins, à celle que le président avait acquise des héritiers de de Thou. On n'y comptait pas moins de 8,000 articles. On en fit le catalogue en 1720, à La Haye, où ils avaient été portés et où ils furent vendus[2].

Parmi les bibliothèques rivales de celle du président de Ménars, et dignes d'éclipser, avec elle, les collections subalternes de Guyon de Sardières et de du Fay, on citait, dans la première moitié du règne de Louis XV, celle de l'académicien de Boze, formée presque entièrement de livres d'érudition, et dont une partie seulement, acquise en 1753 par M. Boutin et le président de Cotte, ne fut pas payée moins de 140,000 livres. Pour le reste, vendu l'année suivante et composé « de livres rares, bonnes éditions et riches reliures, » il fallut encore un catalogue de près de 200 pages[3].

---

1. V. plus haut, p. 122.
2. *Bibliotheca Menarsiana*, La Haye, 1720, in-8.
3. M. Bergeret possédait un exemplaire du *Catalogue* de Boze,

De Boze était un de ces amateurs enthousiastes qui, par l'étalage éloquent de ce qu'ils possèdent, inspirent aux autres le désir d'en avoir autant. Il rendait sa manie contagieuse; malheureusement il gardait pour lui son goût et son savoir. « Il a, écrit d'Argenson [1], persuadé à des ignorants bien riches de faire les mêmes acquisitions, sans qu'ils sachent en vérité pourquoi. »

L'abbé de Rothelin, qui, un peu auparavant, possédait un cabinet si riche, où la rareté des belles médailles le disputait à celle des beaux livres [2], avait été, comme de Boze, un amateur à propagande, re-

---

1753, in-8, où des notes manuscrites indiquaient qu'il avait beaucoup acquis aux ventes Hoym, Colbert, Rothelin, etc.

1. *Mémoires*, édition elzévirienne, t. I, p. 57.
2. Voir sur le cabinet de l'abbé de Rothelin, *Lettres d'une jeune veuve*, 1769, in 8, p. 155, 189, 274. — Le *Catalogue* de ses livres, publié en 1746, ne porte pas moins de 5036 numéros. — On y trouve dans l'*Avertissement*, p. vii, ces quelques lignes sur l'état des volumes : « Nous dirons que la condition en est très-belle en général, qu'il y a beaucoup de livres en grand papier, lavés et réglés; et qu'un grand nombre de relieures, soit en veau, soit en maroquin, sont des fameux Boyet, du Seuil, Padeloup, Anguerran. » Ce *Catalogue* est un des plus estimés parmi les 148 que G. Martin avait dressés d'après la méthode perfectionnée du P. Jean Garnier, jésuite, lorsqu'il mourut âgé de quatre-vingt-trois ans, le 2 février 1761, doyen de sa communauté. — Lottin, *Catal. chronolog. des Libraires*, 1789, in-12, 2e part., p. 121.

crutant partout, à force d'exalter ses richesses, des imitateurs, dont quelques-uns l'éclipsèrent.

Le comte d'Hoym fut de ceux-là. En 1714, il se trouvait déjà à Paris [1] en qualité de ministre plénipotentiaire du roi de Pologne, électeur de Saxe. Peu connu comme diplomate, il a pris sa revanche comme bibliophile. On ne sait qu'un fait de sa vie d'ambassadeur, et ce n'est pas une très-noble action. Voici ce fait : Notre manufacture de Sèvres ne pouvait lutter avec celle de la Saxe pour des porcelaines d'une certaine pâte. Vainement on s'ingéniait pour découvrir le procédé des Saxons. Le comte le donna. C'était une trahison, mais qui le mettait bien en cour, et dont il espérait tirer profit. Il se trompa; son maître l'électeur de Saxe se fâcha, M. d'Hoym fut disgracié [2], et dut s'en aller mourir à Nancy [3], près de Stanislas, rival malheureux du maître qui l'avait congédié. La vente de sa bibliothèque, qui eut lieu en 1738 par les soins de Gabriel Martin, révéla tout ce qu'il avait su amasser de richesses pendant dix-neuf ans qu'il avait collectionné. Jusqu'en 1736, en effet, il n'avait cessé d'acheter toujours ; or, il avait commencé en 1717.

1. *Nouvelles Lettres de la princesse Palatine*, 1858, in-18, p. 74.
2. Goncourt, *les Maîtresses de Louis XV*, t. I, p. 278.
3. *Bulletin du Bibliophile*, 1838, p. 131, 313.

Nous avons dit déjà de qui ce goût lui était venu. « L'abbé de Rothelin, écrit d'Argenson, l'a inspiré au comte de Hoym (*sic*), ministre du roi de Pologne, électeur de Saxe, à qui l'on a persuadé que, quoiqu'il ne fût rien moins que savant, il devait avoir les livres les plus rares en tout genre d'érudition, et les faire magnifiquement relier. » Si M. d'Hoym n'était pas savant, comme le dit trop sévèrement le marquis, il était éclairé; et avait fini par devenir un très-bon juge en fait de livres. On le sait par quelqu'un qui s'y entendait au moins autant que M. d'Argenson. C'est l'abbé Lenglet-Dufresnoy, qui dédia au comte d'Hoym, en 1731, son *Marot* in-4°. « Vous vous êtes formé, monseigneur, dit l'*Epître dédicatoire*, dans la connaissance exacte de nos bons auteurs. » L'abbé le remercie ensuite d'avoir acheté chèrement, pour le lui communiquer, le *Marot* édition de Niort 1596, et de lui avoir fait connaître l'unique exemplaire de la *Vray disant advocate des Dames*. Il termine par un éloge de la bibliotèque du comte, « bibliothèque, dit-il, si magnifique, si nombreuse, si bien choisie, qu'elle pourrait à juste titre passer pour un prodige de la littérature. »

Le comte acheta beaucoup à la vente du Fay en 1725[1], et davantage encore, en 1728, à celle de

---

1. *Ducatiana*, t. II, p. 374.

Colbert, où l'abbé de Rothelin eut à se repentir de s'être fait un terrible concurrent, en lui donnant le goût des livres : « L'on continue, lisons-nous dans les *Nouvelles à la main,* sous la date du 20 août 1728, la vente de la bibliothèque de M. feu Colbert. La semaine passée, M. le comte d'Hoym, ambassadeur du roi de Pologne, acquit (par enchère de 5 livres) sur M. l'abbé Rothelin, pour 3005 livres, la Bible de Mayence, 2 vol. in-folio[1]. »

On ne doutera plus, après tout cela, que le comte d'Hoym ne fût un amateur aussi intelligent que riche, aussi entendu que magnifique.

Il n'en faisait pas moins, à l'occasion, d'assez lourdes fautes.

Quand le gentilhomme se réveillait sous le bibliophile, adieu le bon goût de celui-ci. Un jour, pris de la manie qu'il avait d'appliquer partout ses armoiries, ne les fit-il pas mettre sur les plats d'un livre, le *Diodore de Sicile* d'Amyot (Beys, 1554, in-fol.), dont le dos portait les armes et la devise du cardinal de Bourbon! Ne pas respecter mieux un des rares volumes qui avaient survécu à la dispersion d'une des plus

---

1. *Bulletin du Bibliophile,* juillet 1846, p. 8.. — A la vente du comte d'Hoym, dix ans après, le prix de ce même incunable, adjugé au cardinal de Rohan, ne dépassa pas 2,000 livres.

précieuses bibliothèques du XVIe siècle, n'est-ce pas un crime de lèse-bibliophilie? Que ce livre cependant reparaisse dans une vente, et vous verrez à quel taux il sera poussé. Ce contre-sens de l'écusson du comte d'Hoym : *A deux fasces parallèles*, et le collier de l'aigle blanc accolé au *lis* du cardinal de Bourbon et à la devise *Superat candore et odore*, sera pour l'amateur d'un prix sans pareil, d'un ragoût merveilleux[1].

On ne sait pas au juste quel était le relieur du comte d'Hoym. Ce fut Dubois sans doute dans les premiers temps, et ensuite Padeloup, dont la réputation était déjà très en vue au plus beau moment de la bibliothèque du comte. On a cru que Boyer avait relié pour lui, parce qu'il possédait cent vingt-deux volumes en maroquin rouge plein au dedans comme au dehors, et de plus toute la collection des *auteurs Dauphins*, reliés par cet habile ouvrier ; mais ces livres lui étaient venus tout parés de l'une des ventes où sa collection trouva tant à glaner, peut-être même de celle de Colbert, en 1720, où nous avons vu qu'il acheta beaucoup.

Quoi qu'il en soit, G. Martin, qui vendit les livres du comte à l'hôtel de Longueville, ne manqua pas de

---

1. V. dans l'*Histoire de la Bibliophilie*, 6e livr., pl. B, les armes du comte d'Hoym, et dans la 7e, pl. 31, une reliure aux armes du cardinal de Bourbon.

mentionner dans le catalogue: ces reliures de Boyer, afin de relever par le nom du relieur le prix des livres à vendre.

1. *Catalogus librorum bibliothecæ Caroli Henrici, comitis de Hoym, olim regis Poloniæ Augusti II ad regem christianissimum legati, digestus et descriptus a Gabriele Martin, bibliopola parisiensi, cum indice auctorum alphabetico. Parisiis, 1738, in-8.*

## XXII.

Padeloup était d'une famille de libraires-imprimeurs, connue depuis le temps de Louis XIII [1], dont il absorba la réputation dans la sienne. Vers 1740, il était relieur du roi, et travaillait pour toute la famille royale. Nous avons vu son estampille : « Padeloup, relieur du roy, place de Sorbonne, à Paris, » sur des livres de la bibliothèque de la reine Marie Leckzinska, et sur

---

1. La Caille, *Histoire de l'Imprimerie et de la Librairie*, p. 279; Lottin, *Catal. chronol. des Libraires*, 2ᵉ part., p. 135. — Nous verrons plus loin, dans la *liste* de 1718, qu'il y eut deux branches de la famille des Padeloup. Celui dont nous parlons devait être Philippe, dont le père, qui avait le même prénom, était mort en 1728.

quelques-uns de ceux de la bibliothèque du Dauphin, notamment sur l'immense in-folio de J.-B. Massé, la *Galerie de Versailles* [1].

C'est pour cette auguste clientèle, et pour les amateurs, dont le nombre croissait de son temps, qu'il se livrait à toutes les fantaisies de sa main, si habile à pousser une dentelle à petit fer, si ingénieuse à disposer les compartiments d'une reliure avec ou sans dorure, et dont rien ne surpassait l'adresse, sinon le goût, lorsqu'il fallait marqueter de maroquin citron, rouge et vert le volume qu'on doublait ensuite de maroquin ou de tabis, avec gardes en papier doré [2].

Avec lui, l'art du XVIe siècle, accommodé un peu à la mode moins sérieuse de son temps, semblait être revenu.

---

1. Le relieur du roi après Padeloup fut Louis Douceur, dont la famille était dans le métier depuis 1718. Il demeurait rue du Mont-Saint-Hilaire. Il est nommé dans l'*Essai sur l'Almanach général d'indications d'adresses*, etc., 1769, in-8, art. *Des relieurs et doreurs de livres*.

2. Après lui on ne fit plus guère de reliure à *compartiment*. Dudin, en 1772, parlant, p. 107, « de cette magnificence de dorure et de pièces de rapport, » dit : « Elle ne se pratique guère. » — Pour quelques-unes des *reliures à mosaïque* dans lesquelles excellait Padeloup, V. le *Catalogue Cigongne*, p. 311, 389, celui de de Bure, p. 55, et le dernier *Catalogue* de Nodier, p. 312.

Derome reliait avec moins de fantaisie et plus de solidité ; le maroquin plein était son fait. Il le guillochait de dorures élégantes et sobres, imprimait sur le dos, entre les nervures, son joli fer de l'oiseau aux ailes déployées, quand c'était un volume de choix et recommandé, mais c'était tout. Il ne lui fallait rien demander des arabesques à petit fer ni surtout des marqueteries et des mosaïques de Padeloup. Celui-ci était l'artiste à qui il faut laisser faire ce qu'il voudra ; l'autre était l'ouvrier qui attend la commande, fait ce qu'on veut qu'il fasse, et le fait bien.

Derome était d'une docilité parfaite. Les amateurs l'aimaient fort. Leur exigence était ce qu'elle sera toujours, impatiente et minutieuse. Nous avons vu une note envoyée à Derome par Naigeon de la part du célèbre amateur Hangard d'Hincourt [1], avec un grand nombre de volumes à relier ; et l'on ne peut se faire une idée de la minutie des recommandations. Naigeon était déjà pour les livres des autres ce qu'il fut plus tard pour les siens [2]. Je répondrais que Derome suivit les ordres de point en point, et que Naigeon fut con-

---

[1]. Sa bibliothèque, une des plus belles du temps, fut vendue en 1786. Née de la Rochette en fit le catalogue.

[2]. Voir sur Naigeon et ses manies de bibliomane, Renouard, *Catalogue de la bibliothèque d'un Amateur*, t. I, p. 54.

tent, si toutefois il pouvait l'être. Le relieur n'en fut pas payé plus vite. L'envoi des livres et de la note datait du 21 octobre 1781; le payement, qui s'élevait à la somme de 771 francs pour quarante-quatre volumes in-12 et un in-8º, reliés en maroquin rouge, ne fut effectué que près de deux ans après.

Derome avait-il fait attendre, et lui rendait-on la pareille ? J'en serais surpris, car la prestesse à faire le travail et la promptitude à le livrer comptaient parmi ses qualités les plus rares. Pour un livre assez fort que nous avons vu, il ne mit pas plus de deux jours ! L'amateur ravi le constata par une note sur la garde [1]. Le volume n'en est pas moins fort bien relié en bon maroquin rouge à filets, bien doré sur les tranches, bien cousu « avec ficelle et vrais nerfs, » solidement endossé de parchemin, comme l'exigeait, » sous peine de trente livres d'amende, » l'article XIII des statuts de 1686 [2].

Il fallait alors une grande activité aux relieurs en

---

1. *Archives du Bibliophile*, t. II, p. 400.
2. Les *règlements* étaient plus sévères encore en 1750; on y trouve, à l'art. 30 : « Seront tenus les maîtres relieurs, de coudre les livres, au plus à deux cahiers, avec ficelle et vrais nerfs, de les endosser avec parchemin et non papier, et, en cas de contraventions, lesdits livres seront refaits aux dépens des contrevenants, qui seront en outre condamnés à une amende de trente livres pour chaque volume. »

vogue pour satisfaire à toutes les commandes. Les riches amateurs étaient plus nombreux que les bons ouvriers. Je citerai les trois plus célèbres du XVIII<sup>e</sup> siècle, après le comte d'Hoym : en tête, le duc de La Vallière, dont la bibliothèque fut vraiment sans pair, on peut le dire.

Rien ne coûtait au duc pour satisfaire sa passion. Un livre rare, quel qu'en fût le prix, lui était acquis d'avance, et c'est par brassées que le lendemain de quelque vente célèbre on portait les livres précieux à son hôtel de la rue du Bac. En 1771, il acheta d'un bloc, pour 20,000 livres, la collection complète du bibliophile Bonnemet, et l'affaire fut bonne. Quand la bibliothèque du duc fut mise elle-même aux enchères, les livres de Bonnemet furent de ceux qui se vendirent le plus cher[1]. Le Suédois Liden vit, en 1770, la bibliothèque de M. de La Vallière, et il estima qu'elle pouvait bien se composer de 30,000 volumes, « tous reliés en maroquin et dorés[2]. » Au commencement de 1784, époque de la vente, le nombre en était

---

[1]. Tous les livres en étaient excellents, surtout les français, « des meilleures éditions, et de reliures parfaites. » G. Peignot, *Répertoire bibliographique*, p. 82.

[2]. A. Geffroy, *Notices et Extraits de manuscrits qui sont conservés dans les bibliothèques et archives de Suède*, 1856, in-4, p. 427.

presque doublé. Il en fut fait deux parts. L'une, qui se composait de 5,668 articles, fut décrite avec soin par G. de Bure dans un excellent catalogue. Mise aux enchères, elle rapporta 464,677 livres [1]. L'autre partie, dont Nyon rédigea le catalogue en 6 vol. in-8°, et qui comprenait 27,000 articles environ, fut achetée tout entière par M. de Paulmy, et jointe à sa propre collection. Le tout, acheté un peu plus tard par le comte d'Artois, devint, comme on sait, le principal fonds de la Bibliothèque de l'Arsenal.

La collection de M. de La Vallière dépassait les proportions de celle d'un particulier. C'était une bibliothèque de roi. Celle de M. Girardot de Préfond, qui se fit auprès une réputation presque égale, n'était, pour nous servir d'une expression du temps, qu'un *cabinet*. On n'en avait pas vu jusqu'alors de plus merveilleux. Liden, qui le visita, met les richesses qu'il y put admirer presque au-dessus de celles qui l'avaient émerveillé chez M. de La Vallière. « J'ai, dit-il [2], été surpris de trouver une pareille collection chez un particulier. Elle consiste exclusivement en

---

1. *Notices et Extraits*, etc. — « Ces mêmes volumes, dit avec raison M. Geffroy, livrés aujourd'hui aux chances des enchères, donneraient plusieurs millions. »

2 *Notices et Extraits*, etc., p. 426.

livres rares, si nombreux qu'on ne les trouverait certainement pas dans cent autres bibliothèques. Le propriétaire est enthousiaste de ces raretés. Tous ces livres sont admirablement reliés, en maroquin avec dorure. »

Cette collection, visitée en 1770 par notre Suédois, était la seconde que Girardot de Préfond se fût donné le plaisir de former. Il n'avait trouvé que ce moyen de se consoler de la vente de la première, dont il s'était défait en 1757, « je ne sais, dit Liden, par suite de quelle circonstance. » Ce n'était peut-être que pour faire mieux. Sa nouvelle bibliothèque fut en effet bien supérieure à l'autre pour le choix des livres et leur condition. Il est aisé de distinguer ceux qui proviennent de la seconde. Sur ceux-là, Girardot de Préfond s'était contenté de faire graver son nom en lettres d'or, ou d'appliquer sur la garde de la reliure les *trois têtes* qui sont ses armes; tandis que, pour les autres, il fit coller sur la garde un écusson de maroquin vert avec cette inscription en lettres d'or : *Ex musæo Pauli Girardot de Préfond*. Il dut aussi se séparer de ce trésor, et cette fois ce fut, dit-on, aux instances trop pressantes de ses créanciers[1]. Un jour, la plus belle

---

1. Brunet, *Manuel*, nouvelle édition, t. II, p. 552.

partie de sa bibliothèque fut emportée de l'hôtel qu'en quittant la rue de Touraine 1 il était venu habiter rue du Sentier 2. Le comte de Mac-Carthy la lui avait payée 50,000 livres. Il la fondit dans la sienne, qui, vendue en 1817, produisit la somme énorme de 404,746 francs.

Gaignat, rival de Girardot de Préfond en bibliomanie, n'eut pas de ces crève-cœur. Il ne forma qu'une collection, et il la garda toujours. C'est par désespoir qu'il l'avait faite après la mort de sa femme et de sa fille qui n'avait que douze ans 3. Ses livres et ses tableaux lui remplacèrent tout. Il était riche et, receveur des consignations des requêtes du Palais, il avait une bonne charge, bien payée. Tout passa dans la satisfaction de son goût pour les tableaux et les livres. « Ce n'était, dit Grimm 4, qui le juge sévèrement, ni un homme d'esprit, ni un homme de goût, mais comme il n'achetait réellement que pour s'amuser, l'expérience lui tenait lieu d'un naturel plus heureux; et, ajoute-t-il, son cabinet a cela de particulier sur tous les cabinets connus de Paris que tout y est

---

1. *Notices et Extraits*, etc., p. 427.
2. *Almanach de Paris* pour 1781, p. 96.
3. *Correspondance* de Grimm, 17 mars 1768.
4. *Ibid.*, 15 avril 1768.

d'un choix exquis, et l'on n'y trouve rien de médiocre. »
Une des prétentions de Gaignat était de n'avoir que des livres uniques [1]. Il se mirait d'avance dans le catalogue qui en serait dressé après lui, et pour lequel il avait fait un legs considérable à de Bure, qui le rédigea. L'espoir de ce bonheur posthume fut un des grands charmes de sa vie. Pour en être bien assuré, pour n'avoir pas à douter que sa bibliothèque serait mise en vente et illustrerait son nom par quelque grande bataille des enchères, il écrivit à ce sujet une clause spéciale dans son testament [2]. Bien lui en prit : sans cette clause, sa collection eût été enlevée en bloc par l'impératrice Catherine, qui avait fait faire les offres les plus magnifiques [3].

Avec de pareils amateurs, de tels enthousiastes du livre, on comprend que le métier de relieur fût devenu excellent à Paris. Les meilleurs, se sentant nécessaires, exploitaient leur célébrité. Ils en tiraient vanité et profit.

Padeloup avait souvent signé ses reliures. Son fils, qu'on appelait Padeloup le jeune, signa plus souvent

---

1. *Mémoires secrets*, 1er août 1767.
2. *Ibid.*
3. *Ibidem*, et *Correspondance* de Diderot, 1re édition, t. III, p. 37, 49.

encore celles qui sortaient de ses mains. J'en ai vu plusieurs où il s'était donné cette satisfaction d'amour-propre, notamment un *Psalterium* elzévir, très-joliment habillé de maroquin à compartiments, qui se trouvait chez M. Cigongne [1].

Derome se donnait plus rarement les vanités de l'estampille, mais il se dédommageait en se faisant payer très-cher, surtout pour ses belles reliures *à l'oiseau*. On ne lui donna pas moins de 450 livres, par exemple, pour celle des peintures antiques de Bartholi. Lors de la vente des livres de M. Gouttard, en 1780, de Bure fit sonner bien haut dans la préface du *Catalogue* que la plupart des reliures étaient de lui. « Les livres reliés dans ce *Catalogue*, y est-il dit, sont en partie reliés par le célèbre Derome, le phénix des relieurs. »

Quatre ans après, chez M. de la Vallière, ce fut encore mieux : « La beauté, le luxe et la profusion

---

[1]. Je citerai encore un exemplaire sur vélin du *Recueil des Chansons* de Moncrif, 1745, in-8, qui se trouve à l'Arsenal, magnifiquement relié en maroquin rouge, avec cette inscription : « Relié par Padeloup, relieur du roi, place Sorbonne. » C'est pour M. de Paulmy qu'il avait relié ce volume. Bradel travaillait aussi pour le riche amateur, et, afin d'être mieux sous sa main, il s'était logé à l'Arsenal même, cour des Célestins. Se trouvant en lieu de franchise, il en usait pour être, ce qu'on défendait ailleurs depuis 1686, libraire et relieur.

des reliures élèvent à des prix extraordinaires les livres les plus communs, » lit-on dans les *Mémoires secrets*. Tout passait, grâce à l'habit. « Les reliures des Padeloup et des De Rome (*sic*) ont fait valoir beaucoup de drogues [1]. »

Le métier de relieur était donc à l'apogée de la renommée et du gain. C'est qu'il était bien près de la décadence dans l'art.

Heureusement, la renaissance ne s'en est pas fait attendre.

1. *Mémoires secrets*, 21 février 1784. — L'une des qualités de Derome était la solidité, pour laquelle il avait encore perfectionné les procédés de du Seuil. Dans le maroquin, et surtout le veau, il faisait merveille ; mais en bien des parties de son art, surtout pour la rognure des pages, il péchait souvent d'une façon cruelle, irréparable. Dibdin ne cesse de lui en faire reproche dans sa visite aux imprimés et manuscrits du roi, dont la plupart avaient été reliés par lui. V. son *Voyage bibliogr. en France*, t. III, p. 211, 268, 279, et surtout p. 309, où il dit, à propos du *Priscianus* in-folio de Spire, 1470 : « Dès la première vue, je reconnus le fatal système du rogneur. La première page du texte a perdu, si je puis dire, sa tête et ses épaules ; ce qui n'est pas surprenant quand on lit sur la gauche : *Relié par Derome, dit le jeune*. Le croiriez-vous, près de la moitié des miniatures sont coupées par le haut ! » — Ce n'est pas le seul tort que le manque de soin des relieurs puisse faire aux livres. En intervertissant l'ordre des cahiers dans un volume, ils peuvent causer de graves erreurs. L'exemple que je prendrai vient d'Espagne, où l'on relia toujours mal, comme le disait déjà Mme d'Aulnoy (*Relation du Voyage d'Espagne*, 1699, in-12, t. III,

p. 212). — Le relieur de la Bibliothèque de l'Escurial, ayant à relier l'ouvrage d'Ibno-'l-Abbar, dont voici le titre :*Al-Hollato's-Siyard*, dans lequel se trouve une biographie des princes et nobles d'Espagne qui furent poëtes, mit toutes les pages à sa fantaisie, c'est-à-dire dans un ordre désordonné qui, ayant été malheureusement suivi par Casiri, amena dans la chronologie poétique de l'Espagne un trouble des plus étranges. M. Dozy l'a enfin découvert et réparé au tome Ier de ses *Recherches sur l'Histoire politique et littéraire de l'Espagne pendant le moyen âge.* V. le *Bulletin du Bibliophile belge*, t. VI, p. 415.

# XXIII

Après la Révolution, si naturellement funeste aux relieurs, dont l'industrie tout aristocratique admettait des insignes qu'elle-même proscrivait[1], et employait,

[1]. La Convention rendit an l'an II un arrêté portant : « — *Art. VII.* Les fabricants de papier ne pourront se servir désormais de formes fleurdelisées ou armoriées. Les imprimeurs, *relieurs*, graveurs, etc., ne pourront employer comme ornement aucun de ces mêmes signes. —*Art. VIII.* Dans les Bibliothèques nationales, les livres reliés porteront R. F. et les emblèmes de la Liberté et de l'Égalité. » — L'article II portait qu'il ne fallait pas enlever les insignes royaux sur les reliures déjà existantes. M. de Chazet fut moins indulgent que la Terreur. En 1816, il voulait qu'on refît la reliure de tous les livres aux armes impériales, ce qui lui valut de M. Barbier une fort curieuse lettre. V. le *Bulletin de l'Alliance des Arts*, 10 décembre 1846, p. 201.

comme luxe, le cuir, chaque jour plus rare, qui lui était si nécessaire pour les souliers de ses soldats [1], il y eut enfin dans la décadence un moment de répit, je ne dis pas encore de réveil.

Auprès des livres à reliure ancienne, qui avaient à si grand'peine défendu leurs armoiries contre Louvet et Mercier [2], des livres à reliure nouvelle purent venir s'étaler. Cette nouvelle reliure n'était pas brillante. Le papier maroquiné y remplaçait le maroquin absent, et Meslant, qui n'eût été qu'un *camelotier* [3] du temps de Derome, y faisait l'office d'un relieur en

---

[1]. *Bulletin du Bibliophile*, décembre 1863, p. 627.

[2]. *Bulletin du Bibliophile*, 1847, et MM. de Goncourt, *Histoire de la société française pendant la Révolution*, 1re édit. in-8e, p. 71. — Louvet, dont le père était de la Confrérie des papetiers-relieurs, et avait pu juger ainsi de l'abus des hommages des livres bien reliés, demanda par une lettre à la *Chronique de Paris* du mois de décembre 1789, que l'on convertît en dons patriotiques « ces gros almanachs royaux, reliés en maroquin rouge, avec de l'or anti-patriotique sur tous les bouts, » dont son père était forcé de faire un présent annuel aux premier, deuxième, troisième et vingtième commis. — Un article que fit Mercier dans le *Journal de Paris* contre les livres trop bien reliés et dorés lui valut cette épigramme :

> Mercier, en déclamant contre la reliure,
> Pour sa peau craindrait-il un jour?
> Que le bonhomme se rassure,
> Elle n'est propre qu'au tambour.

[3]. On appelait *camelotes*, selon Dudin, p. 107, « les petits livres

renom[1]. Elle suivait l'époque et ses modes : elle était démocratique, et moins un vêtement qu'un déshabillé. Le livre avait, lui aussi, sa carmagnole.

Bradel, mieux encore que Meslant, sut y exceller par une imitation intelligente des cartonnages allemands[2], qu'on désigne encore par son nom. Il fit ainsi à son nom une célébrité qui, sans cela, lui eût manqué, puisque les travaux de son père à l'Arsenal pour M. de Paulmy n'avaient pu la lui faire.

A Bozérian l'aîné, et surtout à Courteval, qui, plus modeste que l'autre, dans son atelier du mont Saint-Hilaire, inventa la *gaufrure* vers 1810, ainsi que le papier granit[3], et n'eut que le tort d'imiter parfois trop

---

d'*Heures* ou de dévotion vendus à bas prix. » Par suite, les relieurs de ces *camelotes* furent appelés *camelotiers*. Lesné, *la Reliure*, poëme, 1820, in-8, p. 163, 207.

1. Meslant obtint pour l'emploi, dans ses reliures, du papier-maroquin de MM. Bœhn et Rederer, de Strasbourg, une médaille de la *Société d'encouragement*. (V. son *Bulletin*, t. IV, p. 230, XII, 120.) Il faisait ses reliures, avec filets et dos doublé de parchemin, au prix de 2 fr. 50 pour l'in-4, de 1 fr. 20 pour l'in-8, et de 1 fr. pour l'in-12.

2. Le procédé de Bradel n'est réellement qu'une imitation des reliures allemandes. Lesné, p. 131, 133. — Le relieur de Vienne, Lichtscheild, dont Strauss fut l'apprenti avant d'être un célèbre musicien, y excellait.

3. Lesné, *la Reliure*, poëme, p. 196, 121.

servilement les *dorures anglaises* alors à la mode[1], on dut enfin des reliures plus complètes et plus sérieuses.

Bozérian tomba comme Courteval dans le tort de l'imitation anglaise, avec plus d'excès encore[2], sans se racheter par aucune invention, aucun progrès réel. Son seul mérite, que partagea son frère, Bozérian le jeune, fut de faire de bons ouvriers, devenus depuis d'habiles maîtres.

Bozérian l'aîné, qui, M. P. Lacroix l'a dit avec esprit, « prodiguait en même temps la dorure, le tabis, la mosaïque, et le mauvais goût, » se faisait payer très-cher[3], pour faire croire qu'il avait du talent. Il n'arriva qu'à la fortune. Sur la fin de sa vie, il était riche de plus de 500,000 francs. Il crut bon alors de se donner le luxe d'une bibliothèque; il la gâta en la reliant lui-même. « Ses reliures, selon M. P. Jannet[4], n'ont qu'une qualité, mais une grande : les volumes sortis de ses mains ont assez de marge pour pouvoir

---

1. Lesné, p. 135, *Bulletin du Bibliophile*, 1863, p. 628.
2. Il n'alla pourtant pas jusqu'à vouloir, comme les Anglais, des matières spéciales suivant les livres qu'ils reliaient : du cuir de cerf pour les volumes sur *la chasse*; de la peau de renard pour l'histoire de Fox, dont le nom signifie *renard!*
3. Voir *Catalogue* Renouard, 1854, in-8, p. 10.
4. *Revue Européenne*, 15 août 1859.

être reliés de nouveau[1]. » Son frère fut plus habile et avec plus de goût. Quand Dibdin vint à Paris, sous la Restauration, c'était le relieur *fashionable*, comme il l'appelle [2].

Thouvenin fit mieux encore. Le réveil date vraiment de lui. Son premier mérite fut la solidité [3]. Il arriva peu à peu ensuite à l'élégance, au goût, à la délicatesse, enfin à la perfection, sans devoir rien à personne, pas même aux Anglais, qui arrivèrent à l'imiter, au lieu de l'avoir pour imitateur [4].

Si pendant longtemps les reliures de Thouvenin furent d'une ornementation pesante et baroque, au moins pouvait-on remarquer le soin avec lequel le livre était battu, cousu, endossé ; la fermeté du

---

[1]. S'il épargnait ses livres par la rognure, il n'épargnait pas toujours ceux des autres. Aussi est-il compris par Dibdin, t. III, p. 341, parmi les massacreurs des volumes de la Bibliothèque du Roi.

[2]. *Bibliographical Decameron*, II, 498.

[3]. Ce mérite lui venait de ses anciens, Linius père et Purgold, prédécesseur de notre Bauzonnet.

[4]. Ch. Lewis entre autres, que Dibdin a tant vanté, *Voyage Bibliographique*, t. III, p. 160, 234, IV. 120, s'est inspiré souvent de lui. Il suivit l'École française, réveillée par Thouvenin, plutôt encore que celle de son compatriote Robert Payne, si célèbre à Londres vers 1766 pour ses reliures en maroquin olivâtre, dites *à la vénitienne*.

carton, rendu égal et dur par un laminage intelligent ; la sûreté de main dans l'application des dentelles et des filets noirs combinés avec les filets d'or ; la précision enfin, ainsi que la netteté de ces gaufrages dont il n'eut que trop la manie. Ce n'était pas de bon goût, mais c'était bien travaillé. Habilement conseillé par les amateurs, qui se formaient en le formant, Thouvenin perdit ses défauts et garda ses qualités. Il devint artiste et resta bon ouvrier. Mais ce furent là des efforts qui le tuèrent.

Quand il mourut, le 3 janvier 1834, ayant quarante ans à peine, il était épuisé.

« Il eut, dit Nodier [1], — l'un de ses meilleurs guides, et pour qui, entre autres ouvrages, il avait fait cette magnifique reliure en maroquin dite à la *fanfare*[2], qui est restée si célèbre [3], — il eut à la fin deux ou trois années de perfection qui le consumèrent, et pendant lesquelles il s'est reporté avec un habile courage aux beaux jours de Derome, Padeloup, du Seuil, Anguerran, Boyer, Gascon, pour les surpasser en les imitant. »

1. *Le Temps*, 4 juillet 1834.
2. Ainsi nommée, parce qu'elle fut exécutée pour le rarissime volume *Fanfares et Courvées abbadesques*.
3. Les reliures *à la rose* reprises par Duru furent aussi de ses meilleures.

Depuis lui, l'art a marché encore. Les artistes en eliure que nomment tous les amateurs : Bauzonnet, Trautz, son gendre et successeur, Capé, Duru, Ottmann, Niédrée, Kœlher, Gruel, Petit, David, Lenègre, etc.[1], ont pour la plupart perfectionné ses mérites sans retrouver ses défauts.

1. Il serait injuste d'oublier leur collaborateur le plus utile, le fameux doreur de la rue Salle-au-Comte, Marius Michel, qui a si merveilleusement perfectionné l'art incomplet des doreurs de l'Empire, Lemonnier, Basin, Ledanois, et mérité ainsi d'avoir sa mention spéciale dans les plus célèbres catalogues. — V. notamment celui de M. Giraud, p. 253, celui de M. Solar, p. 37, et celui de M. Cailhava, p. 19.

FIN.

# LISTE

DES

## MAITRES RELIEURS ET DOREURS

QUI DOIVENT PAYER LA CONFRAIRIE

### DE SAINT JEAN L'ÉVANGÉLISTE

ÉRIGÉE

*En l'Eglise des Reverends Pères Mathurins* [1].

(1718)

---

AMOCHE (Henry) [2].
ANGUERAND (Est.-Loüis).
ANGUERAND (Jacques) [3].
AUBERT (Martin) [4].
AUGÉ (Nicolas).
AUGÉ (Pierre).

AUVRAY (Thomas) [5].
A.
A.

BACOT (Charles).
BADIER (Simeon-Charles).

1. Nous en devons la communication à l'obligeance de notre savant ami M. Le Roux de Lincy. Ce curieux document est à la suite de la *Liste des imprimeurs, libraires*, etc., 1718, in-fol.

2. Il était fils du libraire du même nom mort en 1694.

3. V., sur les Anguerand, plus haut, p. 190-192.

4. Il y avait plusieurs Aubert dans la librairie à cette époque. Celui-ci était probablement de leur famille.

5. C'était encore une famille de libraires. Le premier du nom, François Auvray, exerçait en 1655. Après 1695, on ne trouve plus aucun Auvray dans la librairie. Ils avaient opté pour l'état de relieur, suivant les édits de 1686 et l'arrêt de 1698. Voy. p. 137.

Baillet (Jean).
Bailly (Martin) [1].
Bardeau (Jean-Baptiste).
Bataille (Antoine).
Batillot (François).
Batillot (Lazare) [2].
Begné (Joseph).
Bernache (Bernard) [3].
Bidault (Nicolas).
Blachet (Jacques) père.
Blachet (Jac.-Nicolas) fils.
Bonnet (Michel).

Bonnet (Jacques).
Bonnet-Ferrand (Jacq.)
Boucher (Laurent) père.
Boucher (Charles) fils [4].
Bourdon (Charles) [5].
Boyer (Luc-Antoine) père.
Boyer (Estienne) fils [6].
Boyet (Estiene) père.
Boyet (Bertrand) fils [7].
Bradel (André) [8].
Bradel (Charles) [9].
Bradel (Guillaume) fils.

1. Aïeul de Bailly, qui sous Louis XVI reliait des Almanachs et des Chansonniers galants aux couvertures peintes et ornées de feuilles de talc. P. Lacroix, *Bullet. du Biblioph.*, déc. 1863, p. 626.

2. Tous ceux qui précèdent, à l'exception de Bardeau et de Bataille, appartenaient à des familles de libraires, où l'on avait opté pour la *reliure*, en vertu des prescriptions citées plus haut.

3. V. plus haut, sur les Bernache, p. 173. En 1696, le père de celui-ci était encore libraire. C'est l'arrêt de 1698 qui le força sans doute à opter pour la reliure.

4. Il y avait déjà des libraires de ce nom en 1476. C'était une des plus anciennes familles du métier. En 1661, un Laurent Boucher était encore libraire. Son fils et son petit-fils nommés ici optèrent pour la reliure.

5. Il était resté libraire jusqu'en 1696.

6. V., sur les Boyer, p. 192-193.

7. V. p. 191.

8. Sur les Bradel, dont le plus ancien était libraire en 1588, v. p. 214, 219.

9. Ce Charles Bradel avait été garde de la communauté des relieurs en 1710.

BRADEL (Pierre) père.
BRADEL (Pierre) fils.
BRISSET (Joseph) [1].
BRISSET (Pierre).
BROCHARD (Jean-Baptiste).
BURON (Estienne).
B.
B.
B.

CAVELIER (Charles) [2].
CELLIER (François) [3].
CHARBONNIER (Louis).
CHASTELAIN (Nicolas) [4].
CHENU (Charles).
CHENU (Louis).
CLEMENT (Jean).
COINTRY (Jacques).

COLARS (Jean-Baptiste).
CORDIER (Jean-Loüis).
COTEREL (Antoine).
COTEREL (Jacques-Philippe)
C.
C.

D'ARES (Julien).
DAUVERGNE (Remy-Nicolas)
DE LA FONTAINE (Charles) [5].
DE LA HAYE (Pierre) [6].
DELATTE (Denis).
DELATTE (Henry).
DE LAUNAY (Charles).
DE LOUVIER (Jean-Jacq.) [7].
DE ROME (Jacques).
DE ROME (Loüis) [8].
DESLOUVIERS (Jean).

1. Il s'était fait de libraire relieur en 1696.
2. Les Cavelier étaient une famille de libraires venue de Caen, vers 1626. Le père de celui-ci, qui s'appelait aussi Charles, était mort en 1694. Un Guillaume Cavelier fut nommé garde de la communauté par l'édit de 1686.
3. De la famille des Cellier, dont le premier était libraire en 1616.
4. Son père était mort libraire vers 1694.
5. Fils de Ch. de la Fontaine, qui était libraire en 1696.
6. Les Pierre de la Haye avaient été libraires de 1619 à 1639, puis ils s'étaient faits relieurs.
7. Le père était encore relieur en 1696.
8. V. p. 207. — Louis de Rome, libraire depuis 1691, avait quitté en 1698 pour se faire exclusivement relieur; il fut garde de sa communauté en 1704.

DESLOUVIERS (Nicolas).
DESLOUVIERS (Robert).
DETUNE (Guillaume) père.
DETUNE (Guillaume) fils 1.
DOIDY (Nicolas).
DORÉ (Nicolas).
DOUCEUR (Daniel).
DOUCEUR (François) 2.
DU BOIS (Loüis-Joseph) 3.
DU BUISSON (Pierre).

DU BUISSON (René).
DU CASTIN (Alexis) 4
DU FAYS (Pierre).
DUPIN (Pierre-Charles) 5.
DU PLANIL (Jean) 6.
D.
D.

FERRAND (Jean-Alexis) 7.
FÉTIL (Michel) 8.

1. De la famille de Charles et Jean Detune, libraires en 1680. — Le bibliophile Detune, dont la précieuse bibliothèque fut vendue en 1806, n'était-il pas leur descendant, et n'est-il pas le même que ce Detune dont M. Bachelet fait un bibliophile de la Haye au XVII<sup>e</sup> siècle, qui reliait ses livres lui-même ? *Dict. général des lettres, des beaux-arts*, p. 1550. — La confusion est facile, à cause de la similitude des noms entre certains libraires ou relieurs flamands et les libraires ou relieurs français. Ainsi, Louis Bloc, dont l'*Histoire de la Bibliophilie*, 9<sup>e</sup> livr., pl. 41, a reproduit une reliure, signée et datée de 1529, appartenant à M. V. Luzarche de Tours, a longtemps passé pour un relieur français; c'était un Belge. *Annuaire de la Bibliothèque royale de Belgique*, t. I, p. xxv.

2. V. plus haut, p. 206.

3. V. plus haut, p. 193-195.

4. V. plus haut, p. 191. — Un Du Castin (Alexandre-Hubert) fut garde de la communauté en 1734.

5. Fils de Charles Dupin, qui avait été libraire de 1661 à 1694.

6. V. plus haut, p. 191. — Ottmann, qui relia longtemps avec tant de succès et de talent, était le gendre et le successeur du dernier du Planil. — Celui qui est nommé ici fut garde de la communauté en 1713.

7. Son père était mort libraire vers 1694.

8. Son père, qui avait été libraire depuis 1679, était mort vers 1695. — Sous l'Empire, un Fétil était un des meilleurs doreurs de Paris.

FILLETTE (Loüis).
FIRMIN (Simon-Jacques).
FORESTIER (Jean).
FOUIT (Joseph).
F.
F.

GAILLARD (Charles).
GAILLARD (Guillaume) 1.
GAILLARD (Loüis).
GALLET (Loüis).
GAMET (François).
GAMET (François) fils.
GAMET (Guillaume).
GAMET (Loüis-Guillaume).
GAMET (Pierre) l'aîné 2.
GIFFARD (François).
GIFFARD (Lambert) 3.
GIROU (Jacques).
GODREAU (Jean-Baptiste).

GODREAU (Pierre).
GONTIER (Jean-Loüis).
GOSSEMENT (François).
GUEFFIÉ (Claude) 4.
GUILBERT (Loüis).
GUILLAIN (Robert).
G.

HAMMERVILLE (Jacques).
HAMMERVILLE (Jean).
HAMOCHE (Henry) 5.
HAUDIÉ (Jean).
HENARD (Georges).
HERISSANT (Loüis) 6.
HOCHEREAU (Charles).
HOCHEREAU (Estienne).
HOCHEREAU (Louis-Jacques)
HUBERT (Jacques) 7.
HUET (Matthieu).
H.

1. Sur un Gaillard, qui fut libraire et relieur au XVIIe siècle, voyez plus haut, p. 150.

2. C'était une famille de libraires qui avaient enfin opté pour la reliure.

3. Il y avait des libraires du nom de Giffard depuis 1595. Ceux-ci étaient de la même famille.

4. De la famille de Fr. Gueffier, libraire en 1582.

5. Le même que nous avons déjà vu en tête de cette liste.

6. D'une célèbre famille de libraires.

7. Fils de Jacques Hubert, qui avait été libraire depuis 1659 jusqu'en 1694.

ISECQ (Pierre).
ISORÉ (Pierre).
JOGAN (Louis).
JOSSE (Thomas)[1].
JULIEN (Antoine)[2].
J.

LA FERTÉ (Pierre-Loüis).
LA GRIVE (Pierre) père[3].
LA GRIVE (Pierre) fils.
LANGLOIS (Jacques)[4].
LARMESSIN (Jean)[5].
LE MAIRE (Thomas).
LE MONNIER (Jacques).
LE MONNIER (Jean).

LE MONNIER (Jean-Loüis).
LE MONNIER (Laurent).
LE MONNIER (Loüis).
LE MONNIER (Pierre)[6].
LE PAGE (Jacques).
LE PAGE (Jean).
LE PAGE (Michel) fils[7].
LE ROND (Charles).
LE ROY (Jean).

MAILLET (Jacques).
MARÉCHAL (Adrien).
MAYEUR (Carles) père.
MAYEUR (Charles) fils[8].
MENISSIÉ (Jacques).

---

1. D'une famille de libraires qui s'établit en 1627, et exerçait encore en 1782.

2. Son père avait été libraire quelques années avant 1692.

3. Fils de Pierre La Grive, mort vers 1694. — Il fut appariteur de l'Université de 1709 à 1724. Il mourut en 1734. *De l'Origine des appariteurs de l'Université*, 1782, in-12, p. 148, 149, 168.

4. Un de ses descendants est encore relieur à Versailles, où il fait de très-élégantes dorures avec des fers qui lui viennent de sa famille.

5. Fils d'un libraire mort en 1692.

6. V. plus haut, p. 126, pour Le Monnier, relieur, mis à la Bastille en 1664. — En 1772, un Le Monnier, dit le jeune, qui aida Dudin pour son *Art de la Reliure*, était relieur du duc d'Orléans (p. 195). — Un autre fut un excellent doreur sous l'Empire, p. 223.

7. Ces trois Le Page étaient de la famille de Jean et Daniel Le Page, libraires vers 1691.

8. Fils et petit-fils de Claude Mayeur, libraire de 1660 à 1694.

— 231 —

Mercier (Guillaume)
Mercier (Pierre).
Michon (Jean-Louis).
Michon (Pierre)1.
Mongobert (François).
Mongobert (Jacques)2.
Moreau (Charles),
Morel dit Darly (Pierre).
Morel (Jean).
M.
M.

Nion (Estienne)3.
Notin (Renaud).
Notin (Simon-François).
N.

Padeloup (Antoine-Michel) fils4.

Padeloup (Ant.-Silvestre).
Padeloup (Michel) père.
Padeloup (Philippe) 5.
Padeloup (Philippe) fils.
Payen (Joseph).
Piot (Jean-Charles).
Plavy (Théodore)6.
Poirion (Basile).
Ponce (Thomas).
Pontier (Estienne).
Pontier (Nicolas).
Poteau (Nicolas).
P.
P.

Quesnest (Théophile).
Q.

1. Les Michon avaient quitté la librairie pour la reliure en 1664. L'un d'eux fut relieur de Montreuil. V. p. 173.
2. Tous deux fils de Pierre Mongobert, libraire en 1691.
3. V., sur les Nyon, libraires et relieurs, p. 173.
4. V., sur les Padeloup, p. 203. 205, 213, 214.
5. Il fut garde de la communauté en 1726. Quand il mourut, deux ans après, le 30 avril 1729, il était doyen. Son fils, nommé après lui, et déjà relieur, lui succéda. Un autre était prêtre à Saint-Severin. — Le *Bulletin du Bibliophile*, août 1864, p. 990, a donné l'acte de décès de Philippe Padeloup. Il avait à sa mort soixante-dix-huit ans.
6. Fils de Jean Plavy, qui avait été reçu libraire en 1662.

Rancher (Jean-Sebastien).
Remy (Guillaume) 1.
Ribou (Antoine).
Ribou (Loüis).
Robert (Vincent) 2.
Robin (Germain-François).
Rouen (Jean) père.
Rouen (Jean) fils.
R.

Sardine (Jean).
Sauvage (Estienne).
Sauvage (Jean).
Sauvage (Jean Nicolas).
Sauvage (Michel), ancien.
Sauvage (Michel), moderne.
Sauvage (Pierre-Guill.) 3.

Seigneur (Jean) 4.
Senecart (Eloy) 5.
Seneuse (Jean-Baptiste) 6.
S.

Tiger (Guillaume).
Tiger (Pierre).
Touring (François).
Touring (Michel).
Trouvain (François).
Trouvain (Jacques).
Trouvain (Simon) 7.
Truffaut (Joseph-Thom.).
T.

Varangue (Jean-Baptiste).

1. Fils de Guillaume Remy, reçu libraire en 1665.

2. Reçu libraire en 1691, et opta pour le métier de relieur après l'année 1698.

3. M. Paul Lacroix a dit un mot de cette dynastie des Sauvage, qui furent la plupart gardes de leur communauté, *Bullet. du Bibliophile*, déc. 1863, p. 620.

4. On trouve ce nom parmi les libraires de 1610 à 1655, puis il disparaît pour ne plus désigner que des relieurs.

5. Petit-fils d'Éloy Senecart, qui avait été libraire de 1638 à 1691.

6. Fils de Hugues Seneuze, libraire de 1649 à 1691.

7. Fils de Simon Trouvain, reçu libraire en 1642.

# VEUVES

DE

## RELIEURS ET DOREURS.

Anguerrand (Estienne).

B.

C.

Drou (François)[1].
Dupuis (Thomas).

E.

Fetil (Jacques).

Gamet (François).

Godreau (Pierre).
Guillain (Jean).

H.

J.

Le Page (Daniel).

Marete (Jean).
Michon (François).
Monier (Jean).

N.

---

1. Elle était fille d'Eustache Delatte, dont le frère Henry, nommé plus haut, était relieur. Son mari, qui était libraire, étant mort avant 1691, elle avait opté pour la reliure.

PILORGET (Blaise) 1.
PLUMET (Valentin).

R.

TROUVAIN (Jacques).

1. Françoise Guérard, fille du libraire de ce nom; elle épousa Blaise Pilorget, reçu libraire en 1656, et en devint veuve vers 1694. Il s'était fait exclusivement relieur à la fin de sa vie; son fils, au contraire, Louis Pilorget, reçu libraire en 1687, se maintint dans ce métier jusqu'à sa mort, en 1739.

# LISTE

### DES PERSONNES NON MAITRES QUI PAYENT LA CONFRAIRIE

Collet (Loüis).

D'Aubouyn (Denis).
Dupuis (Claude).
Duval (Jean).

Gallay (Pierre).

Guerard (François).

Homet.

Louvet (Augustin).

Pioche (Nicolas).

---

Paris, imprimerie JOUAUST et fils, rue S.-Honoré, 338.

www.ingramcontent.com/pod-product-compliance
Lightning Source LLC
Chambersburg PA
CBHW071526220526
45469CB00003B/662